U0085268

當代藝術采風

王保雲 著　　東大圖書公司 印行

國立中央圖書館出版品預行編目資料

當代藝術采風／王保雲著.--初版.--
臺北市：東大發行：三民總經銷，
民82
　　面；　　公分
ISBN 957-19-1458-4（精裝）
ISBN 957-19-1459-2（平裝）

1.藝術家—中國

909.8　　　　　　　　　　82001692

© 當 代 藝 術 采 風

著　者　王保雲
發行人　劉仲文
著作財
產權人　東大圖書股份有限公司
總經銷　三民書局股份有限公司
印刷者　東大圖書股份有限公司
　　　　地址／臺北市重慶南路一段
　　　　　　　六十一號二樓
　　　　郵撥／〇一〇七一七五——〇號

初　版　中華民國八十二年
編　號　E 90014
基本定價　伍元陸角分
行政院新聞局登記證局版臺業字第〇一九七號

ISBN 957-19-1459-2（平裝）

文化均富是文建會主委郭爲藩先生積極推動的目標。他
說唯有如此，方能活出中國人的國格（王保雲攝）。

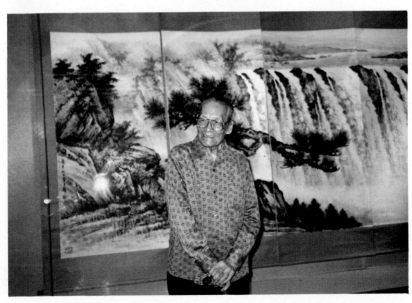

九五高齡的黃君璧，以形寫神，心物合一（王保雲攝　1991，09）。

黃君璧與林玉山同與師大美術系學生赴草山寫生（林玉山提供）。

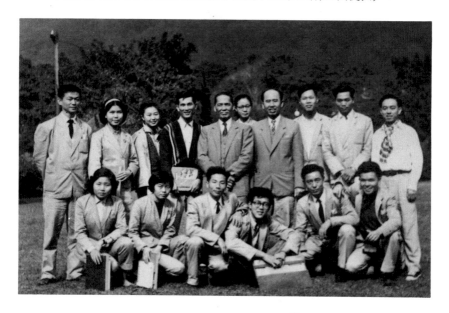

臺灣前輩女畫家陳進

臺陽美術協會成員之一陳進女士作品《萱堂》，國
畫　1947　45×50 cm（王保雲攝）。

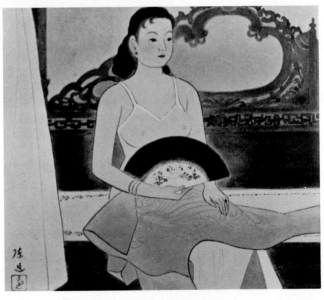

陳進　洞房　膠彩 1955

陳進　廟會　膠彩

林玉山與同學於民國15年5月於東京上野宿舍合照。後右立者爲陳澄波氏
（民國15年5月初次上京都唸川端畫學校之時。林玉山提供）。

第五屆春萌畫會展覽會於嘉義公會堂，1933年（林
玉山提供）。

白雨迫　1934　第八屆臺展出品（林玉山提供）。
第八屆臺灣美術展於民國廿三年秋，被推薦免審查待遇，準備該屆出品畫時留影。

臺北市日日新報社3樓舉行林玉山新作畫展。往京
都堂本畫塾深造之前留影，1935（林玉山提供）。

林玉山於二次大戰時爲生活所困，繪報刊插畫謀生（王保雲攝）。

藝術是林玉山靈魂深處的泉源
（王保雲攝 1991, 08）。

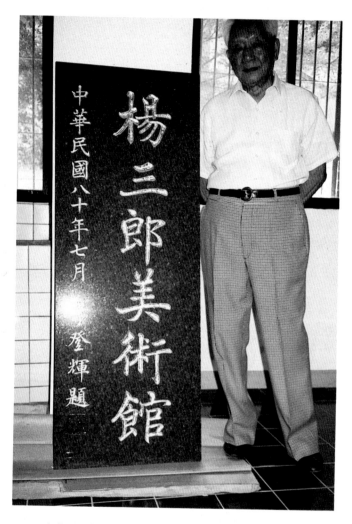

中華民國第一座私人美術館興建，開啓了藝術個人
典藏之先風，也爲藝術家的理想提昇了更高層次的
錘鍊（王保雲攝 1991,07）。

楊三郎作品　　　秋高氣爽　1979　117×91 cm

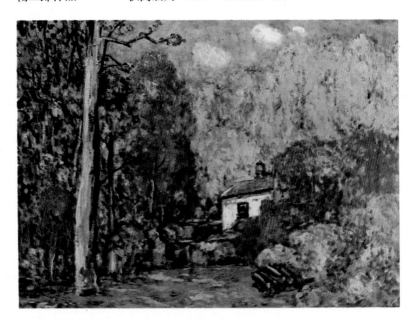

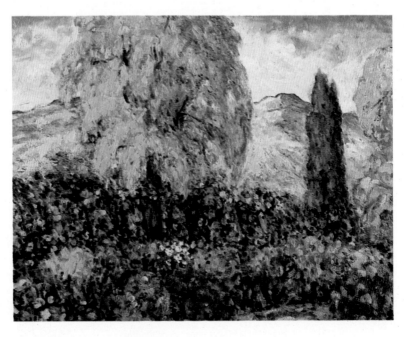

楊三郎作品　　　柳樹花圃　1984　117×91 cm

楊三郎作品　　　巴黎舊巷　1934　80×61 cm

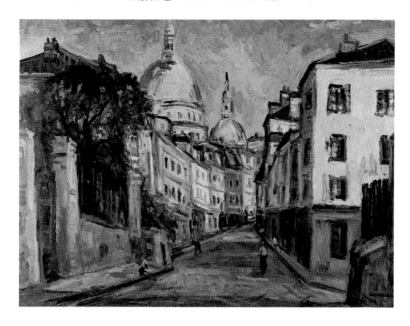

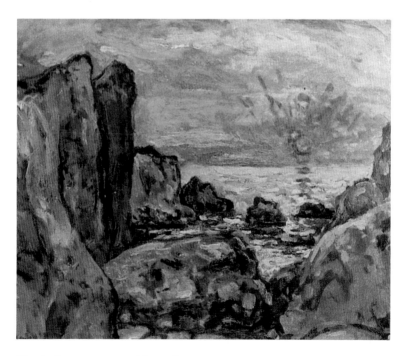

楊三郎作品　　　曉日　1987　72×60 cm

楊三郎作品

1924年陳慧坤（中立者）就讀臺中一中三年級，對
藝術的憧憬熱誠而摯切（陳慧坤提供）。

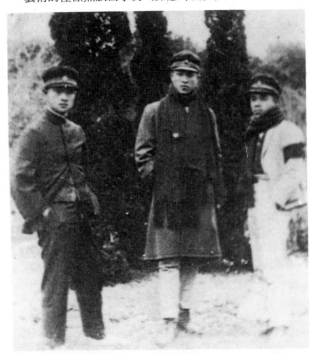

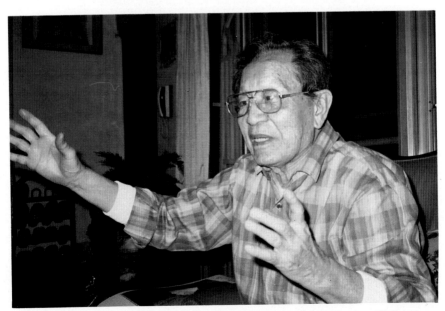

艱辛的美術之途，對陳慧坤而言，不是出於毅然決然的選擇，每一張畫布上
呈現的不僅是表現時間，更存在著永恆的意義（王保雲攝　1992, 02）。

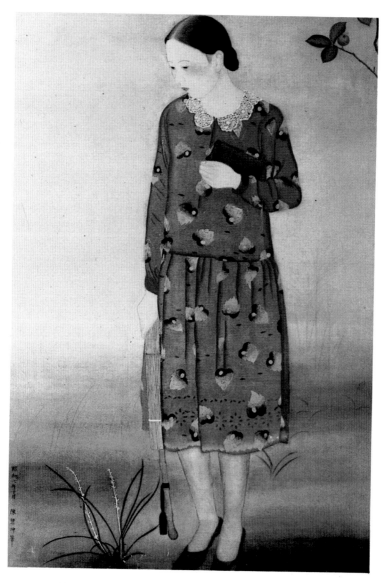

無題　國畫　1932　4.6×2.7尺（陳慧坤提供）。

淡水下坡路　國畫　1956　2.1×2.4尺（陳慧坤提供）。

國畫　1968　5.9×3.1尺　（陳慧坤提供）。

池畔　油畫　1990　20 F　　（陳慧坤提供）。

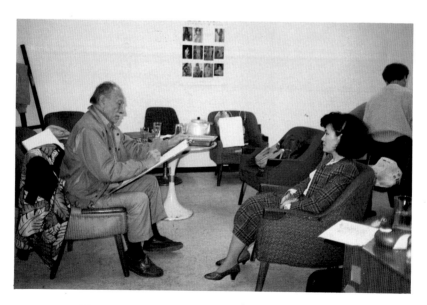

劉老專心爲作者繪水彩速寫（許國寬攝 1990,11）。

數十年的辛勤耕耘，呈現系列塑造完整而圓融的個人風格，楊英風教授以智慧的雙手，說出了中國現代的雕塑語言（王保雲攝 1992,02）。

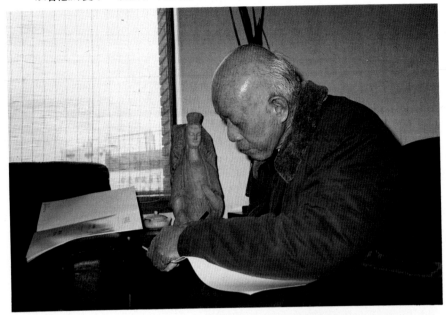

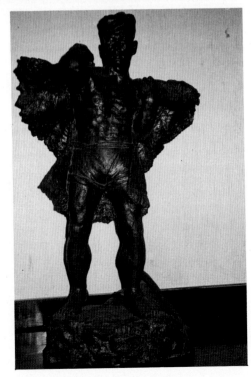

楊英風作品

驟雨　鑄銅　1953
374×74×43×27 cm。

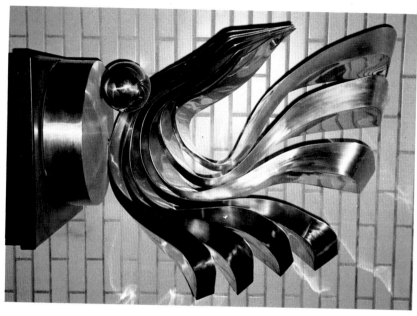

楊英風作品　天下為公　不銹鋼　1986　（王保雲攝）。

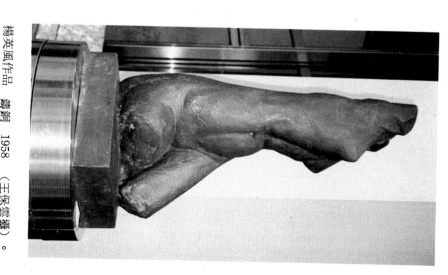

楊英風作品　鑄銅　1958　（王保雲攝）。

只有永不停息的耕耘才能鑄就蒲添生注放的熱力和凝鍊的愛戀（王保雲攝　1990，01）。

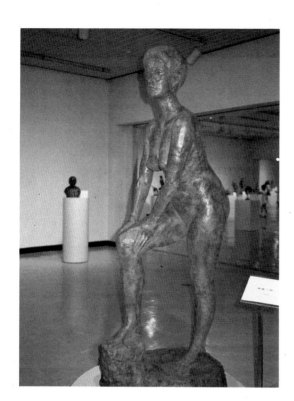

蒲添生作品

蒲添生作品

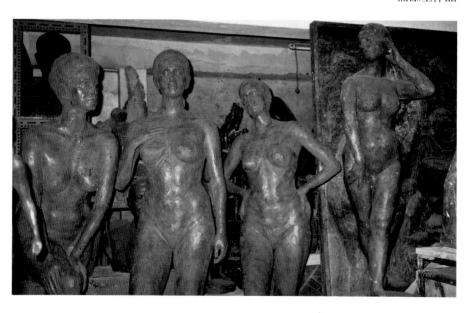

生性曠達的朱銘，喜以不確切的特性來表現出沒有刻意寫實神韻的作品（許國寬攝 1991,06）。

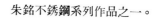
朱銘不銹鋼系列作品之一。

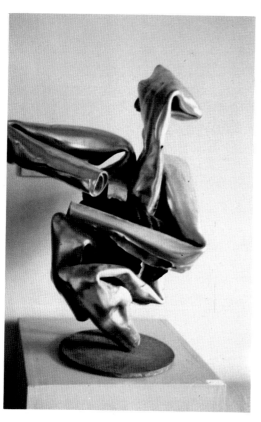

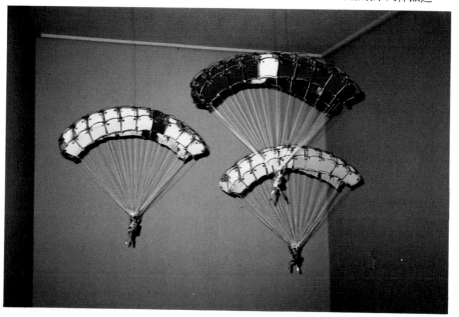
朱銘降落扇系列作品之一。

朱銘木雕作品「關公」。

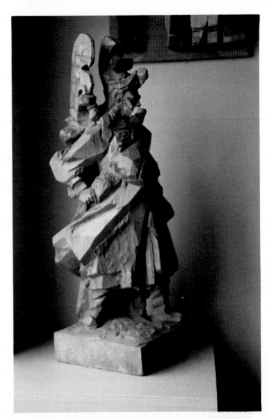

朱銘木雕作品之一。

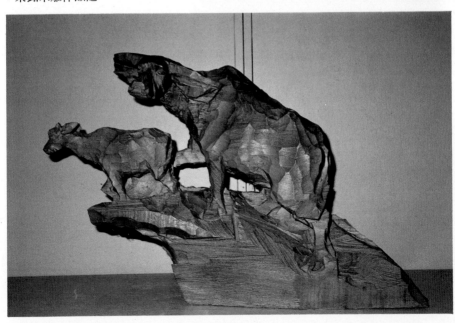

77年范曾、歐豪年於香港趙少
昂畫室中（歐豪年提供）。

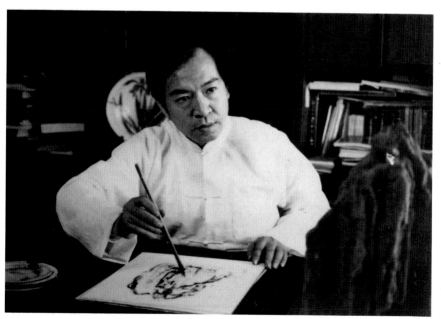

專注的投入、巧妙的靈思，造就了歐豪年莊嚴豪邁的藝術生命（歐豪年提供）。

清溪濯足　1985　48×60 cm（歐豪年提供）。

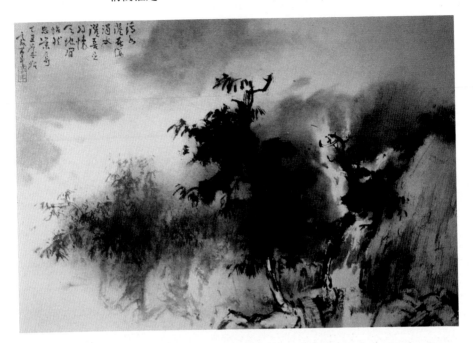

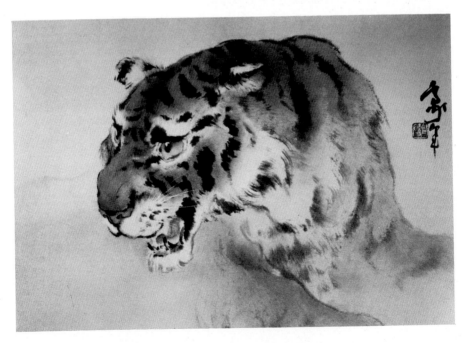

虎視　60×60 cm　1990（歐豪年提供）。

總統府資政高玉樹於市長任內與臺陽美術協會會員合影（吳隆榮提供）。

白雞獻瑞　　F 30 1992（吳隆榮提供）

觀音 F 20 1992（吳隆榮提供）

天鵝戲荷圖 F 30 1992（吳隆榮提供）

朱宗慶打擊樂團成員合影（朱宗慶提供）。

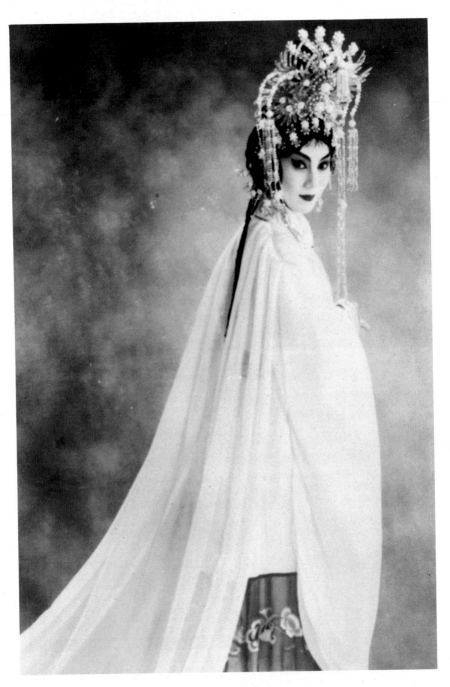

紅綾恨劇照（郭小莊提供）。

58年中國文藝協會文藝表演獎，俞大剛師母（郭小莊提供）。

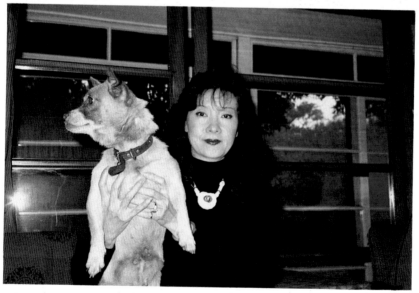

汪麗玲推及生命的大愛，使街頭流浪的動物因而開
始有了尊嚴（王保雲攝 1991,03）。

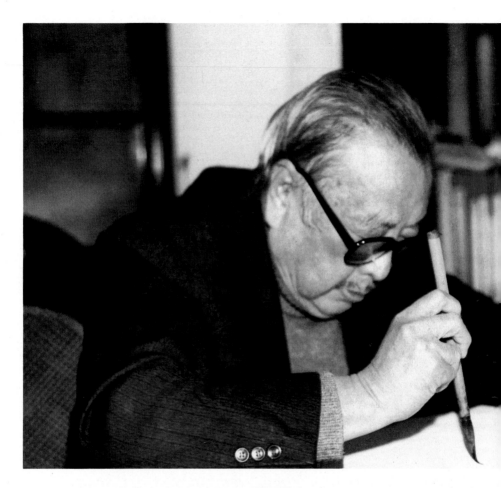

臺靜農敎授。

耿殿棟作品「亂髮」（耿殿棟提供）。

羅芳敎授春風化雨以繪畫來作爲心靈溝通的橋樑，
誠爲人生一大樂事（王保雲攝 1989,12）。

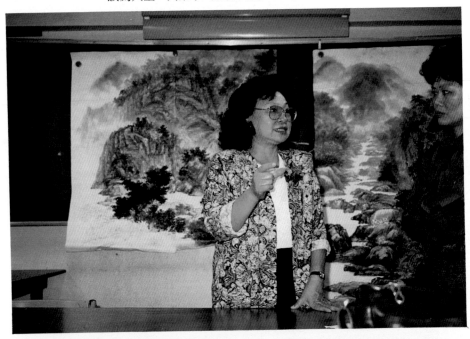

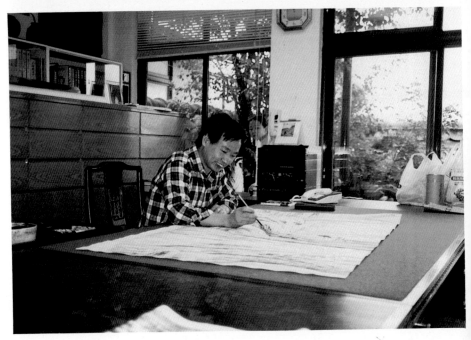

師大王友俊敎授認爲道家哲學最能於國畫的筆觸中彰顯出來（王保雲攝 1989,12）。

林家花園的建築流衍著中國古典的美（王保雲攝 1991，01）。

為真正的藝術家寫傳
——我看王保雲的《當代藝術采風》

謝明錩

這是一本用力頗深的著作。

當保雲寄來全書的文稿，囑我寫序時，我是當真、認真、紮紮實實的讀了它幾遍，一來由於自己十多年來從未離開藝術一步，二來也的確想由文中得知，一位斐然有成的藝術家，其創作觀、人生體驗與個性、環境有多少微妙、不可分離的關係，當然，我也在傾力為這本書的價值定位，從一字一句間尋求作者保雲的文學品味以及對藝術的觀感。

這是一本藝術家的訪談報導，由於嚴格要求受訪的藝術家必須具有豐沛的人文精神與圓融深刻的作品內涵，保雲自然的把訪談對象指向大師，又由於保雲學中文出身，對於隱在作品背後那顯赤忱的心，關懷人類、擁抱自然的情懷，有著特別的眷戀，因此所選擇的藝術家多具有溫柔敦厚的人格品質。整個說來，保雲的眼光是極其中國的，甚至於頗嚮往翩翩然君子的儒家風範，因此，對於一個即使有著獨特風格但却行徑乖張的藝術工作者，她是不能接受的，而這也就是中國人自古所尊崇的，一個畫者得先修練成完美的人格才能有完美藝術的看法。

也許多了美術雜誌裏對新一代藝術的報導，對於已經功成名就的大師，我卻反而少有機會去評析他們的作品，究其原因，其實是他們的藝術太高了，仰之彌高，鑽之彌堅，彷彿一塊礦石，經過千錘百鍊，淬礪琢磨，該有的瑕疵也都已經不復存在。欣賞的人，只覺得看（聽）他們的作品，就像喝一杯溫潤的開水，由口中流過喉頭，漫入全身，毫無一點窒礙之感。這是藝術去蕪存菁，增一分則太多，減一分則太少的極致，對於這樣的作品，我們是無庸置言的，因為他們早已去除所有的煙火氣，我們除了沉浸其中，不可能再有強烈的掙扎與衝擊。

於是新聞雜誌等媒體，只好把矛頭指向那些自命清高、敢恨敢愛、敢反敢怪的年輕藝術家身上，因為與其終日報導「好人好事」歌功頌德的事蹟，總不如報導貪瞋癡醉、光怪陸離的社會亂象，要來得引人注目吧？「收視率」一高，上焉者也就樂此不疲。

於是，為大師寫傳（我寧可稱之為傳，因為保雲用筆慎重而莊嚴，在在令人感佩）也就變得難能可貴了。因為我們必須具有寫史的功力，有飛躍的文學才情，有參透藝術真象的眼睛，方能進入大師的心裏，然後再從其中拔身而出，冷靜、反芻、思慮，尋出足以讓自己立足的空間，這其中苦處，除非親身涉歷，難有能因想像而得之者。

我每每驚嘆於保雲如此一個至性女子，看似柔弱卻有著常人無法企及的萬鈞筆力，著書立說，論藝析理，動輒牽涉中外，道貫古今，典重威武頗有扛鼎之勢。此點可以從她收集資料之齊全，考證史料之縝密得到證明。然而，在她嚴正的春秋之筆中，卻也能適時加入詩的蘊含及散文

的筆調，使得字裏行間，另有一種婉約的氣質，讀來頗能感受一種跌宕生姿的韻律。

為了能直接觀炙大師風範，保雲真正把自己投入藝術家的工作環境之中，在促膝的懇談裏，

藝術工作者圓熟達觀的人生態度，智慧篤定的氣質，一再的感召著她，每有玉珠墜地的誓言儁語

從大師的口中吐出，保雲興奮的忠實捕捉，有時候大師的伴侶家人，笑談啜語之中，遇有深義

者，保雲也從不輕易放過。於是為藝術家寫傳的保雲，經由這些話語的穿插，把整篇訪談過程，

處理得有如情節生動的小說，就連藝術家舉手投足的神采也都描述的栩栩如生。

縱觀全書，訪談的對象有身負重任的文化官員，有畫家，有雕刻家，有音樂家，有戲劇家，

有攝影家，有書法家，甚至牽涉到建築與玉石，這些領域全然不同的藝術，保雲居然都能以一顆

善感的心，深刻的領悟其中精髓，而且能理出一個脈絡，娓娓道來其與人生的關係，進而深入技

巧的奧妙之處。我們可以說，保雲願意承受如此大的挑戰，實乃源於對藝術的敬重，加上求知的

渴望，使她勇氣過人，我們於是乎能從文中感覺出她治萬藝於一爐的萬丈雄心。

誠如保雲所說的：「藝術不是僅靠感官，或者描繪技巧就能成功的，更重要的是隱含在作品

背後的人格與創造精神。」尋著這個方向，我們可以肯定，保雲將來所要繼續參訪的對象，永遠

都是沈穩內斂，具有感人風格的真正藝術家。那些動作十足，花樣十足，卻永遠不夠深刻的投機

畫者，將不可能獲得保雲的褒貶。

而，這是公平的，保雲站出來為優秀的藝術家寫傳，這是忠誠的藝術工作者之福，也是藝術

界的一支中流砥柱，我衷心期盼保雲在報導眾所周知的藝術家之餘，也能發掘一些雖未成名，但卻有著圓熟個人風格的藝術家，寫出他們對人間的熱愛，寫出他們默默奉獻、執著無悔的心情，當然，也舖陳出他們或許平淡但絕不平凡的人生歷程！謹此為序，願與保雲共勉！

感恩的歲月
——序《當代藝術采風》

王保雲

(一)

如何讓我覓尋真愛

在最美麗的時刻　為這

我已在佛前　求了五百年

求祂賜與一段塵緣

陽光下我慎重地開滿了花

朵朵都是　前世的盼望

將席慕容現代詩〈一棵開花的樹〉改寫成自己的心聲，寫我累世期盼的心，企求佛陀的慈悲和智慧，擁我入懷，渡我今生。

無論生活的步調何其忙亂，心底嚮往清明的真淳，始終如一。藍天、綠野、泥土、砂礫，錯綜交盡成一幅美景，深刻的烙印在我心靈深處。這一份擁抱自然，享受生命純然的恬美，是在我逐漸褪去的歲月中，永遠清醒的執著。

四年前因撰訪畫家吳隆榮校長，得以展衍臺灣美術活動之鑽研，而對於藝術美感的嚮往，醞釀於我內心已有二、三十年之久了。自幼熱衷塗鴉，求學時代製作壁報、佈置教室，乃至於手繪卡片致贈親友，時常通宵達旦，樂此不疲。雖然也曾追隨老師嘗試創作，終因眼高手低，祇成為欣賞者之角色。

由於吳校長之推介，開始著手搜集楊三郎先生與臺灣第一代美術家之史料，幾年來，陸陸續續地累積了若干文字和感受。尤其文工會祝基瀅主任，中央月刊社陳前社長德仁，姚儀敏主編，熱情支持我撰寫藝術專訪之過程，令我感念良深。為此得有機會再續前緣，和臺灣第一代的前輩美術家請益，受惠的豈只是文字的篇幅，在整體的人生價值當中，前輩們無怨無悔的以藝術為終身職志，數十年如一日，他們走過了臺灣精神最孤寂的時代，呈現而出的卻是豐沛的創作心靈。是藝術的熱愛溶化了殖民地的悲苦，是美感的心靈彩繪了那段空白的歲月，而我何其有幸，得以結此良緣，這是五百年求來的福分啊！

（二）

《當代藝術采風》環繞藝術而寫，有全國藝文掌舵者郭為藩主委的心聲，有臺灣第一代美術家創作的路程，如溫文儒雅的林玉山教授，辛勤耕耘的蒲添生先生，只問藝術為何，不求回報的陳進女士，……都在落筆之間，深刻地傳述這股令人專注而嚮往的風。此外，中、青輩傑出為藝術而奉獻心力的工作者，朱銘、歐豪年、郭小莊、朱宗慶、徐天輝……等人。滾滾紅塵，他們的血脈中湧動著至親至愛自然的真誠。世界在變，價值觀在變，但是藝術家真、善、美的本質不變，而我於文學鑑賞的國度裏，竟也尋覓到和藝術交會的靈光，使生命求得安頓之所，好不逍遙。

種豆南山下，草盛豆苗稀。

晨興理荒穢，帶月荷鋤歸。

道狹草木長，夕露沾我衣。

衣沾不足惜，但使願無違。

都市文明的喧囂，或許體會不出淵明這份澹泊的情志，但藝術家透過美感的心靈卻能呈現自然永恒的心境。書末附錄〈楊三郎與臺灣美術運動之研究〉，是在多次拜望楊先生與研讀相關史料之後著手寫成，發表的僅為全文計劃的三分之一，其餘部分仍待往後漫長耕耘的時光來鍊鑄琢

磨。期盼藉著文學審美的觀點，輔以史家求真求善的治學態度，來完成整部文稿。對於此一研究，我沒有預定的完稿時刻，而有一顆熱切鑽研美學的心。

（三）

從藝術的國度推衍至人文的關懷，是我在書中所欲表白的人生觀。從事教職十五年來，感悟到教育最可貴的就是在培植每一位具有獨立自主性格的個體，受教者均能發揮生命獨特之價值。而藝術在人生學習生涯中自可幫助我們「自我的實現」，進而體仰人文精神的光輝。不論是否為專業美術學習者，皆可在生活周遭的人、事、物中悟得藝術知識的認知及藝術情操的陶融，甚而達到階段性藝術創作的自我實現境界。

身為一位中國文學工作者，強烈的認知，使我面對中國文化在經歷近代的鉅變之後，因而造成許多傳統的觀念，在急劇現代化的過程中逐漸被人們淡忘，或逐漸被西方思潮淹沒的悲況。這些僅是歷史所造成的時間隔絕，更直接的衝擊到每一位熱衷文化的追求者。

中學時代憧憬文學、藝術，使我決定進入文學的領域鑽研，大學聯考的志願中，中文系是我的最愛，卻也傷了周遭親友的心，猶記得倔強的我，憤怒地拒絕了姨父要我轉入商學系的要求，我不明白，年輕嚮往文學的心靈，為何被如此地漠視？

大學四年雖然如願地投入中國文學的研讀，但萌發的芽仍然覓不著成長的空間，畢業之後忙

碌的教職和家庭生活，幾近隔絕我對文學美感心靈的享受。及至而立之年，思考的空間逐趨成形，文化不假外求的意識，在我思想脈絡中開始生根發芽。

（四）

中國傳統的美學理論，「道」、「藝」、「心」是合而為一的。藝術的緣起在於天道主動的感發，而人必須經由心來體認天地之間道的精神。是以藝術便是人類生活於大地最美的精神境界。六朝王微〈敍畫〉文中談到：「本乎形者融，靈而動者變，心止靈無見，故所託不動，目有所極，故所見不同。於是乎以一管之筆，擬太虛之體，以判軀之狀，畫寸眸之明。」說明藝術若僅賴感官知覺及描繪的技巧，只是尋常的圖經罷了，永恆的美，必須經由藝術家的「心」參與經營才能完成。

在這個美學思考的架構裏，我努力思索生活中所參訪的藝術家其人格精神及作品的藝術性。我發現藝術家所衷心企盼的是在自己創作的成品背後隱含著一個超俗的創造精神。藝術家更希望欣賞者讚美的不是作品的形式，而是和原創的心靈交感、互動。這種以「心」為美學的理論，永遠具有變化的潛能，足以適應於任何時空、流派中，當然也是我欣賞藝術的根源。

因而書中四卷雖然撰稿對象或有不同，然鍾情藝術的禮讚是一致的。當然在客觀的鑑賞裏也有我個人較主觀的論點，無論如何，淵源於中國傳統的美學理論是我恆久不變的心。

今日多元化的社會裏，國人創作的藝術品質，勢必影響到整體社會的藝術觀，尤其應用藝術廣泛流行所形成的生活哲學，必將掀起另一個人文關懷的高潮。身為一個中國人，當苦思營造，如何使傳統的美學思想體系，自然地融合於今日的風潮中，活出泱泱的中國典範，表現出傳統藝術精神所重視的氣韻和人格精神。

謹此，讓我致上感恩的祝福，向受訪的前輩藝術家及優秀的藝術工作者，以及我的長官、親友們，致以最誠摯的謝忱。尤其是我的兩個女兒，她們天真爛漫的愛意，每每讓我在藝術欣賞的國度裏，萌生無邪的真趣，而她們的支持和鼓勵，更是我能在工作、家庭忙碌的生活中，覓著藝術情趣的活水源頭。

當代藝術采風 目錄

卷

一

邁向二十一世紀的文化建設

——訪文建會主委郭爲藩

我們的社會累積了讓人另眼相待的財富，從民國八十年大專聯考文法與理工兩類差異懸殊的錄取率即可得知，國人追求迅速具體的致富方式，當然也反映出我們文化政策三十年來結構性偏差所造成畸形的徵狀，以及國家教育的資源長期嚴重分配不均，文法科發展的空間，並未落實於「教育均衡發展」的理念中。由於教育內涵結構的偏失，固然造成國家經建的成長，但也使得人文素養未能同步成長。

民國六十七年二月，蔣故總統經國先生擔任行政院長時，在立法院報告施政時指出：

建立一個現代化的國家，不單要使國民能有富足的物質生活，同時也要使國民能有健康的精神生活。因此，我們在十二項建設中特別列入文化建設一項。

源於此，行政院文化建設委員會乃於民國七十年奉總統明令公布實施，也正式開展國家文化建設工作的統籌規劃與協調工作。

文建會的主要工作目標

希望文化建設工作能落實執行的文建會主委郭爲藩表示：

中國自古以來皆確認政府有敎化之責，周公曾制禮作樂，以化成天下。漢唐以來的政治制度，也多有禮部的設置，職掌人文化成，陶冶國民的心性。因此文建會十年來的努力方向，絕不是在消極的管制監督，而是在積極的策劃與贊助藝文活動與相關事務的推動。

我們的職責不但要賦予民間團體更理想的表演工作空間，保障其充分的創作自由，更希望能敎化人倫，收潛移默化的效果。

郭爲藩先生於民國七十七年七月繼陳奇祿先生之後接掌文建會主委的工作，三年四個月的時間，他忘情的投入全國文化策劃、協調的各種工作，力圖達到文化均富、打破不平衡的差距，不論是在地域、種族、年齡、性別、職業……等各層面，都能浸沐於和諧的文化社會中。

「如何策劃，如何推動政策措施，落實於國人生活理念之中，是文建會的主要工作目標。傳統的文化延續固然重要，如何推動政策的協助，任其恣意發展，在國內財富發展迅速之下，極易成為一種權勢文化，因而文建會在經營維護本土文化的精神中，融合現代文化的特質，使我國的文化建設兼顧傳承與創新的風貌。」

任何一個國家，由其國人日常生活的言行當中，自可流露其文化素質出來。今天的臺灣，國人苦於我們應有的文化水準一直難於從生活實踐中表現，如何正視文化因素，融入生活品質之中，實乃當務之急。尤其解嚴之後，歷史文化意識低落，國家認同出現危機，社會倫理淪喪，法律規範混亂，在在顯出國人文化貧瘠的警訊，郭為藩先生任重道遠，中華兒女又豈能等閒視之！

推廣文化應有宏觀的襟抱

「春風不遺草芥，長江不棄細流」，中華文化如春風和煦，似長江源遠，千年以來孕育成富有地區風格與鄉土特色的文化特質，蔚成多姿多采的文化景觀。

秉持學術耕耘文化園地的郭主委，誠懇地說：

文化之可貴，在於她「有容乃大」，文建會的首要目標是興利重於除弊。任何一項文

化政策之籌劃，皆著重於如何使文化創造力延續傳統，開創未來。我們除了積極維護傳統，也獎勵創造的更新，對於任何活動，鼓勵取代處罰，肯定多於摒斥。身為國家文化行政機構，我們特別重視：

一、和藝文界保持和諧愉快關係。

二、與各部會之間聯繫合作。

三、取得各傳播媒體，輿論界的支持。

目前文建會以八十五個人員的編制，企圖為國家的文化建設拓展出良好的環境，十分辛苦，而文建會主委非屬政務委員，在協調各部會處理相關事務時，難免會因各部會面對問題之「優先性」的考量，而有輕重緩急之差別，沒有執行權，應該是目前文建會在推動各項工作時，最大的困擾。

文化是一種無形的精神建設

文化不是空洞、抽象的名詞，它是最真切的存活於每一個人的言談舉止、行走坐臥之間的事實。若依社會學者的解釋，文化就是社會組成分子共同的價值觀念與行為模式，世界各國無不將文化建設列為政府的施政重點。但是文化建設是一種無形的國民精神建設，十年樹木，百年樹

人，文化的影響力必須借重教育的力量，方能逐漸彰顯出來，絕對無法有立竿見影的速效。因而政府必須以長遠的眼光，宏觀的氣魄，有計畫的推展。

對於先民遺留的文化資產如歷代文物、古蹟、史料等，精心維護，以建立傳統。透過文化政策的引導，為現代人的生活方式和生活態度塑造一個有根的生活重心，使民族文化精神根植於民心，如此方能發揮文化建設的功能。

郭主委曾在一場「生活的三品──品德、品質、品味」的文化講座中談到：

現代人生活雖然忙碌，却沒有重心，因此有人開玩笑說：「如果電視臺停播一個禮拜，我們社會的自殺率一定會提高。」雖然是個笑話，但也顯示出社會上有太多人不知道如何處理自己工作以外的時間，每天等著看晚上的連續劇而已。

殷切期待文化總統的出現

面對現階段傳統文化與現代生活相互統整融合的時刻，要如何快速而平安的渡過社會轉型期的文化失調危機，文建會任重道遠，而郭主委身為全國文化政策的負責人，其語重心長的論點，豈不令人思之再三呢！

「國人非常清楚李總統登輝先生執政以來，朝向三個目標努力——憲政改革、大陸政策、文化復興。我在正中書局出版的一本書中，曾談到殷切期望國家有『文化總統』的出現，李總統對整體的文化提升，有很重大的鼓勵作用。」

郭主委強調法國文化的精緻，不能不歸功於執政者本身力行實踐的影響力。他認為：

社會文化的失調現象，在於硬體和軟體所造成的時間差距。今天我們必須「再學習」。

有權↓培養民主素養。

有閒↓學習如何休閒。

有錢↓學習使用金錢。

李總統登輝先生於民國八十年間三月曾指出：憲政改革、中國統一、黨務革新、國家建設、六年計畫，以及文化建設，是當前國家建設的五項重要工作。

民國八十年四月「中華文化復興總會」成立大會，李總統致詞時，揭示三個重點：

一、必須從振興學術著手，而落實於社會風氣的改造。

二、從改善文化環境著手，以提升國人氣質及道德水準。

三、應該加強文化藝術活動，以充實國人生活內涵及思想性靈。

中華文化一脈相承，唯有兼容並蓄，推陳出新，方能使國人於逆境中克服困難，於危疑中剛毅奮發。邁向二十一世紀的文化建設，我們應如何經由縝密的思考規劃，開創活潑的文化生機，建立合乎現代社會的倫理道德，來提升國人的生活品質，以促進國家統一，並能貢獻給世界人類，實為政府與全國同胞一致共同努力的課題。

基於相同的文化認同，必能鞏固彼此之間的基石，凝聚力量，而成為有共識的國家組織。今天國內統獨浪潮洶湧，就是缺乏一股強而有力的文化認同。民國八十年八月八日，李總統登輝先生於革命實踐研究院講話，提出「共同體」的構想：

建立文化的認同感

特別要強調的，我們要以固有的家庭倫理道德，加上「共同體」觀念，來超越個人，服務社會、國家。德國威瑪憲法是根據哥德、康德等一些大哲學家的「共同體」理念思想，制訂出來的，因而產生了強有力的德國。德國在還沒有統一以前，地方也是分裂的，後來就在這個基礎上統一起來。

文化的認同便是建立共同體的凝聚關鍵。文化建設必須透過教育、文化、新聞、社會行政等多方面的融貫，作長期而有規劃性的努力，尤其當前社會大眾性格因易認同媒體英雄與風雲人物，價值判斷以順應環境，投合時好為能事，輕易即受到外來暗示的影響，追逐時髦風尚與大眾文化的價值，追求立即效應而急功近利，皆是社會可憂的現象。

我們的心失落於高速的經濟成長之中。我們的根也逐漸腐蝕於貧瘠的文化園地裏。針對此一亂象，郭主委懇切的談論：

身為一個現代的中國人，不但修身要做好，社會倫理，羣我關係更為重要。就是要做到「親親而仁民，仁民而愛物」的境界。四十年來，我們的生活所需，從沒有到有，今天必須要做到從有到好。換言之，就是老百姓一定要有選擇能力，使品德倫理化，品味藝術化，品質精緻化。

從郭主委的剴切闡釋，我們深知他內心深處豈只是祈盼一位文化總統而已，他更殷切的期許每一位中國人都是有品德、品味、品質的現代文化人！

從經濟均富到文化均富

臺灣地區民眾因長期經濟的繁榮與生活水準的提升，已漸邁入「富裕社會」的生活型態，價值觀方面也表現出「超越物質現象」的情勢。因此文建會正擬訂政策，俾使「從經濟均富到文化均富」早日實現。

「臺灣地區幅員雖小，但交通便利，社會階層間的貧富差距並不顯著，但區域間的文教品質差距卻日益嚴重，這就是導致人口集中都會地區，鄉村人口外移的重要原因。所以如何確保國人有均等的機會享受較精緻的藝文活動及發展其藝術方面的才華，如何讓更多民眾享有較高品質的公共生活空間，如何更公平地分配文化設施資源，例如像圖書館、博物館等文化機構的地理配置，即成為當前文化政策的嚴重課題。」

郭為藩主委不但嚴謹的處理國內文化均富的問題，面對海峽兩岸文化交流的情形，他也說明文建會正在努力的方向。

「文建會根據國家統一綱領，擬訂了三個近程方案：

一、文化資產非屬政權，乃是我先民所遺留之精華，身為炎黃子孫的我們有責任維護文化資產。因此透過民間交流的工作，盡力做好維護之責。

二、對於大陸碩果僅存的民族藝術大師，文建會有系統、有計畫的做好薪傳工作，以傑出人士身分來臺，為中國文化注入新的血脈。

三、整理中國文字、方言，將中國語文系統化地加以保存、研究、整理，對於少數民族保護

其文物，兩岸可在非政治性的前提下加強對於當地典籍、圖書、編纂之合作。」

文化均富是文建會的文化政策，海峽彼岸亦在中華文化的範疇之中。郭爲藩主委文化建設的理念，涵蓋中國人生長的兩地，誠如希臘哲學家亞里斯多德（Aristotle）指出，給予不同條件的人完全相同的待遇，就如同給予相同條件的人不相同的待遇一樣不公平。因而郭主委強調近來在教育與文化機會上，給予「一樣多」或「相等」待遇以示公平的做法已成爲過去。「積極差別待遇」係在避免亞里斯多德所稱給予不同條件的人以相同待遇導致的不公平，而對發展條件較低劣者給予較優厚的待遇，從補償的角度來扶助弱小，方能促使整體社會的均衡發展。

「郁郁乎文哉，吾從周。」周公制禮作樂，以化成天下，社會安定的泉源，溯自文化的力量，溝通的管道，共識的基礎，就全維繫於此中，有識之士宜深思熟慮。

回顧與前瞻

民國七十年十一月十一日，行政院根據「加強文化及音樂活動方案」設置了文化建設和文化政策推行的專管機構──文化建設委員會，由陳奇祿先生擔任首任主任委員，郭爲藩先生則於民國七十七年七月廿六日接任會務工作。十年來，點點滴滴，聚沙成塔，兩位文化決策的負責人，先後爲推動文化建設奉獻智慧血汗。創業維艱，萬事起頭難，文建會十年的歲月走得艱辛，回顧

往昔，瞻望未來，郭主委滿懷信心的說道：

十年來，文建會推動了許多工作，諸如：

1. 表演藝術普及化。
2. 推動國際各項藝文成果展覽，拉近城鄉距離，力求文化均富。
3. 改善藝文環境，訂定文化事業獎助條例。
4. 成立文教基金會，為藝文環境提供貸款、創業辦法。
5. 推展美術活動，發揚民族工藝。
6. 重視文化統計，建立全國藝文資訊系統。

此外，郭主委也提出三點需要加強的業務：

1. 加強維護文化資產。
2. 鼓勵民間基金會多參與文化建設，企業界亦能積極回饋社會。
3. 加強組織條例，扶植國家藝團。

除了加重三項業務的推動之外，文建會今後努力的方向如下：

1. 加強結合民間的力量，建設社會倫理。

2.積極促進國際交流，設立海外中華新聞中心，和國外基金會建立交流管道，便利文化輸出。

3.美化公共環境，使藝術生活化。

當然，這是大方向，爲規劃「國家建設六年計畫」文化發展方案，文建會亦擬訂了二十五項的文化建設計畫，軟、硬體並重，期能收效。

享有比擁有更重要

政治浮動不安，影響經建具體的成果，此時此刻，吾人痛定思痛，實乃源自文化認同的建設不夠落實，爲期許文化深植民心，使人民愛我們的文化而認同於國家乃是一個生死與共、休戚相關的共同體，不能不正視郭主委所面臨的困難與建議：

一、文化建設工作事權不一，文建會無附屬機關，實際工作難以推動，建議配合行政院組織法修訂，檢討各級政府設置文化專責（部、廳、局）單位之可行辦法，以統一事權，以利推展文化事業。

二、建議修正臺灣省各縣市政府組織規程，確立文化中心地位、歸屬，增加編制，以收營運績效。

三、各級政府承辦文化資產單位，人力、專業知識不足。建議將文化資產等業務，中央部分集中由單一部會主管，省市政府及縣市政府亦比照設置專責單位。

四、為落實推動國家建設六年計畫，有關二十五項文化建設計畫，建議於大專院校設置文化相關系所或開設文化相關課程，並於國家考試文化行政類組中，增加名額，儲備人才，以應建設之所需。

「擁有」並不等於「享有」，身為一個二十一世紀的現代中國人，我們所期望的豈只是擁有五千年悠久的文化而已呢？郭主委之深思，值得警惕；他的建言，應該克服，而每一個人更要享受於文化大國的天空下，優游自得，適得其所。

長松老樹綠水雲

——國畫大師黃君璧的藝術生命

與張大千、溥心畬並稱為「渡海三家」的國畫大師黃君璧，於民國八十年十月廿九日因肺炎合併敗血性休克，病逝於臺北三軍總醫院。其夫人容葆餘女士亦於慟失良人之後半載餘亦因罹患癌症去世。伉儷情深，令人哀痛神傷。本文訪問大師於病榻纏綿之時，大師賢伉儷仍笑臉相迎，神情怡然，此情此景，怎堪回首。

多士師表的國畫大師，於藝術上及生命上勇於奮進的精神，讓每一個熱愛藝術、禮讚生命的人，長懷心中。

　　浮生若夢杳無塵，

　　離合悲歡總有因；

　　一病年餘今復健，

筆飛墨舞又更新。

民國七十九年的十月，國畫大師黃君璧做了這一首詩來表達他和老友楊隆生重逢的情懷，也展現他高昂的生命意志力。民國八十年十月間，國立歷史博物館舉辦「黃君璧九十五回顧展」，更說明了這一位古稀長者勇於挑戰生命的活力，藝術的才情，是凝聚大師九十多載歲月的源頭活水，更是中國近代藝術史上的一代典範。

然而時光最是無情，這位國畫大師已因肺炎合併症病逝於醫院，猶記得那天大師臥病於床，近來甚少和訪客談話的他，竟也與緻飛揚的說道：

「我的一隻眼睛全看不見了，耳朵也聽不清楚了，九月二十七日從香港返臺之後，沒幾天，身體就不行了。老囉！沒有用了，現在全靠我的精神在支撐著這個身體啊！」

纖瘦的身子，覆蓋著被子，可以感受到垂暮之年的無奈，身旁的矮櫃上占滿了一瓶瓶的藥物，搬了一張小橙子，我倚著大師的身側，他斜躺在臥室床邊的一張躺椅上，就這樣開始我們之間的訪談。

「很抱歉，老師不能下樓來談話，醫生要他不要走路，他已經好幾天沒下樓了。」

師母容羨餘女士端莊溫和的風範，令人欣慕，她側坐一旁，微笑地幫助我們溝通，不過大部分的談話，仍是可以直接和君璧先生相談，只要音量稍大，並不感覺吃力。

這個下午的白雲堂好溫馨，大師病中的笑容特別動人，他仔細端詳爲他拍攝的幾張照片，直

說：

「很好，很好，拍得很好！」

而我則衷心地爲大師祝禱：

「黃鶴同君壽，白雲映壁輝。」

外師造化，中得心源

君璧先生出生於一八九八年，即光緒二十四年的九月二十八日。父親仰荀公將他取名允瑄。

因爲家中營商，故童年生活寬裕。

五歲時，父親去世，二十餘歲的寡母帶著一門童稚，仰仗伯

父、舅舅的協助，生活仍屬安定。

感傷往事，大師悲涼的心是永恒的。

「幼年失怙是人生一大痛事。人皆有父，唯我獨無，白雲親舍，哀哀此心。」

幼年嗜畫，並未得到家中長輩的認同。家人希望他能克紹箕裘，成爲一名生意人。

「舅舅經常說：『怎麼不去學做生意呢？畫畫豈能當飯吃？』伯父較不反對我學畫。如果當

年聽從舅舅的話，說不定我只是個差勁的商人而已。一個人的事業若要蓬勃發展，絕不可以離開

興趣，必須堅持到底。」

入學堂讀書，英文、數學、經學都學。而眞正對大師繪畫啓蒙的老師則是就讀廣東公學時的李瑤屛。李老師欣賞他的才華，在素描和西畫技巧上頗多指導，加上長兄少范鼓勵督促，畫藝進步很快。公學校畢業後，續隨李瑤屛老師習畫，而生活中因接觸國畫機會漸多，對國畫的興趣逐日漸濃厚。

「二十五歲那年，參加廣東省舉行的第一屆美展，竟獲得金牌獎，家人此時更肯定我，認爲從事繪畫的路途是最適合我的。」

才華橫溢、學問廣博的青年才子，於此邁向了生命的第一個高峯。這一年奉母命，娶吳麗瓊女士爲妻，結褵卅五載，賢德的吳女士，任由丈夫臨山問水，追尋繪畫生命，民國四十六年吳女士逝世。四十八年，黃君璧因內外苦於兼顧，經由友人介紹，娶容羨餘女士爲妻，爲白雲堂增添一段佳話。

抗戰時，國立中央大學自南京遷到重慶沙坪壩，當時校長羅家倫先生和美術系主任呂斯白與教授徐悲鴻共同具名邀請這位名滿廣東的畫家，至中大美術系擔任國畫敎席。大師定居於嘉陵江畔，他向老農買了江畔一間房子，昔日任敎廣州培正中學的同事梁寒操爲他題匾「碧綠軒」，徐悲鴻、傅抱石皆是軒中常客。

「嘉陵江的山光水色，對我什麼影響都有。」

蜀居八年，外師造化，中得心源，畫家的胸襟氣魄溢於紙表，大師自認為此為其繪事上第二階段——師事自然期，由寫生而致佈局如意，誠乃可貴。

抗戰期間，家鄉傳來惡耗，太夫人去世。大師為多年遠遊不歸深感歉意。

「於是我將『碧綠軒』改為『白雲堂』，孺慕思親之情啊！」

今天的白雲堂雖然更易了地點，但堂主不變的情，永念的心，仍時刻懸盪於屋宇的每一個角落。到過白雲堂的人，莫不為主人的雅致而讚歎，蒔花、逗鳥，還有一隻吠聲極猛的小狗，這是一個充滿情感又生氣洋溢的地方。

庸凡削盡留清秀

九五高壽的黃君璧，六歲啓蒙習畫，迄今八十載，與中華民國同步成長的畫藝，彰然畫苑，自成一家。若要嚴謹來看，民國九年從李瑤屏畫師遊學，才是真正開展黃君璧藝術生命的宏觀視野。據其云：

其間寫畫生活雖飽嘗播遷流離，却未曾間斷，從師修習以至設帳課徒，從案頭的臨摹以至遍遊海內外的名山大川，從寫生以至觀摩創作，寫不盡胸中林壑漢蜜、白雲飛瀑。其

中過程大體約可分作三階段：

一、師承時期：

從師臨摹，仿擬古畫，直至筆墨純熟，暢用自如的階段。

二、師事自然時期：

遍遊名山大川，吸取自然景象，由寫生以至佈局如意的階段。

三、熟而生巧時期：

筆墨佈局旣臻純熟的極境，自然進入求變的階段。

這一條變化的道路，有著永無止境的遙遠，幽迴轉折的深奧，煙霞縹緲的迷離，所謂學之無盡，望之無窮，窮畢生的精力去摸索。倘若沒有堅強的意志，谿落的襟懷，高尚的品格，絕倫的學問相輔進行，則不易為工。鄭板橋所謂：「庸凡削盡留清秀，畫到生時勝熟時。」也就是指這個由熟而變生的階段。

從此段文字敍述，當可知黃君璧早年的學習是由傳統而來，若以明董其昌所分之南北宗而言，應是偏向南宗，卽接近文人書法之古畫爲主要臨摹之對象。其中以元、明、清居多，尤其是以元四家最多，明四家次之，清代則以四王與石谿、石濤、吳歷爲多。花鳥人物方面，則以宋代筆法爲宗，其間亦學習有明末文人畫如八大、新羅山人，縱觀其一生畫作，雖有臨古擷取的經

驗，但絕不止於任何一家。近人劉延濤〈讀黃君璧教授畫展〉文中「君璧教授課徒至勤，致力至專，對於作者之挹取，細大不捐，而要以三者為其主流：一曰夏圭，二曰五蒙（石谿學山樵的）三曰寫生。」又云「換言之，卽合北南宗與西法也。以夏圭立其骨，以山樵厚其風。」君璧先生以仰慕之情，融入己身之情藝之中，我們僅能覺察其留風餘韻，自難論斷承襲何家了。

尤其遍覽世間名山大澤，黃君璧以「登高山前情滿於山，入瀛海則意溢於海」的寫生精神，輔之昔時臨摹深厚的基石，使他奠下再造山水高峯的契機，睹物有情，覽景生意，便是寫生無窮的資源。

六十歲以後的旅遊，瀑布成為黃君璧求新、求變的活水源頭。加拿大的尼加拉瀑布、巴西的衣瓜索瀑布和南非維多利亞瀑布，在畫面二分之一以上的處理效果下，氣勢磅礡，震人心絃。他曾經說：

以我的作品來說，我畫瀑布的水便是前人山水畫所沒有的，以前的山水畫是「死」的，樹或山都是不動的，於是我覺得應在「活」這方面做些工夫。

石濤「畫從心而障自遠矣。」九五至尊的國畫大師，近兩年雖因健康的關係，難能拾筆作畫，但從其一生畫風的流變，自有脈絡可尋。尤其六十歲以後的畫作，揮筆雄健，瀟灑蒼勁，誠

所謂「法自畫生，障自畫退。」

「畫受墨、墨受筆、筆受腕、腕受心。心腕相連，筆墨相彰，心與自然相洽，偶有所感，發之於腕，形之於墨，逐不期而貫山川之形神，此非弄巧，更非示能，畫其性以發自家肺腑而已。」姚夢谷以此敍述君璧先生的畫風形成，說明了古法生今法，今法為吾法，也肯定九十五載的歲月中，傳統文化奠下黃君璧創作的基礎，而時代環境的力量和西方文化的精神，滙聚成大師純藝術的流露。

君璧先生得天地精華，入心於筆墨之中，作畫造境，流芳千古。

囘饋的心

繪畫與心靈是神似合一的。藝術家以人格為根，衍繁郁郁青青的創作天地，其間融會貫穿漫漫歲月的乃是大我之愛。

白雲堂的大門內側，有一塊黃君璧自題的石碑「靜觀自得」，正是主人一生歲月的寫照。

「許多人傳言我很富有，其實不然。」

斜躺於臥椅的君璧先生，稍稍伸直了身子，摘下了眼鏡說：

這一副眼鏡沒有辦法閱讀，真正要看書必須借用這副。你看，我的右眼全看不見了。

只見他戴上一副右眼鑲著墨色鏡片，左眼為花花眼鏡的架子，喘了幾口氣息，才緩緩的又說道：

「民國四十八年中南部八七水災，我和白雲堂的學生們義賣賑災，七十六年的時候，也捐贈中視一百張書畫，以愛心運動義賣贈予老人、孤兒，前兩年又捐出六十幅作品予香港東華三院，所得作為救濟貧苦之用。除了濟貧助困之外，我也陸續捐贈歷史博物館、故宮博物院一些珍品。如七十三年時，我將珍藏五十年的元代真跡『清明上河圖』長卷贈予歷史博物館。」

陪侍身側的夫人容羨餘女士，溫婉的氣質，柔和的聲調，也補充道：

老師這一生考慮別人的時候比自己還多，特別是對於貧困救助的事，尤其熱心。每次義賣時，由於畫作的數量有限，一大清早，購買的人就排長龍等待，義賣剛開始就搶購一空了。

此時家裏的女傭遞來咖啡和阿華田。容女士一邊準備糕點，面露微笑。

「老師從香港回國之後，就今天最開心了。九月二十七日返臺的第二天，我陪他至歷史博物

館國家畫廊，觀看此次的畫展，回家來，就生病到現在，連樓梯都沒法下了。」

夫人切了一塊甜點，端上一杯阿華田加牛奶，君璧先生愉快地享用著。

「其實收藏我畫作的人，真正是賺到相當的利潤。有一位學生張福英女士，從前生活困窘，而今經營從雲軒畫廊，收藏有我一百八十張作品，應該可以從畫作裏得到很好的報酬。不過她生活改善後，做了許多慈善公益事業，十分可貴。」

從雲軒主人張福英，目前正為了成立「黃君璧藝術教育基金會」而苦心經營，其以熱愛藝術家的心，回饋社會濃厚的藝術氣息，君璧先生之教化厥功至偉。

士先器識然後文藝

頌揚真理，表現生命，是黃君璧此生所篤行之自然規範。民國五十八年應南非開普敦博物館之請，曾示範三幅畫來表現人生三部曲。

「首為象徵青年時代，志趣高昂，勢若急湍飛瀑，萬丈騰空，一瀉千里；繼為象徵壯年時代，胸襟壯闊，理智情感和諧，移行有度，長空無阻；終為象徵晚年時代，耳順恬澹，小橋流水人家，鄉村野趣，心平理定。」

君璧先生這段論述，亦是自我人生之剖白。他主張「士先器識然後文藝」，一生的歲月，力

求表現自己，更在乎成就他人。除了時時修習自身的畫藝之外，他教授的學生、學校之外，「白雲堂」的弟子各類人士皆有。七十和八十大壽時，全國藝術文化團體及白雲堂學生發起熱烈的慶祝壽宴，春風潤澤，場面感人。

「我生平最得意事為自任教正中學起，歷經廣州美專、中央大學藝術系、師大美術系、美研所等，總共從事藝術教育七十寒暑。」

說到得意之事，君璧先生笑開了顏，但心臟也許是負荷太大，又喘了幾口氣。

「我一輩子艱苦奮鬥，到了今天，不敢說有所成就，但是對『誠』字，從不敢忘。」

師大美術系教授王秀雄極為推崇君璧先生。

「黃老師主持師大美術系時，除了忙於系務以外，更用心教學與創作，他那種不間斷的敬謹態度，無形中影響著全系師生。上課示範時，一畫就是四小時毫無倦容。黃老師常在公眾場合勉勵學生『把握時間，把握機會』，可能這就是他的教育哲學。他不僅對師大貢獻特多，並且對後代學子影響深遠。將一批心愛書籍與兩幅作品捐贈系上，成立『君翁圖書室』，又以百幅字畫作愛心義賣，回饋社會，均予後輩無限啟示。」

「君璧先生晚年雖無法教畫、作畫，但他本身作品的藝術性及長期教導學子，影響其「寫生」、「實驗」、「什麼都入畫」的精神與態度，為中國近代藝術播下了長青的種籽。

「我們立志習畫，以清高的先天，培養後天的修養。」源於此理，黃君璧認為一位畫人的修

，必須做到三宜二忌，才是中國典型的知識分子。

一、忌互相排斥：古之所謂文人相輕，此乃指氣度淺薄者而言。須知氣度淺薄，其表現出來的筆墨，亦必淺薄輕浮，此一忌也。

二、忌自尊自大：自以為了不起的人，傲氣有餘，傲骨不足。狹聞淺識，眼中只有一人，心中必無景象，此二忌也。

三、虛心求知：學問之由來，必先虛懷若谷以求。眼中所見，心中所欲，皆為我師。虛心引納，則景從心出，筆墨自然，此一宜也。

四、觀摩古人：古人將其學問修養經驗表現於文藝之上，我們不獨要朝夕摹擬觀摩，且要效法其學養。誠如是，則事未半而功逾倍，此二宜也。

五、胸懷谿達：胸懷谿達之人，必包羅萬象，廣識博聞。一景一物，悉從客觀以察其長；一行一念，必拒淫邪，以養其正。故其表現於藝術之上，亦必氣脈相連，筆墨貫通，意境自然，瀟灑磊落，此三宜也。

春水漫漫，水聲潺潺，流過高山，奔向大海。君璧先生以山水筆墨描抒性靈之真，情感之誠。融創新於傳統，藝術家之所以偉大，在於有所為、有所不為。

「我以真誠待人，以真愛來表現生命。」

篤信佛教的君璧先生，仁心仁德的藝術情懷，必為國內外所有愛好藝術的人士永遠懷念！

附篇：白雲堂主人二三事

「齊彭殤爲妄作，一死生爲虛誕。」莊子把生死作了人性化的詮釋。人類爲了追求永恒的美感，強忍心中之悲涼，直把生死視爲兩契相合之事。但憑心而論，生者喜，死者悲，乃是人之常情，若把兩者劃爲等號而論，難怪莊子認爲是虛妄荒誕、胡言亂語之說了。

可是莊妻亡故，莊子鼓盆而歌又作何解？莊子曾引孔子之語，說明生死之觀點：

死生亦大矣，而不得與之變。雖天地覆墜，亦將不與之遺。

生命的苦悶和快樂，若調節得宜，可減輕失意時候的苦惱，也帶來了不少苦中的樂。生死固然是大事，融入自然觀點，則彭祖的長壽和驟然的夭折，雖無法混而爲一，但內心坦然自得的情境，也就能欣賞莊子鼓盆爲歌的豁達心靈了。

終其一生與藝術相隨的君璧先生，辭世之前，和他曾有片刻溫馨的聚會。大師溫婉的神情，迴旋心中，迄今難以自已。我和君璧先生，原是兩個平行的個體，久仰大師的藝術才情，飛揚的

瀑布傾洩出超塵的美感和靈動，而正面，則是今年十月間受中央月刊陳社長所託，親自拜望白雲堂的主人，撰寫君璧先生的訪問文稿。

走過九十五載歲月的藝術大師，橫越將近一個世紀，他的生命反映出大時代的變革和潮流。

回顧歷史，我們看到人類的科學技術智識不斷地進步，而對於人性，似乎脫離不了上帝造人的原則，篤信佛教的君璧先生，更是認為心靈深處的寬容和愛心，是維持生命生長的養分。

「許多人認為我很富裕，其實許多珍貴的畫作，我都先後捐贈給故宮及國立歷史博物館。」病中的君璧先生，笑容可掬地談著。蒼勁的臉龐，線條深刻地烙印成每一段歲月的痕跡，輕淺的微笑在周遭瓶瓶罐罐的藥物中，顯得格外的珍貴、可愛。

「這個身體已經沒有用囉！我現在完全是靠精神在支撐著的！」

如是笑談，如是相望，使人感受君璧先生彷彿在敘述一件極其自然之事，自然地像空氣中存在的元素一般。

午後的暖陽，和緩地灑進白雲堂二樓的起居室中，斜躺於臥椅上的君璧先生，稍稍地把身子坐直了一些，愉快地享用傭人沖泡好的阿華田和小甜點。

蒼顏中泛映著眞摯的微笑，讓我心底動容。面對如是一位長者，我以雙手握住他清瘦的手掌，告訴他：

「老師，我們祈禱您長命百歲。」

君璧先生仍是笑著，不過他愉悅的神情裏，卻輕輕地搖動了頭，想是先生心中自有隨緣之念。

兩週以後，君璧先生病逝於三軍總醫院。這些時日，先生斜臥躺椅，展露微笑的神情，一直縈繞心中，揮之不去。

觀其一生，藝術使之絢爛，每一刻的奮鬥和創作，皆締造了不朽的佳話。

而今，駐入心中的不是澎湃的浪潮，或峻秀的山水，而是先生病中溫和笑談的形影，真實的片刻，最是讓人心醉，大化情緣由此而生。

對先生的懷念，因為這短暫的相處，卻繫存著無限溫馨的暖意，讓人格外的珍視。君璧先生面對生命的態度，自然從容，不隨物變遷的理念，是讓人肯定的。

生命宛若幽靜的長河，漸行漸遠，川流不息。

民國七十九年的秋天，曾經歷一場病痛折磨的君璧先生，以詩作抒發心中感悟。

浮生若夢杳無塵，
離合悲歡總有因；
一病年餘今復健，
筆飛墨舞又更新。

寫此詩時，先生九十有三，白雲堂庭前的石碑上，有先生親題「靜觀自得」，和此詩文相互映照，清新溫暖。

「這一生當中，我喜好以藝術回饋社會，和大家共同分享。」

先生遺愛人間，九十五載的生命歲月當中，仰受藝術風華的潤澤。大千世界，芸芸眾生，如此情緣，最是讓人心動。

長河的水漫漫地流，流過了天地歲月。在我心底深處，盪漾著君璧先生斜臥躺椅的形影，以及泛溢真誠的笑容。

故宮博物院將於今年二月初展出君璧先生捐贈的珍品，內容為其於民國七十四年捐贈博物院二十一件白雲堂所收藏的文物，及其後所捐贈的個人作品。這些古文物當中，有先生極為鍾愛的白芙蓉石雕觀音大士像和唐宋元明清歷朝書畫，其中以唐代莫高窟捧花菩薩像最是難得。此外如宋趙伯駒仙山樓閣軸、元倪瓚秋林遠岫軸、明文徵明慕池積雪軸、清鄭板橋竹石軸……皆悉知名畫作，而先生所贈各個時期自我創作的精品，也都將為故宮典藏之文物添增一段佳話。

君璧先生的形體已隨著時日漸行漸遠，若干年後的人們可能不在乎他是生長何等模樣。但是他對藝術和人情的熱愛，將長久的留在世人心中，縱然是隨時間漸行漸遠，但在心靈深處卻仍生機無限，彌新猶貴。

黃君璧小檔案

光緒二十四年（一八九八）　十一月十二日生於廣東省廣州市。

光緒二十八年（一九〇二）　父仰荀公去世。

光緒三十年（一九〇四）　啓蒙入胡子普書塾。

光緒三十四年（一九〇八）　於意養軒就讀，授課於二伯父滙公。

宣統二年（一九一〇）　授課於易老師，讀書在二伯家中。

民國元年（一九一二）　就讀於陳貫之書塾，家中再請馮子煜授英文、數學。

民國三年　考進廣東公學，承長兄少范指導繪畫。

民國八年　廣東公學畢業。

民國九年　從李瑤屏畫師遊。

民國十一年　入楚庭美術院研究西畫。奉母命與吳麗瓊女士結婚。參加「廣東全省第一屆美展」獲國畫最優獎。於廣州遇張大千，與之訂交。

民國十二年　任教廣州培正中學十四年。與師友合組「癸亥合作畫社」。個人畫展於廣州，參加「香港聯合畫展」。

民國十三年　與世好廣東書畫收藏家田溪書屋主何荔甫等人交遊，得臨摹前人名跡，鑑別書畫眞僞。

民國十四年　與「癸亥合作畫社」同仁擴組「國畫研究會」。購得明末四僧畫軸，增進其對古代名作收藏之興趣。

民國十五年　至上海與黃賓虹、鄭武昌、易大庵、馬公愚、鄧秋枚等交遊。神州國光社出版《仿古人物山水花鳥畫集》。

民國十六年　徐悲鴻來穗，與之訂交。

民國二十四年　於香港舉行畫展。

民國二十五年　應孫科、梁寒操之邀，赴桂林寫生。受聘爲南京中山文化館研究員，編撰《中國繪畫史》。南京華僑招待所舉行畫展。

民國二十六年　抗日軍興，隨政府入蜀，於成都舉行二次畫展。受聘於國立中央大學藝術系，任教十一年，與徐悲鴻往來甚密。

民國三十年　於重慶舉行畫展兩次。

民國三十一年　母李德賢太夫人逝世，紀念慈恩，寓齋名曰「白雲堂」。

民國三十二年　西遊華山，舉行畫展。

民國三十三年　與張大千、張目寒遊廣元，於雲南昆明舉行畫展。

民國三十六年　於上海展出抗戰時期作品，泰半爲三峽、嘉陵、峨、西嶽景致。

民國三十七年　多日來臺與梁寒操於中山堂舉行書畫聯展。

民國三十八年　於廣州、香港舉行畫展，任教師範大學藝術系教授兼主任。

民國四十年　　任故宮博物院抽查委員。

民國四十四年　獲教育部「第一屆中華文藝獎金美術部門首獎」，獎金全部贈予師大藝術系作爲藝術獎學金。

民國四十六年　應美國華美協進社邀請前往演講。於紐約、華盛頓、三藩市、洛杉磯、沙加緬度等處舉行畫展並示範。加拿大溫哥華畫展並示範。夫人吳麗瓊女士逝世。

民國四十七年　與高信赴英吉利、法蘭西、德意志、義大利、荷蘭、西班牙、希臘、土耳其、菲律賓、泰國各地考察，舉行畫展。

民國四十八年　臺灣中南部水災，舉辦白雲堂師生救災畫展，得新臺幣十五萬元，悉數救災。與容嫊餘女士結婚。

民國四十九年　獲巴西美術學院院士榮銜，並於該院舉行畫展。

民國五十年　　應邀於國立歷史博物館國家畫廊舉行個人畫展。

民國五十二年　臺灣省立歷史博物館舉行畫展。

民國五十三年　香港大會堂舉行畫展。

民國五十四年　歷任大學院校教席二十年，獲教育部表揚，頒「多士師表」匾額。

民國五十五年　應行政院聘任故宮博物院管理委員會委員，赴香港舉行畫展。赴美華盛頓、紐約、洛杉磯、三藩市各地舉行畫展。

民國五十六年　七十生日曁致力國畫五十年，全國藝術文化團體發起慶祝，受贈「畫壇宗師」匾額，應邀在國立歷史博物館舉行畫展。

民國五十七年　應美國紐約聖若望大學之邀，與高逸鴻同赴畫展，獲金質獎章。

民國五十八年　應邀國立歷史博物館畫展。應南非開普敦博物館之請，返國後於省立博物館舉行瀑布獅子特展。

民國六十年　應韓國東亞日報之邀，於韓國國家博物院舉行畫展。

民國六十二年　應新加坡南洋大學邀請講學，舉行畫展。參加奧立岡州博物會舉行畫展。

民國六十三年　國立歷史博物館國家畫廊舉行個人五十年創作回顧展，展品三百件。香港大會堂畫展。獲辭師範大學教授兼系主任職務。

民國六十四年　香港中文大學文化研究所邀請參加古畫研討會。參加國立歷史博物館中西名家畫展。

民國六十五年　香港大會堂舉行國畫欣賞會。

民國六十六年　於香港舉行八十歲畫展。赴美加州等地舉辦個展、示範揮毫。六月於臺中舉行黃君璧、張大千聯合畫展。

民國六十七年　韓國韓中藝術聯合會邀請於漢城世宗文化會館舉行畫展。

民國六十八年　香港舉行張大千、溥心畬、黃君璧三人特展。

民國七十三年　於高雄中正文化中心舉行個展。應紐約聖若望大學之邀在中正紀念堂舉辦特展，揮毫示範。接受行政院文化建設委員會國家文藝基金會頒發國家文藝特別貢獻獎。

民國七十四年　應臺中市市長之邀，假市立文化中心舉行畫展。

民國七十五年　捐贈二十幅古字畫予國立故宮博物院。

民國七十六年　書畫一百張送交中視愛心運動，捐贈老人、孤兒之用。歷史博物館、臺北市立美術館舉行九十回顧展。捐贈收藏書籍予師大美術系，成立「君翁圖書室」。

民國七十七年　心臟不適，住院療養四十餘日。

民國七十八年　於紐約展出精品四十件，由太平洋文教基金會運回臺中、臺南市立文化中心舉行示範觀摩展。捐

民國八十年

贈六十幅作品於香港東華三院，義賣所得皆救濟貧困。

元月一日以病後近作四幅，於香港大會堂與港地門人舉行師生聯展。九月二十八日於國立歷史博物館舉行「九十五回顧展」。十月廿九日病逝於三軍總醫院。

永不褪色的美

——臺灣第一位女畫家陳進

人間 愛

數月前，收到吳校長隆榮先生寄來兩張帖子。一爲全國油畫展，一爲臺陽美展。兩個展覽可看性皆很高，但是受限於時間的因素，我選擇了後者。

臺陽美術協會於民國二十三年十一月十日假臺北鐵路飯店舉行成立大會。此乃日據時代以臺灣畫家爲主導的最大民間美術團體，號召本地美術創作的愛好者參與。當時由陳澄波、廖繼春、陳清汾、顏水龍、李梅樹、李石樵、楊三郎及立石鐵臣（日人）等八人共同發起。陳進女士則於臺陽美展第六屆時加入東洋畫部，成爲臺灣美術運動中流砥柱的一員。

滿頭銀髮，白皙皮膚，聲調柔細的陳進女士，予人的感覺是典雅而高貴，由她金絲邊的老花

眼鏡裏透視而出的光采，並不因八十多歲的高齡而銳減，只是年歲的剝蝕，使她的步履較爲蹣跚，可是今天的她，依然作畫，只要有時間，繪畫就是她生命的至愛。

天津街的車水馬龍，在她的眼裏全是浮塵。她的雙眸告訴我，世間的人事多變，而她對繪畫的熱愛依然如昔。八十三年的生命歲月，使她以智慧融入色彩，揮灑出一片愛的世界。孜孜不息的耕耘，讓她在繪畫天地裏，以精緻柔和的筆觸，一筆一筆的呈現出愛和美的心靈。

當我們走入過往的時空，細細地品味這位優雅精湛女畫家的畫作史，我們除了源自心底的喟嘆之外，真難以言語來形容了。

臺展「三少年」

陳進女士，西元一九〇七年出生於新竹牛埔庄。父親爲香山鄉的鄉長，高女畢業以後，受到業師的鼓勵，進入東京女子美術學校東洋畫部高等師範科習畫。

「那個時候，得到老師的鼓勵很多，加上我個人的興趣濃厚，所以創作藝術的精神非常好。」

溫婉的話語，由於傳統日式的教育，使她的聲調更具有親和的內容。

飽滿的稻穗，永遠低垂。神情謙和的陳進女士，以穿和服仕女的「姿」，以及其他兩幅花卉

「朝」、「罌粟」，一同入選為第一屆「帝展」的東洋畫。而獲得此項榮譽的陳進，那時候的年齡還未滿二十歲。但是這種熱切的肯定和鼓勵，使陳進女士毅然決然的把整個生命的熱力和感情，全部地投入繪畫的天地了。

「你看看，這是當年入選『臺展』、『帝展』的剪報，各方面的評論，都讚不絕口！」

泛黃的報紙，字跡仍清晰可見，照片裏的陳進女士，宛如一朵百合，清純嬌羞，模樣可人。

只可惜我的日文太差，大學時曾選讀的功力，如今已因時日久遠而消褪殆盡。否則當年報紙刊載的訊息，今天讀來，都是一篇篇珍貴的史料。

第一屆「臺展」因官僚霸權，使得評審失去了應有的藝術準則，臺籍人士只有陳進、林玉山、郭雪湖這三位二十歲以下的年輕畫家入選。因此全部落選的臺籍保守派畫家便對「臺展三少年」大加鞭斥，豈料愈罵愈出名，臺展三少年從此平步青雲，一躍而成為畫壇的風雲人物，迄今不衰。

「三少年」第一次入選「臺展」或許是制度下的僥倖者，但是其後的藝術成就，絕非是偶然的幸運。今天我們欣賞林玉山的國畫，可以感受到他以風俗畫的精神而又能超越風俗畫的形式，為鄉土的情懷，賦予普遍性的造型因素，林玉山這一生的藝術，正反映著臺灣文化蛻變的形貌，而他堅苦卓絕的精神，更是他繪畫成就的主要關鍵。

郭雪湖是三少年中唯一自學的畫家，新公園的省立圖書館，是他夜以繼日，吸收美學營養的

處所。入選第二屆臺展作品的「圓山附近」，郭雪湖強調，光是素畫就整整花了半年的時光，而進入本製作時，又花了好大一番功夫，圓山附近所有幽靜的景物，如何上色？深淺度如何？都是郭雪湖所看重的地方。

比起林玉山和郭雪湖的三少年之一——陳進女士，以一介女流，處於當時保守的社會，要投入藝術的洪流，確實不易。

新竹牛埔庄，是個鄉土文化十分濃厚的村莊。處於這種封建而有性別差異的環境裏，一個女子想要到臺北升學以及赴日留學，其困難是可想而知的。而陳進就是保守環境中的一顆彗星，她的亮光，割開了漫長的黑夜，點燃了民間人士對藝術的狂熱。開明的家風和識才的恩師，固然是陳進躋身「帝展」的原因，但是自身堅毅的決心和藝術的才情，方是一切成功的根源。

圓滿的愛

民國十八年陳進女士由日返臺擔任教職。在她繪畫的作品裏，可以看到大都取材自民間的生活情趣。「廟會」的畫作中，羣樹之前有宏偉的寺院，樹的濃蔭以揮灑、渲染的筆法處理，把主題襯托得十分突出。

人物是陳進女士最爲擅長的，功力細膩，情摯感人。嚴謹的筆觸中，可以看出她由少女對

美、愛的追尋，到眞實生活的感受，使得整體的畫面，充滿著優雅、溫和與圓滿。

膠彩畫是陳進繪畫方式的主流，以寫舖陳直紋的表現手法爲主，比例掌握的精確，光影明暗的捕捉，一一顯示出畫家唯妙唯肖的韵致。不論是「萱堂」的老婦人，或「野分」、「香蘭」、「洞房」、「臺灣之花」的少婦，以至於「桑之實」中的幼兒，陳進女士都是以細膩而充滿感情的畫筆，道出了人間的愛意。

而在國父紀念館展出的一幅陳進女士膠彩畫的作品，是一對小兄弟相伴的情景，孺子之心，憬然可見。偶然陳進女士也會有水彩或水墨的畫作，不過仍不敵她膠彩畫表現深厚的功力。

斑斕的春華

春去秋來，歲歲年年，韶光染上了她的髮梢，轉瞬間八十三個春天已過，而耄耋之年的陳進女士，不斷的利用身體較硬朗的時刻作畫，只不過原本要花半年或一年完成的大畫，現在要花更長、更多的時間。

「現在沒辦法像以前能支持那麼久了，完成一幅畫要花好長的一段時間。每年，我也要抽出一段時間到美國探望孩子們。」

歲月雖然不饒人，但對藝術的愛戀與執著，卻依然不減當年。速度和數量都不是藝術家的重

點，只要是好的作品，一輩子就留下僅有的一張，也不算白來了。

客廳裏寬大的玻璃櫥櫃裏，擺著她當年入選帝展的兩幅大畫，牆壁上掛著一幅幅她以今生心血換得來的經典之作，她引我進入後面的起居間時，仍然可見畫作一一的陳列，我相信時間對她而言，是稍嫌快速了一些，應該再給她一段時光和健朗的體力，完成更多的作品。

就如同一九三六年入選「帝展」的「化粧」一般，陳進女士的生命曾濃粧明亮的嬌艷著，光彩奪目的吸引了每一位愛好藝術的欣賞者，不論時光如何推移，她的畫光彩依舊，動人如昔，我們向這位代表臺灣整個藝術動向的藝術家，致以最高的敬意和喝采。

源自泥壤的溫潤

——文人畫家林玉山的藝術世界

尊嚴可貴的生命力

人類何時開始創造藝術？是在什麼動機下開始創作？藝術在人類的生活中，其座標又該如何界定？

我們現在所知最早的藝術品，年代約在兩萬多年前，也就是舊石器時代晚期。其最傑出的作品是畫在山洞岩壁上的動物圖像，例如法國南部杜多根地區的拉斯考山洞壁畫，野牛、鹿、馬匹以生動奔放之姿，躍然呈現於山壁、洞頂，生氣淋漓，洋溢著不可思議的生命力。而另一幅洞頂壁畫「受傷的野牛」，位於西班牙北部阿塔密拉山洞，垂死的野牛，頭部還深具警戒的朝下，作出自衞的動作，畫家敏銳的觀察力以及富有層次肌理變化和色彩的掌握，令人嘆為觀止，最令人

深省的是，創作者傳達了生命力的可貴和尊嚴。

隱蔽於洞壁的作品，應非裝飾，在祖先企圖求生存的慾望裏，畫家在創作之時，必是想像賦予這些動物生命，使之逼真、生動，爲大地添加無限生機，以營造一個更良好的生存環境。

西方如是，東土亦然。以中國而言，現實世間多樣化的真實，構成了每一時代的藝術風神。先秦、漢唐、明清乃至近代，藝術藉著不同的形貌反映出世俗的或意識型態的文化思想。在生存環境穩定之後，可以釐清出人類一個規律性的共同趨向，使心靈和生活呼應協調，是以有鍾嶸《詩品》和《文心雕龍》，將文藝理論混合爲一的美學，亦有司空圖《詩品》和《滄浪詩話》純粹的美學，使中國的美由生存、裝飾提升至性靈的和諧。

林玉山，一位以古典情懷創造生命尊嚴的藝術家。八十餘載以來，藝術溶滙成他前行的動力，一步一印的拓展出磅礴的氣象。在這塊土地上，林玉山不僅塑造了自己的藝文風神，更爲生存的空間裏，添注了濃郁的藝術生命，他沉穩的步伐，已邁出了一條大道，使人可以去捕捉、表達和創造出可意會而不可言傳，難以形容卻動人心魂的情感和意趣。

如果說林玉山是位意境高雅的畫家，毋寧說林氏是尊重生命，性靈純樸的美學家。

「美術」絕美

清朝時，本省嘉義有一條米店街，即今中山路與公明路之間的橫路。日據時期，此街只有四十戶住家，竟然有西園、仿古軒、文錦、風雅軒等五、六家裱畫店，所以改稱「美街」。林玉山的父親，人稱「耳叔」、「阿耳師」，是位民間的畫師兼裱畫師，以「風雅軒」的裱畫店和對門蒲添生家所開的「文錦」裱畫店相鄰。這條不到百公尺的美街，藝術氣息濃郁，人才濟濟，名儒賴世觀、吳增如、賴壺仙、賴鶴州、蔡文哲、蘇朗晨、畫家宋光榮、盧雲生及雕刻家蒲添生都出生於此。

處於這樣一個藝文環境之中，對於一位才情高沉的藝術家而言，實在是一件得天獨厚的幸運。尤其林玉山家人皆專精於特殊的技藝，其祖父具繪畫素養，母親善於雕刻文樣，兄長亦如是，在當時保守的社會裏，民間的藝師在文化變遷中扮演著銜接儒道文化傳統和社會生活的橋梁。林氏生命的幼苗承受如此豐富的養分，對其日後繪畫事業的發展，實有長遠而深入的影響。

公學校求學時，林玉山的繪畫天分，已被日籍老師所肯定。而家中經營的「風雅軒」，裱畫師蔡禎祥對林氏亦有極大的影響，公學校四年級時，蔡禎祥離開風雅軒，林父便囑其挑起裱畫與畫師的大梁。這段經歷自然是艱辛困苦的，但也是奠定林氏建立自己藝術風格的最大支持力量。

十五歲時，由堂兄的介紹，林玉山與日人伊坂旭江習畫。身為專業南畫家的伊坂，以文學為背景，通書法，涵詩意，藉水墨的清純，宣紋胸中的逸氣，爲林氏繪畫生命中注入文學哲思的營養。十七歲因與西洋畫家陳澄波來往密切，開始研究水彩，後來受陳氏之鼓勵，便於十九歲那年

與同鄉曾雪窗負笈東瀛，就學於東京川端畫學校。

輕輕地啜土一口茶，林氏溫和地回憶道：

紙簍找拾同學們丟棄還可利用的紙張練習。

那段日子真是辛苦，我走路上學，除了觀看美展之外，其他費用儘量節省，經常到字

三年嚴格的課程訓練，使林氏在花鳥、畜獸、人物方面習得了熟練的技法，在繪畫領域上又邁進了一大步。

「第二次赴日習畫，是我較想念家園的時候。因為孩子還小，內人極不放心，但是畫道無涯，最主要的是我在收藏家國松不忘先生處，觀賞到數幅堂本印象老師的花鳥畫，意境深遠，筆致雅趣，令我陶醉而嚮往不已。」

民國二十四年至二十五年，一年多的時間，除了思鄉情濃之外，林氏珍視每一分鐘學習的時間。

「我畫了許多故鄉的畫，而堂本老師讓我培育自然的創作意念，了解色彩的效果，生命和層次感。此外空閒時，圖書館有關宋、明的花鳥畫作，也是讓我投入許多心力研究的地方。」

八十五高齡的林玉山，往事歷歷，絲毫也不含糊，藝術家流露的是歲月增長的智慧光芒，溫

柔敦厚的氣韵讓人如沐春風。

漸行、漸遠還生

幼年浸潤於嘉義美街的林玉山，從寫生的筆觸描繪出本屬於民間風俗所專有的精神風貌，將指導其前輩的民間藝師之繪畫技巧移轉爲官展所能容納的繪畫形式，如此超越風俗畫的藝術風格，爲鄉土的情感賦予普遍性的生命，若非林氏有過人的才情天資，必無法跨越這一道民俗性與普遍性的鴻溝。

一九二六年，林玉山進東京川端畫學校一年，利用暑假回臺寫生了「水牛」（高三尺寬四尺半，紙畫）、「大南門」（高二尺寬四尺，絹畫），兩幅畫入選爲第一屆「臺展」，和陳進、郭雪湖並稱「臺展三少年」，一時喧騰本省畫壇。三少年分別爲郭十九、陳進、林玉山皆二十歲入選臺展，一方面令保守派的畫家難以自已，一方面也說明了生活才是繪畫生命的主流。

林玉山接近自然，寫生成爲創作的泉源，林氏借重傳統的技法，表達了屬於他生存空間的訊息，應是他入選爲臺展最主要的關鍵。

「平時我喜歡騎著腳踏車，到郊外走走，畫作裏有牛，是因爲那個時候，黃牛、水牛到處可以看到。日籍老師要我們畫自己熟悉的事物，畫有感情的對象，畫屬於臺灣的東西。」

這個觀念，迄今仍深入地影響林氏，他一再強調，不論以何種創作方式來表達藝術的訊息，落實於真實的情感以及源於母土的文化才是最重要的因素。

「如果一位臺灣的藝術家，他的作品裏反映不出本土的生命力，那還有什麼意義呢？」

今日的林玉山，不論在人格和畫格上均已建立卓然的風範，但是仔細審視這數十年來他艱困耕耘的藝術理念，濃烈地透露出穩健和敦厚的精神，就不難參悟其中的道理了。

莊伯和於一九七九年雄獅美術創刊一百期紀念冊中，如此形容林玉山：

「林玉山的藝術，是中國的傳統繪畫移植到臺灣泥土上來的一顆新的品種。」

「水牛」、「大南門」，兩幅入選「臺展」的畫作，已充分說明了林氏在一味摹古的時代裏畫出了平時所見到最親切的景象，此乃林氏與生俱來的藝術性和感性。然而在勇於實踐自我的創作理念中，林氏把握住自然真實的原則，從年少到今天，誠篤不移，真誠感人。

「求新求變的觀念，每一天都在我的腦海中運轉，每一個時刻，都是我研究的重點。只是能否走得穩當而自然，溫厚而真實，才是最重要的事。像已故畫家廖繼春先生，嘗試以抽象觀念作畫，是一件好事，他變的很好，轉變的很穩，很自然。」

胸藏丘壑，城市不異山林。

興寄烟霞，閬浮有如蓬島。

居處於紅塵中心金華街的林玉山，就美學風格而言，確實不乏瀟灑風流，但也開始染上了一層薄薄的傷感，即使再寬潤的腦際，依然能渴望擁有那段騎着單車看牛、賞風景的時光。林氏欣賞廖繼春能在紅塵是非不到我的機緣中，自然的蛻變，而與生俱有的藝術性，更鼓動着他沉潛的心靈，能更真實的擁抱大自然的一切。

「這裏餐廳太多了，到處都是館子，空氣實在不好，希望能搬到一個比較清幽的環境居住創作。」

縱然心中自有丘壑，但生理器官排斥周遭排油煙管排放的廢氣，又豈是一位八十餘高齡長者所該消受的呢？縱觀林氏在美的過程尋找、創造、表達中，不難由其平素的言行風範，藝術創作裏，尋繹出承繼中國傳統文化，將之鞏固於美學理念中，再逐漸衍生開來。

平實的天趣

人物、山水、花鳥、畜獸，一一入畫，寬廣的畫路，抒之工筆、沒骨、寫意，張張傳神。林玉山藝術創作的心路歷程，平實中蘊含天趣。訪談時，桌上一張泛黃的黑白照片，後面有林氏親筆「『白雨迫』第八屆臺展出品，民國二十三年秋」，這一幅農村實景，讓我憶及童年生活中的若干片段。下午一場驟雨，來的急速，母親拖着孩子快跑，一手牽着兒子，一手遮着雨，突然的

勁風，吹着大樹、籬笆；院子的家禽，以及母子的衣角，生動逼眞的讓人看了只想說…

「緊走啊！緊走！雨來囉！」

「這一幅畫已不知流落何處？」

歲月在唱歎聲中消逝，今日我們僅能在陳舊翻攝的照片中，讚歎林氏年少的英采了。

中國傳統知識分子的個性，使林氏筆下的一切別饒韵致。花卉中的荷花、葵花、梅花、櫻花、松、竹、木棉、杜鵑……，禽獸如麻雀、野鴨、錦鷄、雉、蒼鷹、鳩、貓頭鷹、鴛鴦……皆是透澈晶瑩的詩心，轉化爲動人神情的畫作。

民國四十五年至五十八年間，林氏以虎爲畜獸作畫的主要對象。「養威」寫雌雄雙虎，一俯頭舐毛，一眈眈正視。「臥虎圖」、「山君」、「風雪中猛虎」等，讓人驚視之餘，不禁要問：

「林玉山眞是畫虎專家？」

笑談中，林氏說明研究繪畫，除深究古人名作外，徹底視察自然，詳細寫生作爲參考資料最爲重要。其實畫虎傳神，並非就只於其一，林氏《談雀與畫雀》一文中…

余素來作畫極重觀察與寫生，故常見之山川、草木、人物、畜獸、翎毛、魚介……等皆能入畫。惟畢生偏重花鳥一門，於花鳥類之中，又以畫雀爲多。

親切的小麻雀，樸素討人喜愛，又爲繪鳥之基礎，且在畫中易於安置，秉性富有愛心，這是林氏歸納其畫雀爲多的主因。撰文中又有一段感人的故事，民國五十二年夏天，颱風來襲，豪雨不斷，災情慘重。林氏一家避難二樓，狂風暴雨中漂來一塊木頭，上面有隻小麻雀隨波漂浮，林氏見情不忍，挽救了一條小生命，復吟〈愛雀吟〉一首。民國六十二年憶及當年之事，吟詠之間信筆揮毫，遂成愛雀吟圖一幅，真情感動是林玉山畫中神韵生命的力量，若徒具寫生型式，即使臨摹基礎深厚，繪技工夫精湛，亦僅止於一名畫師罷了。

藝術家的生命是豐富而多元的。民國三十六年間，林玉山亦曾爲當時各報社的文藝欄畫製許多插圖。他的作品透過出版業的媒介，普遍流傳於臺灣各地，深受到廣大讀者的喜愛，其對社會的貢獻，以及文學藝術性的提昇，意義深長。

從傳統的水墨走向西洋水彩，再回歸於傳統，其間或以丹青染筆，或以膠彩作畫，或以水彩、漫畫表現，林玉山有如大鵬展翅，翱翔千里，每一個落點，都是令人稱絕的痕印。

尤其東洋傳統繪畫素材的水墨與膠彩，二次大戰後，不論在日本或島內，都掀起過前衛的狂飇，特別是光復後政府遷臺，由大陸避秦的傳統畫家，對東洋畫的定位提出了強烈的質疑。溫柔敦厚的林玉山，強調藝術的包容和寬潤，希望給予創作者一片無垠自由的空間，切莫因政治或民族意識而抹殺了藝術純善的本性。

「臺灣畫壇的新進，好似剛長出的新筍，若再加以我國博大的精華來作營養素，好好地培養

起來，不怕將來沒有凌霄的希望。切不可硬着心地，剪掉這富有將來性的小小心芽。」

今日見其與現代藝術步調一致，若非如林玉山、陳進等前輩能以前瞻性的眼光，懷着藝術濃烈的執着與熱愛，又如何能銜接這一段繪畫的歷史呢？

走過歷史，留下足跡

東山無處不清幽，松柏蒼蒼氣似秋，慢捲窓前新雨後，神京煙景望中收。

此為林玉山於民國三十一年遊眺詩作，蒼勁中流露幽雅的文人氣質。以詩文入畫，融性靈於藝術，林氏不但以全程的生命熱力投入，亦影響了有志的文人墨客，一同為臺灣本土的藝術播下了種籽，辛勤耕耘，直到今天，毫不歇息。

從一九二八年和嘉義的畫家朱芾亭、林東令、蒲添生、徐清蓮、施玉山聯合臺南的潘春源、黃靜山、吳左泉、陳再添等組織「春萌畫會」的繪畫團體，一九三○年又參加古統組織的「栴檀社」。一九四○年加入「臺陽展」第六屆新成立的東洋畫部。林氏始終是一位影響力極大的人物。王白淵的《臺灣美術運動史》裏，說明春萌畫院的情形。

「該會以林玉山為中心，林氏係一個篤實寡言而且有長者風度的藝術家。」

此外，組織地方上的研究社，亦可見林氏熱誠的身影。一九二九年的「鴉社書畫會」、一

九三〇年「自勵會」、一九三〇年「墨洋社」、一九三二年「讀書會」、一九三〇年「鷗社詩

會」、一九三三年「麗光會」，活躍而積極，可以說明一位文人畫家耕耘的辛勤。

自魏晉陶潛以來，中國文人都想融入自然，忘卻塵囂，但是源自天性對生命真誠的熱愛，卻

使他們難以全身歸隱，總望能多奉獻一分心力，為社會投注些美的變數。臺灣本土的藝術，就在

許許多多如是的企盼中，孕育成今天的氣候，雖然仍有一段長遠的路途要跋涉，但是無可否認

的，在走過的這一段路當中，林玉山以其中國知識分子的風骨，為近代的藝術塑立了一個文人藝

術家的風範，走來艱辛，卻是值得！

溫柔敦厚，謙謙君子，以一位藝術家而言，林玉山當之無愧！

林玉山小檔案

明治四十年（一九〇七）　生於嘉義市美街。

大正八年（一九一九）　於父親經營之風雅軒與畫師蔡禎祥習畫。

大正十二年（一九二三）　師事伊坂旭江先生，學習四君子畫法。

大正十三年（一九二四）　與陳澄波先生交遊，學習水彩畫與速寫。

昭和元年（一九二六）　負笈東瀛於東京川端畫學校研究。

昭和二年（一九二七）　「水牛」、「大南門」入選「臺展」，和陳進、郭雪湖合稱「臺展三少年」。

昭和三年（一九二八）　組織「春萌畫會」，「山羊」、「庭茂」入選第三屆「臺展」。

昭和四年（一九二九）　爲紀念王亞南與嘉義文人墨客共組「鴉社書畫會」。「周廉溪」、「霽雨」兩件作品入選第三屆「臺展」。

昭和五年（一九三〇）　與北部畫友組織「栴檀社」，展出「枝上語春」、「長閑」。師事悶紅老人賴惠川先生研究詩學，參加「鷗社詩會」。「蓮池」、「辨天池」入選第四屆「臺展」，「蓮池」獲特獎第一名。

昭和七年（一九三二）　與詞友朱芾亭組織「讀書會」。「甘蔗」獲第六屆「臺展」特選第二名。

昭和九年（一九三四）
第八屆「臺展」起被選為「免審查」。

昭和十年（一九三五）
春季於臺北市「日日新報社」三樓，舉行個人新作品展覽會，以南部風物為題計四十多件。

昭和十一年（一九三六）
五月往京都（東丘社）堂本畫塾深造。返臺，於嘉義公會堂舉行滯京都研究成果發表展覽會。出品「京都風物圖」三十五件。

昭和十二年（一九三七）
「臺展」至第十屆為一階段，主辦當局表彰林玉山、陳進、郭雪湖等五名連續十年入選畫家，受贈紀念獎牌。「臺展」改組為「府展」，「雄視」入選。

昭和十五年（一九四〇）
為《臺灣新民報》，阿Q之弟執筆∧靈肉之道∨長篇小說插圖。又為風月報月刊∧新孟母∨、∧三鳳爭巢∨及∧可愛仇人∨小說執筆插圖。

昭和十六年（一九四一）
第六屆「臺陽展」新設立東洋畫部，與陳進、郭雪湖等參加為會員。

昭和十七年（一九四二）
第四屆「府展」，「牛」獲臺日文化獎。為文藝作家楊逵著作《三國志》、《西遊記》畫插圖。時局艱困，為應付戰時生活，暫時於生產公司當總務職員。

民國三十五年
任嘉義市立中學美術教員。「臺陽展」停辦展覽。受聘為「省展」國畫部審查委員。

民國三十七年
第十一屆「臺陽展」繼續開辦，「野煙」、「玉山遠望」兩件作品參展。

民國三十八年　「春萌畫會」改稱「春萌畫院」，八月於嘉義市舉行首屆畫展。
　　　　　　　轉任省立嘉義中學美術教員。

民國三十九年　春萌畫院同仁於臺北市國貨公司舉行畫展。
　　　　　　　移居臺北市靜修女中執教。

民國四十年　　受聘臺灣全省教員美展審查委員，兼任師範學院藝術系國畫科執教。

民國四十四年　受聘臺灣師範大學藝術系專任執教。

民國四十六年　受聘為教育部美育委員會委員，第四屆全國美術展聘為國畫部審查委員。

民國四十八年　舉辦寫生畫展。

民國五十一年　五月與馬紹文等七位同道組織「八朋畫會」。

民國五十二年　「八朋畫會」於六月舉行首屆展覽。

民國五十三年　印行《玉山畫集》第一輯。四月於臺北省立博物館舉行個展。

民國五十五年　十月初神戶市「林眞珠會社」舉行小品畫展。拜望京都堂本恩師。

民國五十六年　二月於新加坡總商會舉行個人畫展。講學於南洋美專。三月於馬來西亞潮州會館舉行表演畫會。

民國五十八年　獲中國畫學會「金爵獎」。
　　　　　　　「南洋所見」畫作參展「第四屆中日現代美展」於東京。

民國五十九年　獲教育部文藝繪畫獎。
　　　　　　　「鹿苑長春」收藏於陽明山中山樓。
　　　　　　　「密林雙虎圖」收藏於波札那共和國總統府。

民國六十一年　組織「長流畫會」，於臺北省立博物館舉行第一屆展覽。

民國六十三年　參加歷史博物館主辦寅年「虎畫特展」。

民國六十四年　《玉山畫輯》第二輯出版。秋九月，訪美紐約聖若望大學中山堂舉行個人畫展四十件作品。

民國六十六年　四月應北美威斯康辛大學之邀，前往講學並舉行畫展，展出四十多件作品。時年滿七十，退休師大教席，仍續兼課。

民國六十八年　十一月訪問韓國，於現代美術館舉行聯合美展，「花鳥走獸畫」十件作品參展。

民國七十三年　七月應長流畫廊之邀，舉行「作畫六十年回顧展」，展出六十件作品，印行《玉山畫集》。

民國七十五年　八朋畫展舉行首次展覽於歷史博物館，參展十四件作品。

民國七十六年　四月於國立歷史博物館舉行「八旬回顧展」，作品計四十七件。「中華民國現代十大美術家聯展」四月起於日本關西琵琶湖「木下美術館」舉行。展出作品三件。

民國七十七年　師大美術系三教授聯展，福華沙龍展出八件作品。前輩畫家「三少年特展」於「東之畫廊」舉行，展出早期作品五件，近作四件。與劉墉合編之《林玉山畫論畫法》出版。

民國七十八年　八朋畫會聯展，展出作品十二件。

民國七十九年　六月於歷史博物館舉行陳進、林玉山、陳慧坤三人聯展，展出作品十四件。獲第十五屆國家文藝特別貢獻獎。

民國八十年

師大美術系三教授聯展，福華沙龍舉行，七件作品參展。

「八五回顧展」於臺北市立美術館展出作品一三五件。

第一屆「綠水畫會」於臺北市立圖書館舉行，「丹楓山雀」、「夏草炎炎」二件作品參展。

第五十四屆「臺陽展」，參展作品「松林雙鹿」。

顯揚生命的榮耀

——以生命耕耘藝術的畫家楊三郎

「一粒麥子不落在地裏死了，仍舊是一粒。若是落在地裏，就結出許多子粒來。」

藝術家楊三郎就如同聖經約翰福音所引述耶穌的話語中，那一粒落下地裏的麥子，顯揚著生命榮耀的可貴性。

以理想實踐生命

生於民前五年的楊三郎，不論是在臺灣的畫壇長空中展翅振翼，或者是個人藝術生命的踔厲

風發，都已寫成一首永恆讚美的詩篇。數十年來，他的使命感，以及執著理想的熱誠，隨着時光的流轉，凝結成無數豐盈的子粒，美化了大地，提昇了性靈之美。

曾國藩曾以「太陽」、「少陽」、「太陰」、「少陰」來作為古文的四象分類。如果將其印證於楊三郎的繪畫世界，我們可以說明，取材構圖有剛健之美，其中蘊有柔和風格，屬「太陽」；色澤的處理運用以柔適為體，並含烈色，屬「太陰」；而整體畫面又呈現剛柔相濟，則屬「少陽」；畫家本人貌剛實柔，係屬「少陰」。十六歲的少年仔，在私自搭乘的輪船上拍打電報回家，說明了楊三郎為藝術捨得的勇氣。而渡海來瀛之後，不惜艱辛，繼而以所有的生命擁抱藝術的理念，讓人體會出藝術家實際的心靈重點，在於以美感體驗大自然，以理想實踐生命的輝澤，點點滴滴，都是愛的呼喚。

熟識楊三郎的人皆知，他的每一幅畫作，皆源自生活的實景，他以自然和心靈相契相合，再以自然的線條、色澤表現於畫布之上。國內東北海岸、天母、芝山岩一帶，是他最常作畫的地方，有時為了觀賞日出的盛景，三更半夜出門是稀鬆平常的事，楊三郎留給學生們最深刻的印象是：

「老師平常繪畫的時間很多，長久以來，他一直把心力和智慧投注在畫藝的追求和臺陽美展的組織上。」

從臺灣到日本，再從日本到法國，乃至西班牙、美國、……等地，都有楊三郎踩過的足印和

揮灑的彩筆，他有如一粒落地的麥子，窮畢生之精神和智慧長成，使臺灣本土的藝術收成豐盈累累。尤其令人感佩的是他對自然和人間的熱誠與真情，以及對人世生活的洞察，在自然中體驗。數十年來，楊三郎始終如一的創作精神，不斷發展出自己圓熟的表現技法，樹立了沉鬱獨特的風格，使藝術擁有廣潤的領域。

融入了感性的自我，因此他的畫不僅表現自然物象的外貌，而且也繪出了自然的精髓。

中華民國油畫學會常務理事吳隆榮先生，誠懇的表示：

楊先生的沉隱老練，是令人欽敬的。他不但熱心獻身藝術組織的行政工作，自己本身的畫風，也是穩重持久，數十年如一日。

楊三郎的繪畫是一致性的，自始至今都流露出摯樸的個性，和熱誠的真情，他充滿活力的生命，創作出一個渾雄磅礡的藝術天地。

攀越峯頂、同步青雲

臺北的網溪，今天稱作永和。日據時期從臺北要坐船而來。在今中正橋頭邊，有一棟占地一

百多坪的日式屋宇，庭園雅致，參天茂密的榕樹，搖曳在荷花池畔，煞是迷人。這兒的主人就是楊三郎的父親，他是一位善工詩詞的士紳，也是享譽聲聞的園藝家，在網溪別墅闢植蘭菊園占地數千多坪，聞名全島。

既生長於書香世家，選擇以繪畫為職志的楊三郎必遭家人之反對。小學畢業後，私自潛行赴日學繪，在其自述〈跑不完的路〉有詳細的描述：

⋯⋯到了高等小學畢業，深深覺得這種無師學畫，終不是辦法，心裏很想跑到平素憧憬的日本，設法進入專門教畫的美術學校，正式接受美術教育。於是有一天，將這希望告訴家嚴，可是他怎麼也不肯應允。但是我並不因挫折而灰心⋯⋯。於是秘密地糾合了同志，決定潛赴日本，縱使家人不肯接濟，也寧願半工半讀。於是在十六歲那一年二月，一個寒冷的早上，籌備已告完竣，暗地收拾了行李和自製的畫箱，離開了有生以來從未離開過的老家，由基隆搭日本輪船「信濃丸」赴日。

到了日本，楊三郎於京都準備進美術學校，一九二四年四月，他通過入學考試，進入京都美術工藝學校。在京都習畫七年中，首先以「復活節的時候」作品獲「臺展」入選，並由日政府訂購，在當時而言，是一件令藝術家驕傲的事。

拉丁情調溶入畫中

楊三郎回憶往事，眸光閃爍地陳述著：

由於這一次的入選，不但激起我參與臺灣美術的動機，也從此和臺灣美術運動結上不了緣，心頭的喜悅實在無可言喻，家人也才開始理解我的美術生活。

一九二九年他畢業返臺，在三重埔找到一間畫室，每天早上在父親經營的菸酒配銷所幫忙，下午卽返回畫室作畫，每年固定携帶作品至日本向前輩名家請教。

不苟且、不馬虎是楊三郎一貫的處事態度，作畫亦然。廿三歲於「臺展」與陳澄波、陳植棋等並列於特選之席，同時又入選日本三大美術展覽會之一的「春陽展」。畫壇得意的楊三郎，卻在第五屆的「臺展」因爲不熟悉畫料和自然環境的變化，使他送去參選的作品因亞鉛化白變了顏色而落選，這次失敗的打擊，激勵起楊三郎遠赴法國繼續鑽研畫藝。

「我的大兒子出生才十九天，取得慈父和愛妻的鼓勵和諒解，在歐洲住了三年，完成了一百多幅作品回國。」

歐洲三年期間，楊三郎正處少壯時期，求知、創作的慾望極強，藝術風格也尚未定型。因而

拉丁情調很容易就伴隨巴黎大師們的彩筆融進了他的藝術血脈裏，迄今數十個年頭仍盪漾廻旋。

從日據時期的「臺展」，到光復後的「省展」、「府展」，楊三郎的作品在「美術運動」已為後進之士舖下了第一道臺階，使人人皆能舉步登階，自然也強化了他在畫壇上的地位。

大自然的尊敬者

在臺灣美術運動的主流裏，楊三郎堪稱是位重要的人物，由於他積極的扮演中流砥柱的角色，使得畫壇能藉由組織的凝聚迸放更光燦的生命力。

「楊三郎美術館」鑲嵌在赭紅黑點的大理石上，是由總統李登輝先生親題所贈，姑不論他們的姻親關係，熱愛藝術的李總統對楊三郎的畫作，已屆收藏的珍視。民國七十八年十一月臺北市立美術館「楊三郎回顧展」時，李總統登輝伉儷就同意出借其珍藏的作品——「燈臺」與「婦裸」油畫小品參展，藝術的熱情，可溶解人與人之間的距離，真善美的心境就在如此的時空中交相鎔鑄成為永恆的讚美詩篇。

這一所私人的美術館係一棟地下一層、地上六層的現代建築，位處楊氏住家的庭園旁側，佔地約七、八十坪。百年的老樹穿過建築預留的陽臺空間，和紅色建築相映成趣，主人夫婦苦心經營，令人感佩。

民國八十年九月間開館的「楊三郎美術館」五樓爲楊夫人許玉燕女士的油畫作品，一至四樓全爲楊三郎個人的畫作，是極爲單純而藝術性頗高的私人美術館。

「籌建這所美術館的心情是相當嚴肅的，希望自己這一輩子的作品能保存下來，留些紀念，提供愛畫者欣賞。在土地是自家用地，孩子們也都樂於支持之下，我們就把這股期盼化爲實際的力量來做。」

年歲雖高，身體仍健碩的楊三郎有著如泰山般的氣勢和毅力，美術館的興建就是一個最有力的明證。

創作量甚豐的藝術家，除了個人豐沛的才情之外，長遠的創作生涯也是一個重要的因素，楊三郎是位深受命運之神眷顧的人，從十六歲迄今，沒有一個時期不在創作，沒有一天不爲藝術工作播種、耕耘，身旁的師母許女士慈祥的口吻補充道：

他三十歲到六十歲之間，平均每兩天就有三張作品，每天不斷的繪畫，如果稍不滿意，就將畫布浸放在浴池中，然後再將畫布裁剪成背包，裝些外出用品，尤其在空襲時相當管用，可裝蚊帳、床單、食物……實用極了。

事實上，據楊三郎自己所言，即使是裝框的畫，他也會再拿下來，補上幾筆，因此他的作品

都不加簽日期，因為往往一幅作品，每天都可以再創作。省立美術館去年曾向楊三郎購置收藏作品，楊先生不但降價配合館方預算，且再添加彩筆以示重視。

劉館長欓河在民國八十年省立美術館三週年館慶的典禮上曾提到這應溫馨的一刻。

「外傳楊三郎作品甚豐，有些是出自其學生之手，再經其簽名而成，任何一個有見識的人都不難釐清這個流言。有人會精心策劃一棟個人美術館來保存別人的作品嗎？卽使簽名處是楊氏眞跡，對他本人而言，豈不成為一大諷刺？」

對於「楊三郎美術館」開啓個人美術作品有系統的保存意義，著實令人肯定、讚揚。而楊氏优儷提出：

「美術館內陳示之作品皆為非賣品，是永久保存的紀念性畫作，如今我們計畫以全部的畫作充作藝術基金會，來統籌管理楊三郎美術館，楊家的子子孫孫可以使用，但不能任意處理美術館的所有財產。」

沒有土地，就談不上文化的創造，「楊三郎美術館」如今有了硬體的設備，以及楊氏优儷豐富的畫作，民國八十年九月開館以後，會面臨到什麼實際的困難？會週到什麼挑戰？將來會呈現什麼樣的風貌？這些切身的問題，不只會叩蔽在一生關注藝術的楊氏优儷的心坎上，更會衝擊到精緻文化創造者的胸懷。

我們希望美術不是孤立的文化單元，當然也不能逃避來自現實的挑戰，而且必須從關切本土

栽在溪水旁的樹

〈臺灣通史序〉中連橫慨歎「臺灣無史，豈非臺人之痛歟。」縱觀臺灣美術歷史，不難發現前輩的藝術家們，以文學、繪畫、音樂、建築、戲劇、……來親吻每一寸土地。今天我們背在「立足臺灣」的同時，也體會到落實本土的重要性，認真對本土的文化、政治、社會及藝術等各層面作一省思，再兼融外來各家文化之長，臺灣的新美術與新史觀必能因此而建立起來。

楊三郎和前輩畫家們個個熱情充沛，不畏艱辛的努力。尤其日據時代他們所要面臨的不只是物質生活的匱乏，還要顧及社會的承認與尊重，因而美術家必須擁有神聖不可侵侮的尊嚴，排除萬難，獻身創作，把超越實用的靈性創造，認定為是一種社會精英的成就，以及文化精緻化的表現。一九三四年一個日據時代以臺灣畫家為主導的最大民間美術團體——臺陽美術協會，由楊三郎、陳澄波、廖繼春、陳清汾、顏水龍、李梅樹、李石樵、以及日人立石鐵臣等八人假臺北鐵路飯店舉行成立大會，從創始迄今，「臺陽美協」在臺灣美術運動史上有著極重要影響的力量，這批臺灣第一代的美術家，表現出優異的天賦與艱忍勤奮的意志，由日本、西洋的藝術潮流中，逐

趨反省、洗鍊，而有今日的氣象，而楊三郎以其個人領導的氣勢和犧牲奉獻的精神，為「臺陽美協」以及光復後掌握時機領銜策動臺灣全省美展的成功，其個人魅力實不可忽視。

今天的青年人有的是膽識，在這個變動的年代裏，是否應用一些心思，肯奉獻、犧牲，為這一代的新美術作好最佳的接棒者！

年事已高，滿生華髮的楊三郎，近一、二十年來，每年仍出國一、二次至各地旅遊作畫。而國內的高山海洋，各地風景尤其令他留連忘返。

寫生就是創作

積澱數十年豐碩的經驗，寫生時他不需打稿，不需費神思量，稍作沉思，把畫筆沾上顏料，畫面上便迅速地豐富起來，有時為了使畫布上的顏料風乾，才不得不稍息片刻。每一趟的寫生旅程，他都懷着奔赴戰場的心情，年歲愈大，興致愈高。

在楊三郎的繪畫世界裏，認為寫生除了畫自然之景的形體之外，也要憑觀賞自然的那一瞬間所引發的想像，專注全力，表現天人合一的情境。但是在現場寫生的畫作並非全部，畫一拿進畫室之後，必須下更大的工夫，一次又一次的加筆，使線條、色感盡可能達到美的要求。所謂寫生，絕非使實物一成不變地移到畫布上來。

同為臺陽之老的雕塑家蒲添生，談及楊三郎，他充滿情感的語調，洋溢在工作室中。

「楊先生的畫，色彩很好。屬於天才型的藝術家，他所走的路，是一種屬於他個人角度的學問。在他作品中，『浪濤』的氣概生動、活潑，他的海特別的好。如『燈臺』的海用色，沉得很有韵味。」

「藝術的路是遙遠的，不能想藉由此得到名利，楊先生一直是臺陽美協的領導者，如果有人說他的個性有些霸氣，我想是難免的。」

「他早期的色彩沉鬱，晚期較鮮明，我喜歡他早期的作品，『聖母連峯』立體味表現得很好，『陣雨欲來』的陰天也處理得很好，楊先生能執著於個人的藝術生命，不怕市場的取向，實在難能可貴。」

藝術的圓熟境界

「臺展三少年」之一的陳進女士，亦為臺陽美協會員之一。談及楊三郎，她端莊的神采，沉浸在往事的輝澤中：

「楊先生肯犧牲，當年大夥兒在他家中聚會、吃飯，他們夫婦提供了最好的招待。今天大家的年歲都大了，所以相聚的時間少了。臺陽美協對臺灣美術運動，實在有不可抹滅的貢獻，他培

育了許多年輕的藝術家。」

「對於楊先生的畫，愈到晚期用色愈鮮明，可能也代表著他個人的心路歷程，今天的色彩處理，說明了他藝術成就的圓熟性很強。」

如果說楊三郎像一粒落地的麥子，使臺灣美術的土地成長豐實，那麼「楊三郎美術館」就像是一棵栽在溪地旁的樹，相信在眞愛和祝福的關懷中，他能按時結果子，葉子也不枯乾，凡他所作的，盡都順利。

今天，我們期盼「楊三郎美術館」推展順利，祝福的豈僅限於楊氏伉儷？美術館是屬於每一個人的心靈淨土，就讓每一個愛畫者來到永和博愛路的美術館，感受大師自然生命的禮讚吧！

楊三郎小檔案

明治四〇年（一九〇七） 十月五日出生於臺北網溪（今之永和）。

大正十一年（一九二二） 該年先生十六歲，偷渡至日本學畫，四月通過入學考試進入日本京都府立美術工藝學校，一年後轉學關西美術學院洋畫專科。

昭和二年（一九二七） 於哈爾濱所畫「復活節的時候」榮獲入選第一屆臺灣美術展覽會（簡稱臺展）。

昭和四年（一九二九） 作品「靜物六〇下」獲得「臺展」特選第一名，入選日本「春陽展」。同年自關西美術院畢業後載譽返國，與許玉燕女士結婚。

昭和六年（一九三一） 作品「臺灣風光」入選日本關西美展，這是他在日本展出的第一幅作品。

昭和八年（一九三三） 二十一年（一九三二）赴法國留學。作品「塞納河畔」入選法國秋季沙龍。獲得第七屆「臺展」的特選榮譽。再榮獲第八屆「臺展」特選。

昭和九年（一九三四） 自巴黎返臺，在臺北的教育會館舉行盛大個展。十一月十日與陳澄波、廖繼春、陳清汾、顏水龍、李梅樹、李石樵及日本畫家立石鐵臣八人於臺北火車站前的鐵路飯店成立「臺陽美術協會」。

昭和十年（一九三五） 在日本獲得肯定，躍登為「春陽會」會友。五月，第一屆臺陽美術展於臺北市教育會

民國三十五年　受當時臺灣省行政長官禮聘為諮議，組成「臺灣省美術展覽會」籌備委員會。館（昔美國文化中心）舉行。與李石樵同獲第九屆「臺展」西洋畫科推薦級畫家榮譽。

民國六十二年　十月二十二日正式於臺北市中山堂隆重舉行首屆展覽。於省立博物館舉行「學繪五十年紀念展覽」。

民國七十二年　於國立歷史博物館舉行「楊三郎油畫回顧展」。

民國七十四年　元月十二日至廿一日臺陽美術協會及春陽會聯合舉行「中日美術展」於歷史博物館展出。十月五日至卅一日於雄獅畫廊舉行六十年回顧展。

民國七十五年　二月廿一日於第十一屆國家文藝獎頒獎典禮上獲頒美術貢獻獎。十月三日至廿二日在雄獅畫廊第二度舉行「楊三郎個展」慶祝八十歲誕辰。

民國七十六年　四月十四日至五月三十一日以「婦人像」、「早春」、「秋之寒霞溪」三幅畫參加文建會主辦的「中華民國現代十大美術家」於日本展出。

民國七十八年　應臺北市立美術館邀請舉行大型回顧展，作品包括一三〇幅油畫及三十五件粉彩素描。

民國八十年　「楊三郎美術館」落成，開啟建立私人美術館之先風。

民國八十一年　行政院文化建設委員會文化獎評選委員會評選為「文化獎」獲獎人，肯定其美術上卓越之成就，及對於藝術推展與傳承重要之貢獻。

畫布上的永恒

——陳慧坤藝術收成的喜悅

艱辛的美術之途，對我而言，

不是出於毅然決然的選擇，

而是自幼年時代起，逐漸培養起來的。

畫家把心中的構想畫在畫布上，

不但表現時間，

還存在著永恒的意義。

——《我的藝術生涯》，陳慧坤

「故鄉龍井」繪成於民國十七年，是幅十號的油畫作品。濃郁的樹林幾近奪去了天空的藍，

樹林前的四合院房屋僅顯露一隅，牆角的陰影旁，一位撐傘的少婦，正踽踽行於黃土地的小徑上。

「這張作品是於日本畫的，返臺後就送給了一位醫生朋友，直到在師大美術系任教時，經不起學生的要求，他們想看看我早期的作品，於是便和這位朋友商量，好不容易以兩張歐洲的寫生風景才和他交換回來的。」

幼年時代——黃土地的親情

八十五歲的陳慧坤，朗健的笑聲洋溢室內，在他的畫筆下，描繪出昔日歲月的光景，一種親切樸質的泥壤情懷，源源不斷的自畫中湧現而出。

黃土地、綠樹林、紅磚瓦……陳慧坤的祖先於清朝中葉便由唐山遷居臺中龍井。兩百多年以來，務農為主的生活，使耕耘的人敬天禮地，厚厚實實的奉獻出生命智慧。

「我的先祖是務農的，後來改燒窯業，傳到第四代博厚公，曾經中過文秀才，便以詩書傳家。

幼年的我，生活艱苦，先父對藝術有濃厚的興趣，他曾經買了一套芥子園畫譜，自己臨摹，或引導我照畫譜畫，可惜先父在我十二歲時就逝去了，更讓人無法忍受的是兩年後母親跟著病逝，父母雙亡，家中長兄甫考上臺北

我喜愛塗塗抹抹，便時常和我一同翻看他收藏揚州八怪的畫，

師範學校就讀，我爲大肚學校三年級學生，必須和祖母兩人一同挑起持家的責任。」

穿著高高的木屐，厚厚的棉襖，圓盤帽底下露出陳慧坤堅毅的眼神，在這一張泛黃的黑白照片中，一個十五歲的男孩必須勇敢的面對雙親亡故，弟妹稚弱的事實，小男孩的神情告訴我們：

「相信我，可以把家調理得很好！」

師大王秀雄敎授認爲陳慧坤之性格和塞尚 (Paul Ce'zanne, 1839-1904) 近似，他說彼二人皆有「強迫行爲所帶來的夢狀般遊戲」，也就是他們以苦修僧般自虐性工作，藉著不斷的工作來壓抑心裏潛伏的焦慮與不安。王秀雄敎授將其歸源於幼年遭遇雙親亡故，以及成婚之後兩任妻子早逝的關係。

「我母親剛過世時，弟弟才兩歲大，晚上還吵著要奶喝，祖母氣喘病一到秋天就發作，挑水、煮飯、種菜，樣樣都得做，後來寄居在梧棲姑媽家，我因營養不良罹患傷寒，到清水外婆家休養一個月後，便遷回龍井故鄉，在那兒我可以自己種菜、釣魚、抓田鷄，營養反而較好。」

美的心靈是與生俱來的，困阨的環境並沒有抹殺陳慧坤對藝術的嚮往。視覺藝術成爲他自我啓蒙的老師。通過村莊裏迎神賽會，布袋戲臺上的各式人物、家中貼的門神、灶神、觀音像等，使他幼年的心靈將思想觀念逐趨形象化，理想感情也轉爲具象化，終至有今天的陳慧坤，一位透過彩筆的途徑，達成自我實現、個人成就，和對文化、歷史認同的藝術家。

求學時代——以彩筆揮灑人生

藝術的學習是微妙和複雜的，不是單純功能的成熟而已，其技術和觀念需要時間的練習和內化。尤其是美感的敏銳度、藝術的判斷力和鑑賞力，必須透過藝術的專門學習，方能逐漸獲得，達到自然而不經思考的自動化習性。童年時期受父親的鼓勵和關懷，奠下陳慧坤以一生歲月耕耘藝術的種籽，而公學校四年級的級任老師陳瑞麟更是決定其以藝術為終身職志的關鍵人物。陳老師以雕塑家黃土水保送進東京美術學校為例，燃起了陳慧坤亦擇此途徑的決心。

臺中一中的學習課程中，美術為陳慧坤所獨鍾之一門，為此在初三時，特地向新任校長下村先生懇求，使其得以使用美術課準備室，以利赴日求學的準備。

「當時美術老師不同意我的做法，還說：『如果考得上，位置要讓給我！』所以我才會請校長先生幫忙，當二月畢業考完時，我立即搭船赴日，三月二日到達東京後，便到川端畫學校惡補三個禮拜的素描，然後參加三月底的東京美術學校入學考試。」

表情、手勢皆豐富的陳慧坤，沉湎於往事的時光中，他左手一揮，臉一偏轉，吸了一口氣緊接著又說：

「我落榜了，準備的時間太匆促了。當時經濟也相當拮据，便重返川端畫學校習畫，經過一

年的學習，第二年入學考試，自一月到三月中旬，有三次的模擬考，最後第三次由二百多人中錄取三十人，我得到第一名的成績。考試的結果我以素描滿分考上師範科，油畫科則爲備取。我考慮家境的負擔，心想備取要成爲正取的希望渺茫，於是就成爲東京美術學校師範科的學生。」

日本殖民時代，想學美術的臺灣青年，若非遠渡重洋到法國、義大利求學，東京則是一個既方便又理想的學習環境。第一任總督華山資紀主政初期，便已開始選送臺灣青年到日本留學，東京美術學校創立於西元一八八九年，就亞洲而言，可謂是一所歷史悠久傳授美術的學校，較之國內一九一一年時劉海粟、王濟遠等創繪畫函授學校，及一九二五年林風眠辦北平國立美專，一九二七年成立的國立杭州美專，都要早上二、三十年。

無法成爲專攻繪畫的學生，或許是陳慧坤一大憾事，但深厚的素描基礎和一顆熱愛藝術的心，使得陳慧坤能全然的承受了東京美術學校嚴格訓練的學風。

「師範科的各種美術課程應有盡有，例如圖案法、書法、教材教法、東西洋美術史、美學、色彩學、雕塑、木刻、金工、染布等。在術科方面，一年級有石膏素描、二年級爲人體素描，到了三年級分成油畫組和日本畫組。所有教授都是日本第一流的名家學者。」

沿襲巴黎美專所傳授的素描，以炭條描繪石膏像和人體像的訓練，一直是東京美術學校的基礎精神，唯有好的素描表現，才能成就一幅結實而有層次的好作品。藝術家必須累積相當的時間才能練就素描的功力，而打下良好的繪畫基礎，但畫藝達到一定的階段之後，卻又必須擺脫素描

的痕跡，以脫胎換骨之手法表現更高境界的畫風，此為見山是山，見水是水之後，又回返到見山是山，見水是水的意義相通，只不過兩者之間須賴個人智慧才情、勤奮不輟方可通達。

陳慧坤認眞的學習，除了白天的課程之外，還利用晚間畫了三年的人體素描，可惜有心於印象派的畫法，卻苦無入門之途，詢問教授得到的答案竟是：

「把臨畫的時間用在寫生就好了！」

廿五歲那年，陳慧坤畢業於東京美術學校，返國之後繼續畫三年的油畫，故鄉的風土人情，讓他聯想起高更筆下的大溪地，他四處尋找畫題，嘗試繪出高更的風格。

「他那張自畫像很憂鬱吧！就是心情不好啊，從日本回國之後，工作、繪畫都還不順，環境也不好。」

夫人莊女士雖未能和陳慧坤共渡彼時光陰，卻能體會畫中人物的心情。

民國二十一年完成的30F「自畫像」油畫作品，陳慧坤以油彩畫家的姿態呈現於畫布之中，右手持畫料、彩筆，左手在畫布上塗抹，他的眼神凝滯而憂鬱，雙唇緊抿，臉頰削瘦，凸顯出鼻樑的尖銳，背景以棕混黑的色彩到下半身時幾呈黑色，和長褲的黑中微藍相調和，讓人感受到愈來愈沉，愈來愈重的壓迫感，陳慧坤以自畫像說出了當時的心情。

「當時我對印象派缺乏了解，調色方面一直無法突破，好不容易申請准到霧社寫生，畫出來的山地姑娘好像木乃伊，心裏很沮喪。因此便暫時放棄油畫創作，專攻東洋畫，並且參加臺

展、府展以維持作畫的進度。」

追尋最直接表達真實的繪畫，是畢卡索作畫的觀念。在他一九〇八年之後的作品中，畢卡索以追隨塞尚，試圖改變對其觀點，而達成形與體更完美的表現。藝術家在美的表現歷程中，當畫面呈現和心中理想的美有差異時，又有幾位幸運的人能破繭而出呢？才情天分、勤奮不懈、時運資訊應該都是不可或缺的因素。

等待、期盼中的陳慧坤，在轉為東洋畫、國畫的創作時間裏，心裏仍苦苦追尋他的最愛──西方藝術的創作技巧。

中年時代──美感的忠誠

勇於嘗試，不輟創作，是陳慧坤忠於藝術的表徵。

一九六〇年至一九七九年，每逢教學空暇，陳慧坤便到法國巴黎寫生、參觀，前後六次之多。

「在國外時，我每天携帶兩幅畫布、用具和便當出門，早上畫一幅，下午畫另外一幅，第二天再繼續昨天的創作。在國內我也會利用假日到某個地方繪畫創作。」

創作，不停地創作；嘗試，不斷地嘗試。昔時嚮往美術情境的忠誠，在陳慧坤執教後發揮得

淋漓透澈。

民國廿年東京美術學校畢業後，返臺任教於臺中商業學校，兼任商業美術課程。到民國卅六年之間，第一、二任妻子分別過世，陳氏亦轉任公學校、臺中第二高女、第一女中、臺中初中教務主任等教職，創作途徑也以東洋畫、國畫爲主。民國卅六年以後受聘於省立臺灣師範學院（今國立臺灣師範大學）美術系講師，至民國六十六年以教授職 自師範大學退休。四十餘年的教學生涯，除早年以膠彩畫入選臺展、府展東洋畫部外，每年省展必有陳氏國畫作品展出，第一、二屆全省美展分別獲獎，第三屆即以評審委員作品參展，迄民國八十年仍不間斷，陳氏勤學創作的精神，於此可見。

一九六○年赴法進修可說是陳氏在藝術領域上刺激相當深刻的一段時間。

「民國四十九年十月二日，是我畫藝生涯中最具意義的日子，我利用休假啓程飛往法國巴黎，多年願望終於得償，樂何如之！」

朝聖者虔注的心情，以償少年的美夢，陳氏瞻仰世界藝術寶殿──羅浮宮的心境，何等與奮！何等期盼！如果時光可以倒轉，回溯至陳氏留日期間，當不至有苦尋不出印象派之畫法，更不會千里跋涉至霧社，卻無法表現出山地姑娘活潑靈動的神情，這些苦惱、焦慮，雖然在陳氏於師大任教時，就近觀摩溥心畬構圖、用筆的意境，而以國畫表現個人的藝術觀。然而由其國畫作品中，仍不失有西畫濃厚的技法存在。

首度遊歷巴黎，使夢幻成真，陳氏收穫喜出望外。

「面對那麼豐富而傑出的美術作品，使我更加認識到自己的淺薄，同時也確立了日後努力的方向與步驟。回國後，我開始有計畫的進行『研究性』的畫作，先以一年的時間，嘗試那比派的畫，然後分別以三年的時間，從事野獸派和立體派的畫，這些『研究性』作品，大部分尚未發表，只有一小部分公開過。」

研究的精神一直是陳氏自少年卽擁有的特質，也就是這股研究的精神，讓王秀雄教授認爲是陳氏苦行僧的作畫態度，亦深爲師大校友們所敬重推崇。

四年之後，二度歐遊，陳氏因有巴黎音樂學院小女兒的就近照料，更能集中精神，全心全力的作畫與研究。

「這時候，我對於東洋畫、國畫，以及西畫的古典派、印象派、那比派、野獸派、立體派等各派的技法，已有相當認識和體會，因此，儘可能放任自己去自由自在的畫。」

這份鍾情於心中的美感，所表現而出的畫風，是多風貌而富變化性的，因而今天我們欣賞到陳氏數十年來利用不同材質所創作的畫作，自有繽紛的絢爛，尤其在國畫的處理上，更能突破傳統，勇於實踐個人的藝術觀，其精神在教學的影響力，應是長遠而深厚的。

〈我對藝術的一些看法〉文中，陳氏提出了……

藝術也使我們被事物掩蓋的表現力發揮出來，而在新的人生經驗中重新組織事物。

因此他認為藝術的表現行動在時間上構成的，並不是刹那間的流露，畫家把心中的構想畫在畫布上，不但表現時間，還存在著永恒的意義。換言之，陳氏堅信一個藝術家必須使只有物理的東西可具人情，本無生氣的東西蘊有生機，作品才能具有藝術價值。

晚年時代

少年易老學難成，一寸光陰不可輕；

未覺池塘春草夢，階前梧葉已秋聲。

這首朱熹的七絕，為陳氏就讀臺中一中時，即以此自勉策勵的詩句，其用功勤習的精神亦可見一般。

回憶總是甜美的，最艱辛的年歲時光，如今留存的仍是淡淡的喜悅真情，或許今朝屹立挺拔的精神，就是昔時慘淡經營的成績呢！龍井故鄉的兒時記憶、臺中一中美術教室的勤練苦讀、東京美術學校的求知生涯、返臺之後家庭婚姻、教學生活的點點滴滴；歐洲名畫的澎湃激盪……往

事歷歷，如影可繪，八十五個年歲，成就了今天的陳慧坤，更成就了無數受益於他的子弟們。

「半個世紀以來，我絕大部分的時間和精神，都徜徉於大自然的山水之間。我不斷在自己的內心揣摩，也不斷的於各家名畫上經營，我知道自己所能表現大自然真、善、美的，實在是太有限、太微不足道了。」

謙虛、嚴謹、認真、研究，這位前輩藝術家予人的啟發，豈只是藝術的認同而已，在面對學問的態度和精神，更讓後學者奉為標竿，引為宗師。

身為一位藝術創作者，又為陳氏學生的陳英德教授，於〈陳慧坤先生畫藝〉文中，曾說到：

我們在當他學生時，他每告訴我們觀察物象的方法，並把諸物象間的高低上下關係分析給大家聽，務必使在表現物象時能夠準確，並說明由外在形式去掌握內在神實的道理。

在學生們心目中的好老師，有著令人欽敬的襟抱：

「陳慧坤先生在臺灣畫壇雖屬第一代，也畫與印象派前後相關的繪畫，但他不把這風格畫得僵死，成為一種商業習氣濃重的畫種。這可從他幾十年中自印象派到立體派，自膠彩畫到油畫之間的創作研探態度上看出。加以他長年與年輕人相處，能知道年輕一代的需要，心胸氣度也與一般的不同。說來他在作畫上既不保守僵化，也不以前輩的權威壓人。這是值得某些自以為是的畫

者效法的。」

何僅只限藝術界效法呢？陳氏虛心求教、鑽研作畫的求知精神，不僅爲學生表率，當爲好學之士引爲美談。

湖畔的倒影，清麗鑑人。天光雲彩，兩相對照，環繞其間的是綠草、黃、橘等樹，色彩艷亮明晰，筆觸也逐趨灑脫，這是完成於一九九〇年美國大兒子家宅之後的「池畔」20F油畫作品。創作時的多寒，掩不住陳氏嚮往自然之美的熱情，陳慧坤以彩筆留住人間的美景，也完成審美的心靈思想。

雖然面對創作藝術的挑戰仍在，但是愈戰愈勇的藝術家，一生無怨無悔的擁抱美的眞誠，陳慧坤以最摯情的熱誠實現他彩筆絢爛的美夢。八十五個年頭已過，我們看到如是謙謙君子，在藝術的領域裏，勤習研究，他不僅讓人們的心靈感受藝術的美，更讓周圍的人，分享他美夢成眞的人生喜悅！

誠如他在〈我的藝術生涯〉文中所說的：

在漫長的美術生涯之中，

我所編織的「美」夢，

到底實現了多少，

似乎並不重要。

唯一感到安慰的，

就是我始終堅持自己的路程，

探究美的正確方向，

能獻身於美術的教育和創作，

並且樂此不疲，

樂而忘憂……

陳慧坤小檔案

明治四十年（一九〇七） 六月廿五日生於臺中縣龍井鄉，父陳清文，母蔡恐。上有長兄永珍，弟瑞珍，妹媛。清文公雅好文藝，常臨摹芥子園自娛。

大正四年（一九一五） 三月入大肚鄉公學校。

大正七年（一九一八） 二月，清文公病逝，弟瑞珍甫出生滿兩個月。

大正八年（一九一九） 級任老師陳瑞麟師鼓勵，更堅定美術之愛好。

大正九年（一九二〇） 二月母病逝。兄考進臺北師範學校，妹寄養舅父家，慧坤及弟隨祖母林冷女士遷居梧棲姑媽家，四月入梧棲公學校，五月回漳州，語音與當地泉州語音不同，營養不良患傷寒，卽遷至清水外婆家休養一個月。後再遷回龍井，七月暑假兄返鄉，接回祖母、弟、妹。九月入龍井公學校。

大正十一年（一九二二） 入省立臺中一中，以遂學習美術心願。

大正十三年（一九二四） 為加強術科準備，遷出校舍，並獲新任校長下村先生允許使用美術課準備室。

昭和二年（一九二七） 三月，臺中一中畢。入東京川端畫學校習素描，當月投考東京美術學校，落榜。六月再返川端畫學校習素描。九月，夜間參加成淵學館英語會話班。

昭和三年（一九二八）三月參加三次素描比賽，第三次得到第一名。是月底，以素描一百分最高分成績考取東京美術學校師範科正取及油畫科備取，為該校創立四十一年以來，獲此殊榮第一人。為顧全生計、興趣擇師範科而讀。人體素描由田邊、中田兩位先生授課，雕刻課一、二年級由水谷鐵也先生授課。

昭和四年（一九二九）七月返臺與郭翠鳳女士結婚，十月臺灣美展西畫部，油畫「習作」入選。

昭和五年（一九三〇）三月，東京美術學校畢業。

昭和六年（一九三一）兼任教課於臺中商業學校（今國立臺中商專）。

昭和七年（一九三二）臺展東洋畫部，膠彩畫「無題」入選。長女曉圓出生。

昭和八年（一九三三）臺展東洋畫部，膠彩畫「無題」入選。

昭和九年（一九三四）臺展東洋畫部，膠彩畫「屏風佳人畫」入選。

昭和十年（一九三五）妻郭氏仙逝。

昭和十一年（一九三六）臺展東洋畫部，「在世時的面影」膠彩畫入選。

昭和十二年（一九三七）臺展東洋畫部，膠彩畫「無題」入選。

昭和十三年（一九三八）第一屆臺灣總督府美展東洋畫部，膠彩畫「手風琴」入選。臺中市新高公學校（今太平國小）任正式教師。

昭和十四年（一九三九）四月與國小教師謝碧蓮結婚。第二屆府展東洋畫部，膠彩畫「逍遙」入選。

昭和十五年（一九四〇）第三屆府展東洋畫部，膠彩畫「秋之收穫」入選。

昭和十六年（一九四一）一月，妻謝氏病逝。四月轉任臺中第二高等女學校專任美術正式老師。第四屆府展東洋畫部，膠彩畫「池畔音色」入選。

昭和十七年（一九四二）　第五屆府展東洋畫部，膠彩畫「登山」入選，府展停辦。

昭和十八年（一九四三）　六月祖母林氏仙逝。十月與員林女教師莊金枝女士結婚。

民國三十四年（一九四五）　轉任臺中第一女中專任教師。

民國三十五年　任臺中市立初中教務主任，第一屆省展國畫「賞畫」獲學產賞。

民國三十六年　受聘省立臺灣師範學院（今師範大學）美術系講師，第二屆省展國畫「臺灣土俗室」獲主席賞。

民國三十七年　升任臺灣師範學院美術系副教授，任省展歷任審查委員。第三屆省展，展出國畫「古美術研究室」、「逍遙」、「淡水風光」。

民國三十八年　次女郁秀出生。全省第四屆美展，展出「雙鵝出浴」、「母愛」、「碧潭」，任評審委員。

民國三十九年　第五屆全省美展，展出「濠上樂」、「烏來瀑布」、「畫眉晚翠」，任評審委員。

民國四十年　長子繼平出生。第六屆全省美展，展出「能高瀑布」、「能高松原」、「能高主峯」，任評審委員。

民國四十一年　登玉山主峯寫生作畫，四天三夜。全省第七屆美展，展出「靈山第一峰」、「東峰連山」、「北峰連山」，任評審委員。

民國四十二年　戰後首度赴日考察美術教育，全省第八屆美展，展出國畫「太平山」、「北澳風光」，任評審委員。

民國四十三年　全省第九屆美展，展出國畫「臺北風光」、「東京郊外」，任評審委員。

民國四十四年　長女曉囹結婚。全省第十屆美展，展出國畫「淡水一角」、「淡江遠望」，任評審委員。

民國四十五年　全省第十一屆美展，展出國畫「七面鳥」，任評審委員。

民國四十六年　第二次赴日考察美術教育。全省第十二屆美展，展出國畫「公館風景」，任評審委員。

民國四十七年　第十三屆省美展，展出國畫「翠峰平原」，任評審委員迄民國六十一年。

民國四十八年　省十四屆美展，展出國畫「松嶺平原」、「太魯閣」。

民國四十九年　省十五屆美展，展出國畫「淡水風景」。

民國五十年　省十六屆美展，展出國畫「夢索路公園」，由英、日、美返國。赴法進修，並至西、義、比、荷、德等國旅行寫生。五月、九月分別於中山堂、臺中省立圖書館，舉行「陳慧坤歐遊作品展」。

民國五十一年　省十七屆美展，展出國畫「觀音山眺望」。

民國五十二年　省十八屆美展，展出國畫「淡水風光」。

民國五十三年　省十九屆美展，展出國畫「赤崁樓」。

民國五十四年　省廿屆美展，展出國畫「野柳鼓浪」。

民國五十五年　省廿一屆美展，展出國畫「海濱屏嶂」。

民國五十六年　省廿二屆美展，展出國畫「野柳龜山」。

民國五十七年　省廿三屆美展，展出國畫「烏來瀑布」。

民國五十九年　省廿四屆美展，展出國畫「莫黑鎮」。四月於臺北省立博物館舉行「陳慧坤歐遊作品展」，展出作品四十二件。著《歐洲行腳與美術館巡禮》一書。赴法考察寫生。

民國六十年　省廿五屆美展，展出國畫「合歡連山」。

民國六十一年　省廿六屆美展，展出國畫「凡爾賽宮的哈漢別宮」。三月於臺北省立博物館舉行「陳慧坤歐遊作品展」，展出作品四十二件。

民國六十二年　省廿七屆美展，展出國畫「祝山遠望」，任顧問。赴歐各國考察、寫生。於法繪白朗山時，採用國畫「披麻皴解索法」融合中西繪畫技巧，一解多年研究辛勞。

民國六十三年　省廿八屆美展，展出國畫「阿爾卑斯山」，任顧問。四月於省立博物館舉行「陳慧坤歐遊作品展」展出作品三十六件。

民國六十四年　省廿九屆美展，展出國畫「白朗第一峰」，任評審委員。赴法、比寫生。

民國六十五年　省三十屆美展，展出國畫「紅富士」，任評審委員至民國七十五年。五月分別於省立博物館、臺中省立圖書館舉行「陳慧坤歐遊作品展」，展出作品各四十二件、三十件。

民國六十六年　省卅一屆美展，展出國畫「十分瀑布」。自國立師範大學美術系退休。

民國六十七年　省卅二屆美展，展出國畫「烏來瀑布」。

民國六十八年　省卅三屆美展，展出國畫「野柳鼓浪」。赴泰、瑞、比、法旅行寫生。十二月於臺北市羅福畫廊舉行「陳慧坤畫展」，展出作品廿六件。

民國六十九年　省卅四屆美展，展出國畫「布魯日河光倒影」。

民國七十年　省卅五屆美展，展出國畫「披菩提寺」。二月於省立博物館舉行「陳慧坤畫展」，展出作品二十件。赴日旅行寫生。

民國七十一年　省卅六屆美展，展出國畫「東照宮（日本）」。赴美、日寫生。

民國七十二年　省卅七屆美展，展出國畫作品「孤單獨秀一枝春」。於臺北省立博物館舉行「陳慧坤畫展」，展出作品四十一件。

民國七十三年　省卅八屆美展，展出國畫作品「美國約瑟密德瀑布」。

民國七十四年　省卅九屆美展，展出國畫作品「琉球海濱迂路」。

民國七十五年　省四十屆美展，展出國畫「日本姬路城」。四月於臺北市立美術館舉行「陳慧坤八十回顧展」，展出作品一百件。

民國七十六年　省四十一屆美展，展出國畫「青年公園的一角」。

民國七十七年　省四十二屆美展，展出國畫「故宮至善園」。應聘為臺灣省立美術館展品審查委員。

民國七十八年　省四十三屆美展，展出國畫「翠峯」。三月於臺中縣立文化中心舉行「陳慧坤畫展」，展出作品六十六件。六月於國立歷史博物館舉行「陳進、林玉山、陳慧坤聯展」，展出膠彩畫各二十件。

民國七十九年　省四十四屆美展，展出國畫「淡水下坡路」，與妻赴美寫生作畫。

民國八十年　省四十五屆美展，展出國畫「北市內湖水景」，於國立歷史博物館舉行「陳慧坤八十五回顧展」，展出作品一百件。

卷

二

生命是一首美麗的詩歌

——劉其偉斑爛的藝術觀

自然的生活哲學

「嗨！您好。」

「那裏，太客氣了，謝謝。」

劉老，這麼一位已屆八旬的長者，流露而出的是智慧與沉潛的涵養。對於晚輩、後進，他是如此的寬容與包涵。

「劉老，請您在這本書上簽個名字，好嗎？」

「要畫隻鯉魚哦！」

「劉老，我這兒有一段話，請您抄錄於扉頁上頭，好嗎？」

學生也好，仰慕者也罷，只見劉老笑瞇著雙眼，不停抽著菸說：

「好！好！」

看著劉老勁筆快速的寫着，面對他，心底有說不盡的感動與敬佩。豁達開朗，親和平實該是這位長者最佳的寫照。

「可是我每次拿畫請老師指正的時候，他倒是非常嚴謹地要求哦！」劉老師的學生在作畫的態度上，承受的是相當水準的要求，老師爲人雖然平易親善，但藝術的審美標準卻是絕對的忠誠，絲毫不能含糊籠統。

今年春節的時候，一位朋友要我爲他介紹畫作，經過一番思慮，我帶着朋友拜訪了劉老師的畫室。這間坐落於新店五峯街的畫室是棟新蓋公寓的頂層，外觀和一般公寓住宅沒有兩樣，內部陳設也簡單素淨。

「因爲中華路的舊宅書太多了，沒法子畫大畫，這裏空間較大，我畫累了就往沙發一躺，自在極了。」

朋友看到劉老師的畫，愛不釋手，一口氣訂了三幅，他感歎的驚訝著：

「我好欣賞劉老師的畫，他的畫把我原始的 image 全取代盡了。」

劉老師當場也送了朋友一幅水牛的速寫畫。大夥相談甚歡。

豈料事隔多日之後，朋友來電告之，他的妻子不能接受這一筆錢來購畫，因此這三幅畫要取

消不買了。

介紹朋友買畫，原係一番美意，如今弄得如此尷尬，讓我左右爲難，眞不知要如何面對劉

老。

腼腆的撥通電話，連連向劉老師致歉，沒想到老人家毫不爲忤地說：

「沒關係，這事別放在心上，有時間你仍然來玩，好嗎？」

爲了買畫，就誤了老師一下午的時間，而今他不但不在意，電話裏傳來了輕柔寬和的聲音，

直說：

「沒有關係！沒有關係！」

中國知識分子的豁達，讓我在劉老的爲人裏尋得。

彩色生命

「其實我只是一位喜歡繪畫的人而已，根本不是什麼藝術家，藝術家是你們叫的。」

對於一位學工程出身的人，到頭來成爲一位藝術的獻身者，劉老一生傳奇的色彩實在太豐富

了。

「劉老師七個月就出生了，他的奶奶爲了照顧他，曾經有兩個月的時間未曾寬衣上床，夜裏

就抱着這個寶貝孫子，不過家鄉的習俗中，說七個月大的孩子聰明，你們劉老師眞是聰明。」

師母七五高齡，一頭華髮，清淨的朝後梳理，白淨的臉龐掛上一幅黑框眼鏡，俐落地說着。

聰明智慧加上熱愛藝術的心情，劉老開始以筆來翻譯畫論，《水彩畫法》是他投注藝術理論的第一部翻譯作品，迄今這本譯著仍是國內水彩畫籍中，思想層界最廣的一部書。

「那時生活清苦，劉老師翻譯可得稿費幫助家用，不無助益。」

這一對夫妻少年爲生活所困，爲了改善生活，促使劉老在動亂生活中，更添增了無限的傳奇色彩。

「第二次大戰、越戰，這兩次大戰爭，使我對生命有更透澈的認識。當然戰爭是殘酷無情的，因而讓我在生命中特別地歌頌倫理親情的可貴。」

劉老的畫作，由早期的風景淡彩，以鉛筆爲主的架構，來輕易地表現出自然景致的靈性，後來逐漸地以人像的速寫，到近期藉動物的特質來表現親情的珍貴，都可以看出劉老對人、對事一步比一步的更寬、更廣的延展。

這位不足月出生的藝術家，由於喜好運動，竟練就一副好身子，劉老喜歡旅行、探險，尤其是到原始部落尋訪特有的原貌，更是他一生所熱中之事。

「原始文化，予我繪畫有相當大的啓發。」

今天我們回顧劉老翔實豐富的記錄，看到他的足跡不但遍訪臺灣各族，中南半島古老的民族

如占婆、吉蔑以及北呂宋、朝鮮、南美洲馬雅、印加、北婆羅洲、蘭嶼等地，都有劉老深入的研究，這些心得不但彙諸於文字報告，更直接表現於畫作上。

「憤怒的蘭嶼」、「誰在哭泣」、「非洲伊甸園裡的巫師」、「排灣族的百步蛇」⋯⋯。劉老在畫作的表現，溶入了個人豐富的情感，及主觀的意識，以非具象的風格展現而出，每一幅畫面，蘊含圓融思想，觀賞者可直覺地感受到東方的古典和奧秘。

讚美啊！讚美！

劉老在其《樂於藝》一書中曾說：

> 我因為繪畫，忘記了人生許多痛苦，我由衷讚美大自然的恩賜與偉大，因此我對自己渺小的生命，不論是悲喜和哀樂，也將視它為美麗的一首詩歌。

這首詩歌，情韻悠遠，高低轉調，時有不同，把生命眞實的譜奏而出。「人」的眞諦，彰顯得最爲突出，看看劉老由三十四歲轉捩至拾彩筆表達思想的歲月痕跡，他的畫一幅比一幅更沉潛，是執著也罷，是濃烈的關懷也罷！總之，藝術家熱愛生靈的感情，豐豐沛沛的表現而出了。

其實要瞭解劉老的性情，不如欣賞他的自畫像，每一幅自畫像有自嘲、戲謔、笑談人生、幽默詼諧的組合，如此複雜的交織，說明了生命無常，透有許多的無奈和敬天、禮天的信仰。

「我是相信命運的人。」

經過人事變遷，戰火流離的劉老，對生命是盡人事而聽天命的態度，這種嚴謹中又自得逍遙的生活哲學，都表現在他的後期作品中，這是在早期戶外寫生的淡彩畫中所感受不到的。

學工程卻又走上藝術的劉老，結構的組合，線條的運用，自然更能心領神會，因此若要論其畫作較可貴的，當是後期透過強烈人文精神再輔以東方文化殊有特質的思考程序所表現的畫作。

基本而言，劉老是相當重視線條感覺的畫家，即使是半抽象的畫，線條和結構的變化和整合，都是劉老畫風一大吸引人之處。

在公車的站牌下，一位背著行囊，頭戴帆布MP舊帽，身穿黃卡基的衣褲，呵呵呵的笑聲之中，我看到的是一位用生命來禮讚藝術的哲人，也是一位典型的中國藝術家。

交織縱橫的刻痕，深深地烙印在劉老的臉上，我們看到了歲月滄桑，生命無常，也感受到智慧的哲思不是一天兩天所能求得的，仰望這一張老臉，彷彿聆聽一首讚美生命的聖歌，莊嚴神聖，溫柔寬厚。

鳳凌霄漢，飛龍在天

——雕塑民族情感的楊英風

研究中西藝術發展史卓然有成的雕塑藝術家楊英風先生，民國八十一年到中央文工會拜訪祝基瀯主任時，鄭重提出在臺北建立一座表現中國傳統藝術精神的陸地坐標構想，希望政府和民間共同支持他，完成這椿埋藏在心裏已經好幾十年的宿願。

偉大的藝術創作來自偉大的夢想。我們祝福這座中國傳統藝術風格的地標能夠早日出現！

凝聚中國人的生活智慧與自然觀照，映照出廣漠無涯的想像空間，景觀雕塑家楊英風先生以「龍躍」的雕塑，表現出龍首昂藏般的躍騰，寓靜於動之寫意，藉著不銹鋼的潔淨簡樸，展現出時代的精銳風貌。

「龍躍」、「至德之翔」、「天下為公」、「茁壯」、「鳳凌霄漢」……楊英風以鋼片凝滙，

表現出抽象之靈動韻律，其雄暢奔邁的體勢，是最前衛的風格，亦蘊有最傳統的文化內涵。

許多人會好奇的問——

「為什麼楊先生的作品中，不會有衝突和矛盾呢？畢竟新舊是難以兼融並蓄的啊！」

「楊先生的景觀雕塑線條如此簡易，造形單純得好像常人也易為之。」這好像是一個○，以哲學的角度和兒童的眼光來衡量，終極的道理也許相通，但是思維的過程卻迥異；凡事若以至眞、至善而言，就不會有矛盾，更不會有衝突了。

「大自然化育了萬物，中國古典的美學滋養了我們的性靈與理想，中國的美學表現了生活最好的一切，因而我的藝術觀是以傳達生活美學為重點。」

深繫傳統文化的藝術理念

創作深蘊中國風格的楊英風，傳統文化意識濃烈的融入他景觀雕塑的作品中。

「從中國到西方，再由西方返觀中國文化，我深深以一位中國人而慶幸。沒有如此磅礴雄厚的文化內涵，我無法激發創作的思源。文化的包容力和生活觀，是如此眞實而美好的滋潤著我的生命力。尤其是魏晉的風度，讓我自覺到人的生活主題應該是什麼？樸實純淨的空間，轉化成深具時代感的不銹鋼雕塑，有澄淨思慮、反璞歸眞的意義。」

楊英風的藝術理念深繫中國傳統文化，而魏晉思潮卻是統整今日楊英風意識型態的樞紐。在中國哲學史研究中，視魏晉玄學為腐朽反動之物。事實上，魏晉應是一個哲學重新解放、思想活躍之時代，雖然在時間、廣度、規模、流派皆不如先秦，但思辯哲學所達到的純粹性和深度，卻是空前的。換言之，這是個突破數百年統治意識，重新尋找而建立倫理新秩序的時代。這股思潮若反映在美學上，就演變成「人的覺醒」。

兩漢時代，人們的活動和觀念完全屈從於神學和讖緯宿命論的支配控制。至魏晉的再生，使心靈通過種種迂迴曲折錯綜複雜的途徑而出發、前進和實現。因而此一時代的文藝活動和審美心理比起其他時代，更為敏感、直接和清晰。

「我的景觀雕塑，使用不銹鋼作為創作素材，已有二、三十年，這種材質具有現代的氣質，它顏色單純，形態簡單，高雅潔淨，在精神領域上可因此而提升。」

溫文儒雅、氣宇軒昂的楊英風，神采奕奕的談論著中國傳統美學，如何透過現代感的素材表現出親切的風貌。

時光穿梭著過往的歲月，藝術的生命沒有豐富的歷史來孕育成長，又如何展現璀璨的容顏呢？

新的膽識擁抱母體的溫柔

一九九一年五月，龍門畫廊舉辦了一次「五月畫會紀念展」，距其一九五六年創會已是三十五個年頭了。一九六三年五月畫會的部分成員，曾聚會於楊英風的工作室內，由當時聚會所拍攝的照片中，我們看到年少英發的藝術家們彭萬墀、劉國松、韓湘寧、馮鍾睿、莊喆、胡奇中，以及主人楊英風，開懷暢談，或坐或立，親切而自然的相處，以共同追求藝術的理念交流，迄今仍影響著臺灣畫壇的抽象主義。

據劉國松在《記東方、五月三十五週年展》一文中曾說：

五月畫會在成立之初，是以全盤西化的姿態出現的，第一屆展出時，會員們的作品，不但是受歐洲的野獸派、表現派、立體派與超現實派的影響，而且五月畫展的外文名字也是 SALON DE MAI，是以巴黎的「五月沙龍」做為偶像的。這個法文名字一直用了四屆，由於會員們思想的轉變，畫風的不同，才於第五屆時改為「FIFTH MOON」。

五月畫會的靈魂深處有楊英風鍾情的表現意識。否則謝里法怎可能以「最本土的意識型態，最前簫的藝術理念」來說明楊英風的藝術風格呢。

長居紐約，撰寫《臺灣美術運動史》的謝里法，如此地描述：

五十年代我還在大學藝術系的時候便已看過他不少雕塑作品，這些可以算是他的早期之作吧！印象最深刻的兩件是「李石樵先生頭像」和「穿棕簑的男人」。如今回想起來，楊英風在雕刻上的成就，該是繼黃土水、蒲添生和陳夏雨之後最傑出的雕刻家。而他不同於前三者之處在於更能掌握形體的動態，而發揮出體積的流動感，顯然這時期他的思考方向已朝著空間的探討而發展了。在五十年代保守的臺灣畫壇，他的嘗試無疑已相當的前衛性。

簡易素淨的風格

如果欣賞楊英風作品的人能由空間、建築、美學、哲思、文化、性靈多元的角度來評定的話，當不難體會出昔時以銅鑄「驟雨」（一九五三）、「稚子的愛」（一九五二）、木刻版畫「後臺」（一九五一）、「成長」（一九五八），具象寫實的風格蛻變為今日簡樸、純淨不銹鋼「月華」（一九八六）、龍賦（一九八九）、「常新」（一九九〇）的原因了。

簡易並不代表一無所有，素淨也非爲毫無所知。如果有人以不需構思也能成其作品來看楊英風的雕塑景觀，就好像是論定一減一必定是等於零。而零真正的意義又是什麼呢？世界上什麼才是虛無呢？虛無就等於零嗎？我們囿於眼中所見，卻始終做開不了心靈的世界來迎納世間萬物，

到頭來限制住耳中所聞，眼中所見，人性可悲可歎啊！

不注重自我面貌的突出，但尋求如何與所處的環境取得協調的效果，讓彼此在同一空間裏存在於觀賞者舒適的感覺，楊英風強調的是中國傳統思想的服膺自然，與自然契合的觀念。他進一步解釋景觀的涵義：

所謂景觀是意謂著廣義的環境，也就是人類生活的空間，包括了感官、思想所及的部分，宇宙間的個體並非各自過著閉塞的生活，而是與其環境及過去、現在、未來種種現象息息相關，如果不能透視他的精神原貌，而只注重外在形式，那麼就僅停留在「外景」的層次上，必須進一步掌握內在形象思維，達到「內觀」的形上境界。

近年來的開放社會，對國內藝術界有很大的衝擊力，楊英風的內省功夫在這股奔放的潮流中，鮮明突兀。畫壇上由於多元的刺激，使從事藝術者觀念更新、信心倍增，創作也出現了多樣化、多元化的豐富局面。在本質上著重人的覺醒，思想層次的深度化，藝術工作者無法接受「千人一面」、「大同小異」的作品，大家體認到藝術性的功能，必須藉著創作者在心靈思想，甚至民族化的追求止才有意義與價值可言。

楊英風的景觀雕塑，強調了個人的藝術觀，盡情地流露個人的本質，但也因為過於依據個人

過於自然簡易的理念，造成了藝術家不必要的負擔。對於藝術作品的評論，應該是為適應不同層次觀眾而有相通的心靈視覺。適切的評論何嘗不是一種自省的功夫，甚至激進的評論，亦可成為創作的原動力。今天我們聽到不同的聲音，應該是創作者與評論者在實踐與理論上之依賴與協調性不夠，雖然時間可以作藝術最好的註腳，但我們仍希望楊英風樸質的風格，能得到評論者大多數的共鳴，因為那是「見山又是山，見水又是水」的意境啊！

藝術湧入血脈奔流

「我在臺灣宜蘭鄉下長大的，小學畢業後，母親由北京回來帶我去念中學。前後八年我住在那兒，感受文質彬彬的民風。這一段日子，使我濃烈的喜愛中國文化，回到臺灣一直念念不忘那兒的風土人情。」

幼年的楊英風在雙親的情感上是孤寂的，因而宜蘭的小橋、流水、山川、果園是他紓解心情最好的伴侶。熱愛攝影的父親、精於刺繡的母親、小學美術老師林阿坤都注入了藝術的血脈在楊英風身體流動著。中學的日籍教師淺井武、差川典美在繪畫技巧和雕塑理論上的深厚因緣，更促使楊英風進入日本東京美術學校攻讀建築。

「我很幸運，這所學校的建築系特重美學，有位吉田五十八老師，乃是日本木造建築的大

師，我受他的啟蒙，對環境、景觀有了相當具體的認知，也反映在我以後雕塑的作品上。」

戰爭阻斷了藝術求知的環境，卻阻撓不了楊英風熱切的心，父母親要他返北平輔仁大學美術系繼續未完成的學業，他從景觀的建築世界又回返專情美術的熱情之中了。時局又亂，楊英風渡臺進入師範學院（今師大）美術系繼續攻讀學業，由於娶妻生子，困於家計，尚未畢業，就應藍蔭鼎先生之請，進入農復會豐年雜誌任美術編輯，一做十一年。

求學過程因世局動盪，輾轉遷徙，但豐富的歷練，涵養成藝術家寬潤的心靈和磅礴的氣勢。

「我很懷舊，但又是相當有時代感的人。六十多年的歲月中，我感悟到生命的脆弱短暫，必須積極把握住時間，才能不負生命。一九六三年受命赴義大利羅馬時，有幸得以學習近代的西方藝術，使我體認到新奇事物和時代密切相聯的可貴性，也肯定中國文化的優越包容力。」

傳統與現代、東方與西方、科技與文化……如何統整再出發，在無數的思辯試煉之後，「飛龍在天」以高科技的神髓，縣延了古今時空的領域，於民國七十九年的元宵節在中正紀念堂的廣場前和大家見面。讚歎、驚訝聲中，不免有質疑的聲音發出，尤其是龍的造形何以如此？如此龐然科技的作品，豈可歸楊英風一人專屬之作品？

「雷射光的新奇、幻麗及其應用的深層多變，深深震撼著我的靈思。一九七〇年日本大阪萬國博覽會創作的『鳳凰來儀』使我累積了工作羣合作的寶貴經驗，如雷射組、不銹鋼組、燈光組、音響組……等，換言之，這些作品是一個藝術工作羣（TEAM）的集體智慧結晶。而景觀

藝術中任何一個作品皆須和周圍環境相輔相成，才是完美。」

今天看龍似蛇，因為在兩廳繁複、古典的造型中，唯有以昂首盤身的曲線，及簡捷有力的造型，方能承受與對應如此的環境。

欣賞楊英風的作品，要以圓融的心，悠揚的情，和四周的景觀融合為一，就能感受中國古典的美和時代常新的愛了。

本土心，前衛情

臺灣環境、人文社會、藝術發展、……皆有互動關係，就雕塑史而言，從朝倉文夫、黃土水、蒲添生、楊英風、朱銘、……的脈絡來說，毋庸置疑的是楊英風居於轉捩的樞紐地位。農復會的美術編輯期間，十一年漫長的農人精神，使楊英風完成了鄉土寫實系列創作。他許多牛的作品，拙圓而趣味盎然，表現出完全的寫實功夫。肖像系列和鄉土系列同步而行，後期風格逐變，「李石樵」斜曲的角度，到低頭的沉思及粗放肆意的塊面線條，是轉變的代表作，直接影響到朱銘的太極系列。

由寫實走入實驗期，可以看出楊氏深受抽象表現主義風潮的影響，此思想和五月畫會的淵源是一致的。楊氏自由表現的風格中，蘊有強烈的東方精神，由中國傳統藝術中，殷商、戰國、秦

漢、魏晉、隋唐、……中，將造型簡化、抽離、組合、立體化。而太魯閣的山水系列，如「夢之塔」、「起飛」、「水袖」……等作品，推向成熟的峯頂。

「我的皮膚因天氣而轉變，十多年前因誤用藥劑，導致痼疾纏身，煎熬之中，讓我更能思考人生的真實。創作的觀念因此而有相當的釋放。」

哲思的過程，楊氏皈依印順法師，佛法寬容慈悲的感悟，使楊氏仰受自然的可貴和中國文化的浩瀚，作品朝向不銹鋼系列、雷射系列、佛像系列邁進。

「民國八十年在北京，我因肺炎引起併發症，情況相當危急，病癒之後，愈發感到身體的脆弱短暫，因此我也特別珍視目前所擁有的日子。」

「成立個人美術館是我畢生所望，幸運的是孩子們都非常的支持，民國八十一年三月即可對外開放，希望能提升各界對藝文的熱愛，以及對建築景觀的重視。此外在我受邀至北京參與多次研討會時，提出從中國文化優秀的內涵來尋找生活的美學與哲理。我有一個初步的構想，這是兩個五年計畫：一九九一—一九九五以及一九九六—二○○○。第一個五年計畫想做一次『中國文化生活博覽會』，以中國歷代生活環境界較高的一段時期爲博覽內容，特別是魏晉時期。我希望這個理想能成爲兩岸文化交流的具體方案，使國內、外人士明白一個中國人的生活是如何的豐實。」

慧眼識才提攜後進

以中國精神爲主導、自然理念爲依歸的楊英風，在雕塑的作品中說明了關心建築與景觀環境的關聯性，他的熱情不僅佈滿了生存的空間，也延續著歲月的行程，朱銘就是一個最有力的明證。

謝里法於《本土的情，前衞的心》文中曾如此表示：

他在朱銘身上所花的心血，遠勝過於創作一件巨形的雕刻，終於喚醒了一顆閉塞的心靈，培育出一個新的藝術生命來。他不能敎朱銘如何去雕（因朱銘的雕技早已是一流的），能敎的只是如何去完成，他也不敎如何操刀，能敎的是如何才是藝術家創作的生活（生命與藝術的結合）。朱銘的雕刻裏絲毫沒有楊英風的影子，但朱銘的體內流的都是楊英風的血液——臺灣魂，這樣的老師這樣的學生，今天哪裏還能找得到！

楊英風慧眼識才，提携後進，方有謝氏這段佳話。尤其太魯閣系列講究大斧劈的效果，不但表現出石頭的質感、堅硬與渾然天成，最可貴的是成全了朱銘的太極系列。欣賞朱銘爲人生而藝術的楊氏，曾如此肯定這位高足。

「今天朱銘已經從他自己過去的鄉土區域性的感受中超越了，從太極拳的演練而帶進了太極的天人合一的境界，他的胸襟已經打開，這點從他刀劈木材的氣魄裏已表明得非常清楚。那些老

掉了牙的公式怎能奈得住他呢！他今天是非常達觀的，所以才有這麼大的氣度，其中已沒有技巧的問題，也沒有主題的問題。」

朱銘一九九一年於英國舉行的不銹鋼系列，造型抽象，極富現代感，雖無楊氏之形影，但理念、材質之架構，絕對是承襲楊氏之脈絡。

從寫實而變形，再以抽象、取神表之，融合地景、雷射藝術之間，楊氏數十年來徜徉於傳統浩瀚的美學範疇之中，其間揉入個人藝術才情、生活歷練，使創作之觀念轉化造意，由繁返簡，由廣入精，造就出楊氏如是一位景觀雕塑家。如果在美術史上要爲他定位的話，可以說楊氏以寫實主義的精神入門，發揮出印象派的率動以及抽象派的自由實驗過程，利用建築空間的景觀處理，輔以新時代的高科技運用，在思想內涵上，不僅具有傳統文化的內涵，和民俗工藝的理路，更能透過社會的脈動、國際的視野，來完成個人獨特、多變的風格。

楊英風是一位宏觀的藝術工作者。

更是一位中國文化的傳承者。

項次	系列名稱	年代	形成與材質	說明	主要作品
一	鄉土系列（分爲鄉土寫實系列，鄉土半抽象表現系列）。	40年代末至60年代初，參與創辦版畫學會。	版畫、水墨、素描、浮雕、雕塑。	以40年代至50年代農村變遷爲背景，以寫實或抽象形式落實於鄉土生活，比例中刻劃其中有印象派之動感。	稚子之夢、無意、鐵牛、後臺、聽雨、滿足。
二	肖像系列。	40年代至90年代。	泥塑、石刻。	製作許多肖像，實驗各種表現方法。	李石樵、胡適、陳納德。
三	林絲緞人體系列（以上寫實系列）。	50年代中期。	泥塑翻銅。	以臺灣第一位職業模特兒林絲緞爲題材，試驗人體各種作法，表現律動與變化。	林絲緞。
四	鄉土漫畫系列。	40年代末至60年代。	漫畫。	以農村生活爲題材，表現楊氏個性中幽默的特質。此特質在他一生中貫穿之，也是臺灣本土漫畫之先驅。	
五	古中國藝術抽象化系列（實驗期）。	50年代至60年代與五月畫會結合。	泥塑、翻銅、木刻。	以股商、漢墓、佛像、剪紙中取其造形、比例、韻律，予以抽象化表現所作，爲該類表現之先驅。	哲人、金馬獎。
六	佛像系列。	50年代至90年代。	泥塑、石刻。	自己練習或受託製作，漸漸體會靜的表現。在當代爲回歸、肯定中國本土雕塑之先驅。	

七	八	九	十	十一	十二
書法表現系列（實驗期）。	爆發式抽象表現系列（實驗期）。	羅馬古典寫實系列（反思期）。	太魯閣山水系列（成熟期）。	不銹鋼抽象表現系列（哲思期）。	雷射系列。
50年代至60年代。	50年代至60年代。	60年代初至中期赴羅馬時期所作。	60年代後期至70年代後期。	60年代至90年代。	70年代至90年代。
浮雕、圓雕、油畫、水墨混合素材。	浮雕、銅雕。	錢幣浮雕、油畫、素描。	石刻、木刻、混合素材。	不銹鋼、光電混合。	雷射。
以中國書法頓筆、飛白、……等韻律感，予以立體化，並以不同材質混合使用。或以自動性技巧在畫布上揮灑，為該類立體表現之先驅。	以爆發表現實驗前衛作品。	回歸義大利古典與寫實作品，其凝思、愛娃波克中含有錢幣的浮雕與寫生。	受景觀藝術啟發，以太魯閣峽谷大斧劈、造形、創作，上承中國山水斧劈氣勢，下開朱銘──太極、人間系列，為楊氏壯年原創典範之作。		以雷射技法表現書法效果，溶合佛學「空」觀，與景觀結合。
牛頭、渴望、十字架。	歐行、巨浪。	凝思、愛娃波克、葛莉娜。	太魯閣、夢之塔、水袖、雙手萬能。	鳳凰來儀、心鏡、日曜、月華、QE門、分合隨緣、苗壯、飛龍在天。	聖光。

「捏土囝仔」六十年

——蒲添生走過鮮明的雕塑歲月

過往的生命歲月裏，觀念、環境等各方面都發生了極大的變動。而恒駐於心靈深處的是一顆審美的心和一雙創發靈動的手。以雕塑來完成生命美感的蒲添生，一甲子的輪轉，滾動著迸放的熱力和凝鍊的愛戀，我們不敢相信，失去了雕塑的蒲添生，將是何等模樣！

在藝術創作風貌以驚人速度更新轉換的今天，精鍊的作品，必須透過思辨發展的藝術才情，才是高貴莊嚴的藝術成長歷程。辛勤走過六十年春華，烙印下臺灣雕塑界草創時期拓荒者堅毅鮮明的腳印，蒲添生應是第一人。

走進孤寂的雕塑世界

二次大戰時，蒲添生滿懷理想從日本返回故鄉，投入了雕塑天地的墾荒工作，這是一片艱澀

而孤寂的世界，初期的環境，沒有掌聲，沒有鼓勵，更談不上肯定，燃燒的火焰中，泛映著蒲添生熾熱的生命力，他毅然決然的奉獻生命的所有，只因為雕塑是他八十年來呼吸之間的氧氣。這是

「早些時候，大家都說雕塑是『捏土尪仔』啊！直到最近這些年來，才被稱為藝術家。

一段辛苦的路程，現代年輕人不太容易接受的。」

堅持創作，恒以貫之，藝術家典型的性格，在蒲添生身上表露無遺。出生於一九一二年嘉義的他，和國畫家林玉山為同鄉。祖父蒲榮玉是位畫家兼佛像雕刻師，父親蒲嬰開設一家「文錦」裱畫店，家學淵源的他，對藝術產生興趣應該是極為自然之事了。早年他亦曾與林玉山等人組織「春萌畫院」，後於一九三一年退出。因此，繪畫對其藝術生命而言，應是早期滋潤的養分。

蒲添生十三歲時，即以「鬥雞」（膠彩畫），參加新竹美展，獲得首獎。小學的啟蒙老師對他的影響可謂甚大，當他就讀玉川公學校（今嘉義崇文國小），導師即是陳澄波，也許是激賞這位高徒，民國二十八年，蒲添生娶得了陳澄波之長女陳紫微小姐，其第一件的雕塑作品即為「愛妻頭像」，完成於一九三九年新婚之年。

留日期間，蒲添生首先進入東京川端畫學校學習素描，第二年，再入日本帝國美術學校（今武藏野大學的前身）研習膠彩畫，後轉入雕塑科。兩年之後，也就是一九三四年，蒲氏入朝倉文夫雕塑塾，師事日本雕塑家朝倉文夫先生長達八年的時間。據其回憶當日光景，仍可感受師恩的溫厚和愉悅。

「朝倉師對我非常照顧，甚至希望我能娶其女為妻，克承衣鉢。可是一想要入籍日本，思鄉情切的我如何能接受這分盛情呢？」

和朝倉文夫有相同眼光的陳澄波，為蒲氏小學導師，欣賞其藝術才華和踏實穩健的性格，玉成長女陳紫微嫁與蒲氏為妻，伉儷情篤，迄今恩愛相伴，令人稱羨。審美過程是沉默的，但美的深處所激發的共鳴感卻是永恒不渝的。愛情和鄉情濃濃的調和了蒲氏創作的原力，六十年來，無怨無悔地和泥土相伴，以雙手來捏塑心中的美感，這分堅持，若非有高度的熱誠和雕塑的深情，是無法渡過漫漫長夜的。

蒲添生深情款款地融入雕塑世界，讓人感動，更讓人稱歎！

「海民」與「春光」的作品

人體為最優美的高格造型，所以雕塑家最重視人體雕塑。師事朝倉時，蒲氏的作品曾入選過「帝展」及「日本紀元二千六百年紀念展」。陳奇祿先生在蒲氏八十雕塑回顧展中曾說道：「早在民國二十九年，我在東京求學的時候，參觀了『日本紀元二六〇〇年奉祝展』，意外發現蒲先生的入選作品『海民』，作品的力與美的表現加上鄉土的情感，使我印象特別深刻，對蒲先生亦特別景仰。」

「海民」是蒲氏一九四〇年的作品，以石膏塑成，大約一八〇公分高度。手持長木棍，身著丁字褲，頭戴一只瓜皮帽的男子，以右手擎起持棍，左手彎曲插腰的姿態站立。體態勻稱，肌理的表現傳神，尤其石膏像的臉部神韻，流露出絲絲憂鬱，有幾許期盼、無奈，亦有莊嚴自重的氣勢存在。觀賞之餘，心頭莫不烙下鮮明的印痕，感覺是如此深刻而長遠。

「這座石膏人像『海民』，我國人十分喜歡。從日本返國時，攜回家鄉。但因受於當時拮据的經濟，無力翻鑄成銅，又逢抗戰期間，避亂疏散，如今不知下落，有可能已經破碎殘缺不存在了。」

「另一座『春之光』是二度赴日本，師事朝倉文夫，於民國四十七年的作品，有一百七十五公分左右的高度，這座以日本小姐爲模特兒的人體塑像，就是先翻成塑膠，後再鑄成銅像，方能保存迄今。雕塑藝術沒有寬裕的經濟能力，是無法維繫下去的。戰爭的不安定和生活艱辛困苦，使我許多作品都無法妥善保存，實在可惜！」

唱歎的聲調，廻盪在空氣之中，感傷的豈只是藝術家本人而已，藝術品的流失或損毀，不單是藝術家的損失，對整體社會文化而言，也造成永遠無法彌補的缺憾，尤其對人文精神的滋養，更剝奪了難以取代的養分。

臺灣雕塑界的拓荒者

藝術的本質是什麼？詩、哲學、歷史和美的表現，透過人類的心靈，以個人對時代的觀感及

對宇宙的精神抒發出來，沉浸於時光歲月的流轉中永不消褪，應該是活絡而有生命力的。

中國沒有一個強而有力的宗教作爲人生價值憑藉，因此歷史卻成爲價值觀唯一的來源。歷史

是多元的，其傳承固然提供創作者深厚的養分，但有時也成爲無形的包袱，一位藝術家不僅面對

自己的問題，當然也得面對文化傳承的問題，如果對傳統文化有所偏差，就可能有負面的影響。

今天的臺灣實在太需要藝術家努力積極的創作，才能塑造出深刻而感人的臺灣風貌。換言之，藝

術創作者的任務就是爲歷史添注永恒性。

現任教於文化大學美術系的蒲浩明，爲父親八十雕塑回顧展說出了心底沉澱的心聲。

一、辛勤地走過一甲子，刻劃着臺灣雕塑界草創時期拓荒者堅毅鮮明的腳印，有其拓荒老將

不可磨滅的尊崇地位。

二、展出品囊括所有創作階段的作品，記錄這位雕塑老人從事雕塑工作走過的痕跡，可謂歷

盡甘苦，點滴在心頭。

三、父親以及其他長年默默耕耘的藝術工作者，從他們的生命中，往往都會流露出莊嚴不可

侵犯的精神面，這種人性尊嚴令人由衷敬佩。

法國雕塑家羅丹（Rodin, 1840-1917）曾說：「在美好的雕刻中，人們常常猜得出是有一種

強烈的內在衝動。」這股強烈的衝動，迸放出蒲添生璀璨的雕塑生命。外界的自然、人生，激動

了蒲氏內在的思想感情，而使其引發天性中蘊含的情感來和自然相呼吸，裏外交相鎔鑄，而彙成其有情世界。當然，非一蹴可幾，其間的功夫深厚，自是蒲氏藝術成就最尼堪敬重之處。

每一件雕塑作品從觀察、體驗、想像、選擇、組合到表現，蒲添生皆能投入眞誠的情感和毅力，日積月累的過程中，所蘊存的火候實非一般人所能企及。

洗鍊過後的澄澈

雕塑是立體而中實的空間藝術，鑑賞時以視覺為主，欣賞者經由觸覺和視覺的交會，引發感情均衡和比例等原理的感受。臺陽美協為了使藝術的空間得到更寬濶的發揮，遂於一九四一年的「臺陽展」增設雕刻部，邀請蒲添生、陳夏雨等人加入。由於當時從事雕刻的美術工作者不多，因此雕刻部雖設立，卻始終未對外公募。蒲添生和陳夏雨皆有雕塑的天分，可惜陳夏雨因個性孤傲，不肯與現實妥協，又無法和現實抗拒，生活中長期的容忍之餘，只能對藝術沉默了，否則由其三十歲以前的作品來看，陳夏雨是位眞正的藝術家。蒲氏個性爽朗，率眞中不失隨和、親切。

現任臺陽美協秘書長吳隆榮懇切表示：

蒲先生為人爽直，不失赤子之心，在臺灣美術運動的過程中，他扮演著相當積極的角

色。雕塑界能像他從草創的艱辛堅持努力到今天，就屬他為第一人，尤其嚴格的學院訓練，紮穩了深厚的基礎，目前臺灣雕塑家能有如此嚴謹的功夫，和長久歲月洗鍊的雕塑家，實不多見。

雕刻的緣起，在所有美術活動裏，應該是發生得最早，質的表現也有令人讚歎的功夫。常見的古厝大宅，寺廟建築，都有相當精湛的作品。傳統的師傅，代代相傳的工夫，紮實而不落俗套，流露東方古典的精神。而蒲添生的雕塑有超出此實力的神韵，朝倉師的嚴格訓練，輔以蒲氏個人的才情，自然塑出如是作品。

「在日本事師學習雕塑」，接受嚴格的學徒訓練，將近十年。理光頭、掃庭院，毫無怨尤可言。學習中先由希臘、羅馬、埃及的人像臨摹學習，告一段落之後，才開始研究人體結構，這一連串的學習嚴謹而充實，也是打下日後人體雕塑最深穩基礎的主因。」

蒲氏精研人體的成果，可在早期作品「妻子」、「春之光」、「詩人」中見出。三十五歲以後陸續完成的紀念像或胸像作品，成熟靈活的韵致，自成一家風格。塑像的肌理、體態，寫實中顯現蒲氏的人格精神。尤其在眼部的處理上，更凸顯蒲氏觀察的敏銳度以及深刻的感受力。總之，客觀性與純粹性的訴求，蒲氏展現概念藝術的力與美。

運動系列是一九八八年以後的作品，七十七歲的蒲氏在寫實風格環轉自如之後，朝向另一個

寫意的感覺走去，走的如此自然而親切，喚起心靈另一種享受的愉快。

「藝術最重要的是要表達時代性、社會性。運動系列作品是我在觀賞奧林匹克運動會的各項競賽，觀賞運動員曼妙飛躍的姿態時，驅使我掌握住瞬間的美感，作品的整體感覺流露出寫意的風格，但仍然有我過去呼吸的氣息。」

「好一位可愛的雕塑家。」

反璞歸真的情趣，是蒲氏在晚年轉變的風格路線。運動系列的作品，淡化寫實的人體，以流暢的線條，甚至近於突兀的造型呈現另一種快感，這種轉變在臺陽老將們的藝術風格裏，蒲氏應是最有個性的一位，此和其爽朗率直的性格，必有密切的關聯性。

蒲氏率真的面對社會，和隨時代潮流的腳步，這一分勇氣，讓人不禁萌發心底的歡笑。

飛揚的愛

強調時代性和社會性的蒲添生，希望政府和民間多交流，相互溝通、了解。其岳父陳澄波主導臺陽美協的成立，生前努力經營使臺灣美術思想能回歸祖國文化，他的思想和熱情圍繞於祖國與臺灣的情結中。一九二九年至一九三三年，陳澄波居留中國大陸期間，曾於上海任職新華藝專西畫主任、昌明藝專藝教科主任、藝苑繪畫研究會名譽教授，積極推動美術教育，聯繫臺海兩岸

的藝術認同。二二八事件中，陳氏不幸逝世，然其緣自熱愛鄉土的心和國家的情，並未就此終結，其長女陳紫微嫁與蒲氏之後，任勞任怨支持丈夫的藝術生涯，陳澄波的愛，在蒲氏夫婦的行誼中閃動著光輝，藝術生命亦因包容的襟懷，湧向另一高峯。

「藝術家是關懷社會的，永遠走在時代的前端。」

這位八十長者，以生命的熱愛獻給了雕塑，也獻給了社會。藝術力量的磅礴氣象，清澈可見。

抖擻的精神，鏗鏘的語調，

藝術品之可貴，在於呈現一個沒有囿限的時空環境，任欣賞者的心靈遨遊，得到昇華。蒲氏刻意的表現人體的自然之美，引導人進入完美的藝術情境，使人掌握藝術與人生之間的真實關係。

藝術家在將自己的思想融入作品，投入完美的無限追求之中，面對創作的果實就是最有力的回應力量。蒲氏辛勤耕耘，愈走愈勤的創作態度，是另一超越時空的溝通方式，而這就是藝術中生命之源，高貴人性的表露。

蒲添生小檔案

雕塑生涯三階段：

一、學習階段（青年）

・二十九歲代表作品「妻子」，結婚第二年創作。技法雖未成熟，但是輪廓線條柔緩，呈現嫻靜的女性美，洋溢濃情蜜意，率真樸實的摯情，自然流露。

二、成熟階段（壯年）

・四十六歲代表作品「春之光」，為第二次赴日創作，充分流露女性溫柔體貼的特質，作品本身細緻光滑的肌膚，表現地尤為動人，有乃師朝倉文夫先生的風格。

三、創作階段（老年）

・七十七歲代表作品「運動系列」八件。

・八十歲代表作品「運動系列」一件。

蒲添生雕塑工作五個時期：

一、紀念像時期——靜態（一九四六年～現在）

・一九四六年，三十五歲——臺北市中山堂之　國父銅像。

・一九四九年，三十八歲——臺北市中山北路與忠孝東路口之先總統　蔣公戎裝銅像。

・一九五六年，四十五歲——臺南市火車站前鄭成功銅像。

・一九七一年，六　十歲——高雄市三多路與中山路圓環之先總統　蔣公騎馬銅像。

・一九八〇年，六十九歲——嘉義市火車站前吳鳳騎馬銅像。

二、胸像時期——靜態（一九三七年～現在）

・一九三七年，二十六歲——作品蘇友讓先生半身雕塑。

・一九四四年，三十三歲——作品陳老太太半身雕塑。

・一九五一年，四　十歲——作品李老太太半身雕塑。

・一九六八年，五十七歲——作品孫科院長半身雕塑。

・一九六九年，五十八歲——作品何應欽將軍半身雕塑。

・一九七一年，六　十歲——作品楊肇嘉先生半身雕塑。

・一九七二年，六十一歲——作品張聘三董事長半身雕塑。

・一九七七年，六十六歲——作品謝國城先生半身雕塑。

・一九八〇年，六十九歲——作品吳尊賢先生半身雕塑。

・一九九〇年，七十九歲——作品連震東先生半身雕塑。

三、人體小品雕塑時期――靜態（一九八○年～一九八八年）

・一九八一年，七　十　歲――作品「步行」。

・一九八二年，七十一歲――作品「陽光」。

・一九八四年，七十三歲――作品「懷念」，入選法國獨立沙龍百周年展。

四、運動系列時期――動態（一九八八年～一九九一年）

・一九八一年，八　十　歲――完成作品一件。

・一九八八年，七十七歲――共創作十餘件作品，完成八件。

五、人體大型、小品雕塑時期――動靜兼有（一九八八年～現在）

・一九九一年，八　十　歲――完成等身山地青年作品一件。

・一九九一年，八　十　歲――完成等身德國小姐作品一件。

・一九九一年，八　十　歲――完成等身比利時小姐作品一件。

大矣造化功

——朱銘的雕塑世界

從來不見梅花譜，
信手拈來自有神。
不信試看千萬樹，
東風吹著便成春。

這是明朝文人書畫家徐渭的題畫詩。詩文中強調藝術作品必須著重捕捉對象神態與表達生動活潑的氣象。這首詩正是中國現代雕塑家朱銘的最佳寫照。他的力與美，詮釋了個人的精神氣韵，也傳達了東方古典的奧秘哲思。

「我是一個不中不西的人，但也能說是一位亦中亦西的人。」

朱銘這番說詞，印證了作品中強烈的個人現代意識，同時也鎔鑄了中國溫柔磅礴的文化特質，朱銘之所以成爲中國現代雕塑之代表，其理蘊含於此，衆所皆悉。

擎寫人體，刻劃人像，一直是朱銘創作的重點方向，他的人物並無個別樣相，呈現出不確切的特性，也因爲沒有刻意寫實的神韵，爲作品留下了極爲寬廣的思考空間，朱銘富於哲思的作品，應該是他對人類處境深刻反省的藝術精神。

而這股源源不絕的創發力量，正湧向朱銘朝另一個峯頂攀升，縱然顚簸困頓，但生命中源自對雕塑藝術熱愛的他，是絕無止息的時刻。明天——對朱銘而言，都是每一個蓄勢待發的日子！

不見鑿營，信手拈來的創作特質，卽如同千樹萬林般的繁茂繽紛，和風吹拂中，我們彷彿感受到朱銘心中溫柔敦厚的心靈世界，溫煦和諧，包容大千的眞實生命。

開放的人生

一九三八年一月三十日臺灣苗栗的通霄小鎮上，出生了朱銘，本名川泰。朱家是以務農爲業，提供朱銘至國民小學畢業之後，一九五三年就讓他拜木刻名師李金川爲師，學藝四年。十五歲的年齡，就投入木雕世界的朱銘，在木料中打轉了數十個年頭，熟習了各種木料的質感，以及臺灣木刻的源流，師父精湛的技法，也使聰慧的朱銘精通了雕花藝術的各種刀法和題材，延續了

中國閩粵民間木刻藝人的風格。傳統的技法和特色，深深地植入朱銘雕刻藝術的血脈裏，使得朱銘的作品中，有一股源自古典中國獨具的風味來。

拜別李師父的門下之後，朱銘一直企求在創作理念的突破。

「當年崇拜楊老師的現代精神，但苦於無門得見，我四處託人轉介，直到有一天終於如願以償見到楊老師了，才發現大師原來是如此的和善，就像春風一般。」

落入回憶中的朱銘，微笑地訴說這一段往事，楊英風老師的身教、言教，啓發了他日後不僅在作品上有突破超越的表現手法，也使朱銘在盛名之時，亦不忘謙和敦厚。一九六八年，朱銘正式從楊英風學習雕塑，前後達九年之久。藝術界對楊英風的看法是：「最本土的意識型態，最前衛的藝術理念。」

楊英風在雕刻上的成就，應該是繼黃土水、蒲添生和陳夏雨之後最優秀而特異的藝術家。然而不同於前三者的是，他極能掌握雕刻形體的動態，發揮出體積的流動感，表現出豐厚的創作力，在面層廣泛多種媒體的運用中，展示著他前衛性的思考空間。楊英風除了本身傑出的藝術成就外，最難得的是他引導朱銘徜徉於一個寬闊的天地之中。在眾多學生中最有成就的，當屬朱銘了。

朱銘雕刻的功夫奠基於李金川老師父，而朱銘開放的人生則源於楊英風的啓迪。

「李師父教我如何的用刀，就像運用雙手一般的自然。而楊老師則讓我的觀念更加的開放，

不受約束的表現自我本然的特質。」

朱銘的藝術生命受惠於兩位老師的指引，前者使得朱銘懂得如何去雕，如何的去操刀，堅實的訓練紮穩他一流的雕技。而楊英風則教導朱銘如何去完成一件藝術作品，如何讓自己的生命與藝術相互融為一體。

天生才情的朱銘，何其有幸仰受兩位恩師的教導，得以光芒顯露，才氣洋溢。今天的朱銘，隱然已是一位大師。在他雕刻的作品裏，絲毫不見有老師的影子，但是在他的體內，不能否認兩位恩師的基礎功夫和觀念開拓！

發於中而形於外

水彩畫家劉其偉，和朱銘相交多年，談起朱銘，他一邊叼著雪茄，一面談著：

認識他時，還沒有成名，但就已經非常肯定他的作品。朱銘的悟性很高，一點就通，尤其多年來，他嘗試求新求變的精神，是許多傳統雕塑家所沒有的，在不同素材的創作中，不斷突破原有的領域，就更能引發朱銘創作的泉源，所以他的藝術生命是豐沛的，貝聿銘欣賞他的作品，香港方面一再邀他，不是沒有道理的。

劉老的誠懇讚美，令人心動於這位現代雕塑家的生命特質。而劉老的謙詞溫遜，更讓人體會藝術和人格修養是相契相合的，發於中而形於外，倘若心中無愛，又怎能顯現出愛來呢？

朱銘的雕塑成就，劉老將其歸納爲三：

一、目的：：

傳統以帝王、權貴爲雕塑的對象，功夫必須紮實深厚，目的在求紀念的價值爲重。

朱銘的雕塑在於突破既有的造型，濾掉紀念性的色彩，表現個人本身的時代感來。

二、內容：：

傳統的雕塑在於表現權貴的尊嚴威儀，形神像或者不像，應該是雕塑家所側重的，是屬於貴族藝術，紀念性質較大。

表現時代的精神則是朱銘的特質，例如運動員的力與美、人間世的百態、太極的厚實自如，乃至於抽象的不銹鋼造型，都強烈的傳達出朱銘關心時代的精神。

三、形式：：

比例力求精確，時時自我反省，以理性的創作原點出發，是傳統雕塑的特色。

朱銘以快刀手法，憑直覺出發，和反省相對，如雕塑太極的重點不是在人頭部位，而是整體的神韻。是一種感性的、眞實的，由心底熱情的奔瀉而出，赤裸裸的表現眞正的朱銘。

「才氣」是劉老認定朱銘之所以成爲今天的朱銘最主要的原因，而這分才情又豈是他人所能

習得致之？欲窺其堂奧，實恐非一般人所能企及。

「由於我只有小學畢業，讀書的速度較慢，所以思考是讓我求新求變的主因，我們姑且稱它為作晚課吧！」

如如自得

雕塑的實踐，拓展朱銘對空間考察的宏觀，他乃是一位終身學習的實踐者！

「雕刻可以上色」，是朱銘推溯中國的歷史中，發現有上色於器物表面之情形，因而「人間系列」中可以看到他在木頭上塗以非常鮮艷的紅、綠、藍等色澤，最引人遐思的就是朱銘源於主題、材料、觀念等所造成個人風格不斷的蛻變，但在連續不斷的創作變化中，又可感受到朱銘自由無拘的壯潤氣概。

「師法自然」是數十年來朱銘創作本質蘊含的精神力量。對他而言，所謂的靈感、頓悟都是不實在的，創作的過程是自然而生、自然而成。一切隨緣，絕不強求、造作。

「太極系列」是朱銘作品中厚實磅礴的代表之一，深刻地震撼觀賞者的心靈。事實上，朱銘在太極系列中，也一直在變，越來越不求形似，只著意捕捉其精神。已故多年的文藝導師俞大綱先生在〈朱銘的木刻藝術〉（《雄獅美術》）一文中，將之與齊白石相比較，認為兩位藝術

家具有下列的共通特性：一、神形俱備，二、兼顧了寫意與細節，三、顯露出似與不似之間的趣味。

朱銘以人間的柔來映襯太極的剛，若就其作品觀之，不論單就人間、或者太極、或其他運動系列、陶人、陶魚，以至最近將至英國發表的不銹鋼系列雕塑作品，每一個創作本身就在朱銘快意的理念中，表現出渾然天成的韵致。

時代移轉如排山倒海的氣勢，科技的傳遞與資源重整迅速的交替，「變」的衝擊，是今日每一個人所面臨共同的課題，身為一位藝術家的朱銘，認識世界、關懷社會而落實於自我的創作中。如果說他是一位現代的雕塑家，就是他的作品和時代的大環境接觸緊密，觸角廣泛，蘊藏濃烈，積極踏實的自主性。認識他的人和作品，可以確切的明白藝術的耕耘是需要一個生命力盎然的人文環境。從十五歲投身入木雕的朱銘，藝術對他而言，就是一種認真思索創造人與自然的和諧關係，人與人之間溝通交流的新秩序。在追求理想與建構現實之間，把握定、靜的力量，來成就更深沉的智慧與責任。

源自心靈的哲思

「文人藝術」是中國美學裏極重要的一環，舉凡詩詞吟詠、金石字畫，乃至展現空間的立體藝術，都必須附著於文化意識比較強烈和自覺反省能力高的文人身上。「始生之者，天也。養成之者，人也。」若爲朱銘的藝術尋根溯源，「文人藝術」應該是最好的表徵。他善於利用材料的特性發揮各種材質殊有的個性，可謂人、物兩相宜。

「自然」是他從事創作把握的原則，例如人間系列受限於人像的表達，朱銘仍可因著木塊天然紋路隨機應變，透露懾人的力量。

「在雕刻中，如果碰到木頭有個缺陷或是凹洞，我也不把它削平，就順著木質本身特有的靈感，一一表現出來。而不同的材質，有各種不同表達的語言，對創作者本身而言，則有不同的意義。我時常在雕塑不一樣的材料時，迸發我另一番的面貌，啓廸我新的思考理路。」

朱銘的創作，總是不斷向新的創作發展，廿世紀以來，中國現代雕塑家的主流，一直都受到西方的學院藝術和歐美的現代主義影響，朱銘最大的成就，就是突破傳統，爲中國現代雕塑打開一個新的局面，讓中國現代的立體美術更富有強烈的時代性。

從早期的「玩沙的女孩」（一九六一）、「故鄉」（一九七〇）、「伴侶」（一九七一）、「小媽祖」（一九七二）、「牛車」（一九七五），朱銘已在傳統的雕刻中走出屬於個人的神韻而來。「太極系列」，更直覺的賦予朱銘一種張力和變化，無論從作品的那個角度觀賞，都有震人心魂的感動，太極拳的動、靜、舉手投足之間，架式開豁，應是朱銘從自我出發，而落實於對文化生命的

個人展覽

年	地點	展出地點
一九七六	臺北	國立歷史博物館
一九七七	東京	東京中央美術館
一九七八	東京	東京中央美術館
一九七九	臺北	春之藝廊
一九八〇	香港	香港藝術中心
一九八一	臺北	國立歷史博物館
一九八一	臺北	春之藝廊
一九八一	紐約	漢查森藝廊
一九八二	臺北	春之藝廊
一九八三	香港	漢雅軒
一九八四	紐約	漢雅軒
一九八四	馬尼拉	艾雅拉博物館／漢雅軒
一九八四	曼谷	此乃西現代美術館／漢雅軒
一九八四	香港	漢雅軒／東西藝社
一九八五	臺北	春之藝廊
一九八五	紐約	漢查森藝廊
一九八六	香港	交易廣場／漢雅軒
一九八六	新加坡	國家博物館
一九八七	香港	貿易廣場
一九八七	臺中	市立美術館
一九八八	臺北	臺灣省立美術館
一九八八	臺北	金陵藝術中心臺北畫廊（水墨畫）
一九八九	紐約	Phyllis Kind Gallary
一九九〇	香港	漢雅軒
一九九〇	臺北	新光百貨
一九九一	英國	南岸文化中心（八月十三日－九月十三日）
一九九一	法國	聖科阿克市立美術館　時間－十二月，內容。人間運動系列（大容降落傘、不銹鋼等）

認同。

八○年代，朱銘數度造訪紐約，遂有「人間系列」的作品，首批的人間作品全是木刻，八五年有第二批銅鑄的人間系列，他由毛糙的切口，有稜有角的體型，轉變成漲圓、浮腫的體態，這些人物都來自朱銘想像的世界裏，卻也詮釋了現實的人間相。在不刻意寫實的造型中，他的每一件作品，每一個人物都無個別樣相，如此，精確的技巧中又呈現出不確切的形像，造就了朱銘藝術的獨特性和現代觀。嚴格來說，朱銘專心塑造作品的精神，是一種富於哲思的探討，更是對人類心靈深處反省自思的雕刻藝術。

藝術千古事

「萬殊莫不均，大矣造化功。」朱銘從土地上成長，刻出通天盡人的情懷。追溯及四○年代以前，臺灣畫壇以「臺展」、「臺陽展」為主流，美術的形式和發展的路線都還單純。六○年代以後，新的一代藝術家以現代意識的創作為美術的風貌注入了多樣性的形式，七○年代本土意識興起，所有的藝文活動反映了整體社會的動向，驅使生活在這塊土地的人反省自覺，更進而帶動扮演著獨立自主的角色，使中國的臺灣推衍成世界的臺灣。

就藝術發展的軌道上，朱銘的作品是極具代表性的。在藝術世界的第三波潮流中，以後現代

藝術運動而論，是從現代派的非客觀性和主觀性的表現，反映一種極端客觀的美學立場，主張藝術普及化，返回現實社會，使藝術與現實合而為一。從六〇年代的朱銘到今天的他，無疑的由於極端的客觀性和各種材質語言的純粹性追求，說明了「藝術作為一個沒有預先規定範圍活動而存在」的現象，反映出藝術存在於現在與歷史和未來的聯繫性，藝術家本身主體意志是人格真正的實踐者，而不是被動的反映。

中國背景、人文反思，以及自然和終極關懷的濃烈意識，交滙而成朱銘的藝術生命，也是造成觀賞者感動的主因。藝術是要有浪漫的企圖，但其嚴肅性更必須由時間來界定，我們期許中國現代的雕塑家朱銘，能以雕塑的生命來反映時代的心聲，化為永恒的光燦，成為千古的佳話。

雲漢扶搖，高人韻致

——歐豪年的藝術世界

自有高人韻，空山任鳥啼；

扶搖雲漢路，回首萬峰低。

這是國畫大師趙少昂詠贈歐豪年的一首詩，詩中充分透露這位老師對學生造詣的期許與肯定。不僅說明了這位學生承傳淵源之俊秀，更詮釋出其畫風的豪邁與莊嚴。在藝術的創作過程中，歐豪年由思考醞釀到創作形成的付出，推陳出新，簇擁著一峯又高向一峯的創意，就畫家本身而言，彩墨筆下內蘊而外放的神韻，凸顯了他獨特繪畫風格，而觀賞者亦可由畫中感受強烈的中國文人風味。

「我的畫不執著於一家一法，能持古法也喜創新法。嶺南畫派師承是孕育我畫風的園地，但

東西方的藝術理論，古今的文化省思，都是滋潤我畫作的主要因素。作為一位中國的藝術家，喚醒東方古文化，結合現代精神是多年來努力的目標。」

繪畫的成就是人類史上作為精神文明及精神財富的主要象徵，透過藝術家的彩筆，傳達出蘊藏在人類心靈深處潛意識的生命活力。中國繪畫，經歷了初唐的以形寫神之後，到了宋朝由於文人的興起與發展，賦予濃厚的文學氣息，加之宋代理學之融冶，內涵已逾越前代。江南的物華天寶和經典佛學之影響，使中國的繪畫有更深刻的表現因素。不僅蔚成「形神」兼之為主導的思想，和以筆線為核心的藝術風格，亦影響到元、明、清，乃至近代的畫壇。

這位才氣縱橫的藝術家，為故張大千先生描述成：「才一落筆，便覺宇宙萬象，奔赴腕底，誠與造物同功。」

嶺南畫派在中國傳統藝術領域中，自有其肯定的地位。大抵主題明確，以客觀手法表達現實，忠於寫生，透過大自然的樸質，融合心靈的美感表現出來。

從事藝術創作的人，在創作的國度裏，只要有熱愛便可消弭一切。歐豪年的畫路開通豪邁，擅於觀察自然，且能適應變換技法的歐豪年，於二十七歲時，正式拜師於嶺南大師趙少昂的門下。

色彩典雅，畫型層次分明，筆法繁簡合度，加以構圖的整合觀念，予人相當的現代感。

一襲長衫，一條白色圍巾，在信義路水晶大廈畫室中的歐豪年，一邊俯身尋找資料，一面熱切懇談：「我是一個不怕麻煩的人，不過我只找自己的麻煩。」事實上作品蘊有濃烈中國風的

他，作畫用皴，用擦寫山，鈎勒狀物，雙鈎潑墨、乾筆、撞彩、渲染，一下烘乾，看得旁人眼花目眩，以爲麻煩，但他卻樂此不疲。歐豪年經常處理一些在旁人眼中認爲麻煩的事情，他自以不經意，甚或也刻意地以彩墨來搭造橋梁，期待拉近東西文化的認知與交融，建立更宏觀的視野，開拓更寬融的心靈世界。

以心源開創契機

歐豪年於民國八十年十一月搭機赴日，此次係應日本京都市美術館主辦個展，憶及行前的訪談，顯得格外的難能，尤其同年十一月初范曾來臺，兩人是舊友亦是藝術界之巨擘，距離民國七十七年六月香港會面，接受新聞界的對話錄，至今已有一段時日，此番因民生報之引見重會自是美事，歡暢之情，難以言喻。

歐豪年手持幾卷畫紙，喜悅的說：

「昨兒范曾來這裏，這是他在此畫室卽席的作品。」

畫桌上擺設有兩本民生報爲范曾此次來臺舉辦的畫展所印行的畫册，是范曾贈與歐豪年、朱慕蘭賢伉儷的。偶且翻看他兩人當年於香港凱悅酒店聚首，作對話錄時的雜誌所載，范曾強調：

「在這個時代，我們需要開擴我們的眼界，放開我們的胸襟，對東西文明作全面的比較……

我們比較的終極目標，卽創造出來的藝術，它最後還是東方的，還是中國的。這就是爲什麼嶺南畫派能吸收了西洋的許多精華之後，最後還是復歸到中國。」

范曾肯定着中國繪畫的宣紙和毛筆，落筆乾坤已定，但必須輔以才情、靈性，方可有所爲。

這也正是歐豪年長久以來，執着堅持的主張與努力方向無疑。

事實上歐豪年不但參考西洋而復歸中國，在國學詩文有很好的修養。記得在訪談當天，適有一位客人拿了一幅已有張大千先生題詩的古畫，前來請其加跋詩文，當他端視這幅畫作，有鷗鳥、房舍，於是稍一查檢詩韻，信筆就加作了一首詩題上：

「黃葉秋山興可知，
畫圖尺楮足心儀，
羣鷗來舍杜陵意，
更得爰翁比美詩。」

歐豪年說：「我自幼醉心美術，年少時，有機會多讀一點線裝書，長輩們與宿儒老師敎導我國學的知識，也啓廸了我的智慧，使能自發地投向中國繪畫。二次大戰期間，曾有畫家因避亂投住我家，藝術家清苦寄人籬下的辛酸，當時雖予我非常深刻的印象，但卻絲毫未減我對繪畫追求的熱切之心，且更強烈驅使我凝煉出宏揚中國藝術的使命感來。」

個人、家庭、時代交相鎔鑄成歐豪年做開的胸襟，使他體認到唯有投注更深的心力精擷與發

揚固有文化精神而不泥古，參考西方學術成果而不標新，讓美術的領域不要有所偏廢。格局大，氣度濶，才能光顯中國藝術的生命特質，否則拘限一點小趣味，或爲了迎合一點西方的一時風尚，而自削足以適履，就以爲是藝術的全貌，難道不是我們這一代人的悲哀嗎？

爲傳統更開新面

日本京都市美術館館長上平貢，在此次歐豪年個展畫集中曾撰文肯定其成就：

「歐氏作畫主題以傳統花鳥、山水爲主，也遍及人物、動物，尤能在現實風物寫生中融入新的統合理念，豐富了創作的內涵。他的作品跨越中國悠長歷史，保存氣勢磅礴的自然景觀，並融合西洋遠近法，和對光線的巧妙處理，同時也吸取日本繪畫的風情，發展出自我獨特的面貌。」

上平貢所強調的歐豪年寫生中融入新的統合理念，那是對畫家深入了解，與對畫風的精要詮釋。

當被問到一些具體的創作問題時，歐豪年說：「內涵中國哲學、文學與書法的國畫，是我一貫努力的方向。當然我也客觀地肯定西方藝術，不以疏離態度對待，而視之以爲他山之助。嶺南畫派，清末二高——高劍父、高奇峯及陳樹人三位先生。是中國近代繪畫最早建議推陳出新的人，他們提出了中國畫應調整步調再出發。他們令我敬佩的是，以畫筆和生命貫徹始終，成就了

嶺南畫派。其成就絕非一般自限門戶者可比擬，而是具有開拓性、宏觀性的畫派。」

事實上觀察歐豪年的畫作，雄奇而富於思想性，能將哲學與文學思潮融入其獨特的風情裏，輔以他深邃的書法功力，固然兼具傳統繪畫及嶺南畫派的風貌，也表現出強烈的時代感，自有其豁然開朗之氣，奔放中流瀉著自然情懷。

歐豪年更進一步對從事作畫的精神，加以解說：

「國畫重師造化，那是重視觀察自然的能力，故能契合而不著痕跡。西方繪畫的遠近、比例、光影等，可視之為客觀的能力，這就是轉化為造型、具象與抽象、……等之基礎能力。換言之，成功的藝術家，就是能經時鞭策自己去掌握高度能力的人。」

中國畫若來於動物題材，則在野獸猛禽的表達較較弱。而歐豪年卻對此專擅而有特別心得。例如他畫鷹、畫虎，皆能掌握威而不凶，猛而不惡的美感，靈動活潑。尤其虎為百獸之尊，山林之王，虎嘯生風，羣獸走避。作者於表達神韻風骨之餘，更能有所寄託，試觀近日他所作以詠虎的詩：「狐鼠依城社，山君嘯嶺皋；物情喻也態，感此動吟毫。」可見胸懷。還有另一首詠鷹的律詩：

「健羽憑誰識，來從東海峰；攫身誇電爪，遊目見霜容。萬里荊榛穴，三秋狐鼠踪；何當蕭蕭盡，巢向最高松。」

由詩中可見其對鷹揚健羽的期盼，傳達出作者對國家社會的關注之情。

歐豪年是少數能充分表現動物神韵的藝術家。民國五十七年，他第一次應國立歷史博物館主

辦回國畫展，當時展品中，「海鷹」、「柳鷺」、「雄獅」、「紅荷」、「壽色」、「晨鷄」、

「朝雲」、和「山高水長」八幅巨作以及翌年「奔馬」十二尺聯幅巨作兩幀，皆為中山樓所購

藏，永為國人所珍視雋賞。

泉流木榮，玄碧光華的故國泥壤，擁有著深邃博厚的文化薰陶力量，一個成就卓越的藝術

家，天分、技巧之外，學養與福澤又是不可或缺之要件。而其中貫穿整體，彰顯藝術家生命的能

源乃是高尚人品的智慧之神，也是藝術成功的靈魂樞紐，歐豪年的成就，不難由此中窺其堂奧之

美。

弘一大師曾言：「有智而氣和斯為大智」。歐豪年面對藝術的宏觀視野，其自我要求的莊嚴

使命，誠可如此說也。

人的有限性受制於歲月，而藝術創作卻能使生命得以無限延伸。一個自由靈動的生命，透過

美感的轉化與提升，將最樸質、眞實的情感流露於畫面之中，水乳交融，乃成就了人生至善、至

美的藝術。歐豪年的原始生命中，源湧出對藝術無限的熱愛和眞誠，在藝術創作的路途上，他找

到了眞實的自我。

目前任敎於文化大學美術系的歐豪年，對青年學子更有深遠之要求。

「在大學分科研究中，我們除了要求學子對每一位有成就的祖先和藝術家的偉大之處作研究

外，同時仍須透過思想層次作創作上的摸索。對中國畫家影響最大的是老子的思想，而今天，古而彌新的老子思想依然可爲我們省思的指導。」

「我們互相期勉，透過當代畫家的奮發圖強，創造時代，希望中國重現唐宋般昌盛的繪畫局面。」

歐豪年的思想正爲中國繪畫前景描出了美麗的藍圖。

彩墨流貫了共鳴精神

每當與中外人士談及學術，歐豪年常會指出，自上一世紀至今，西方文化支配世界的一面倒情形，迫切要有改善，認爲東西文化應有眞正而具體的雙向。他說：「西方文化自十九世紀，卽挾船堅砲利而泊來了中國，雖然文化的風靡，自有它積極與正面的意義，振聵起衰，有一定程度的裨益。但中國自有久遠的文化內涵，經百數十年間的自檢，汰腐研精，加以二十世紀的交流切磋，至二十一世紀的不久將來，東方文化重振姿彩，回饋於西方，那應是可以預期的事。但如何去及時眞切地奮發自立，使重整的文化光芒，能重爲國際所肯定與景從，則應是這一代中國文化人的使命與具體的課題。」

希望此刻多埋下種籽，多付出努力的歐豪年，除了要發展壯觀的局面外，更要求如何讓西方

人了解我們做的事。

「自古以來，中國是亞洲文化的宗主國，檢討目前，策勵將來，究竟中國（臺海兩岸）能否繼續扮演好這個主導角色，如果只能和日、韓並駕齊驅，甚至落於人後，自非我們這一代人所願見。端看此時是否積極地努力，及時埋下希望的種子，與及時插秧灌溉，以期他年的收穫。」

一九九○年梵谷一百週年紀念，適逢歐豪年畫展於歐洲各地舉行。有此機會到荷蘭參觀梵谷的紀念特展，歐豪年的感慨尤深。

「在荷蘭的梵谷美術館，他的百年紀念場，所有陳列銷售世界各國有關梵谷的圖書中，唯有日本是被允許陳列梵谷主題以外的日本美術圖書，如此單獨容許一個國家公然陳列展示展主題以外的書籍，比較合理的解釋，應是認為梵谷的藝術創作受了日本的影響，這是日本人花錢買不到的文化力量。但若進一步探究，日本的美術又淵源自何國呢？」說到此處，歐豪年語氣稍顯激昂，熱切的神情，在在說明他期待中國文化工作者應該積極的是什麼？

「這就是我為什麼一直強調，中國必須拓展更多更大國際藝術活動的領域，使西方人因為了解而有良性的互動，美術界要互相勉勵，文化有司當局要深切檢討，要做更多耕耘的功夫，譬如說更多鄭重推薦個別以至集體藝術家，在國際發表展示作品與理論。讓他國接觸我們的文化思想，以期造成深遠的影響。」

擡頭以手指向畫室天花板的日光燈管，歐豪年繼續就眼前事物舉例說：

「就像這燈管一般，四支燈並列一起，不獨不會互相牴觸，反而燈愈多，光愈亮。甚至一支黃色和藍色的燈管並排，也竟能透露出另一個色澤來，所不同的只是這支燈和那支燈離我的遠近差別。有人以畫派自立藩籬，以中、西方畫風之異而互斥自限一隅，都是令人失望的事。」

立足傳統中而求新求變的歐豪年，植根的泥壤是如此厚實而肥沃，他牢牢的繫源於祖國的大地之上，任憑創作路程的風雨艱困，也拔不倒深植於后土中的根。而他以勤捷之姿，因著土地豐富的養分，扶搖於青雲之端，枝葉蒼翠，莖幹挺拔，成長出俊秀自然的姿態，令人好不稱羨。

沉浸傳統，激揚新姿，有如和舊雨新知相交往，穿過歷史歲月的長廊，可讓這個時代的中堅知所歸趨行止。年輕人知道如何鼓舞出發。方向既定，目標已現，國人哪！我們又遲疑些什麼？

歐豪年小檔案

民國二十四年　出生中國廣東省。

民國四十一年　從趙少昂畫師遊。

民國四十六年　參加第四屆全國美展，日本文化委員會主辦亞洲青年畫展。

民國五十一年　歲寒三友畫展香港聖約翰堂，德國亞洲文化中心主辦中華民國當代名家畫展，在西德各大博物館巡廻展出。

民國五十三年　與國畫家朱慕蘭結婚，歲寒三友畫展於香港大會堂。

民國五十五年　优儷畫展於九龍半島酒店。

民國五十六年　出版第一輯《豪年慕蘭畫選》，於新加坡馬來西亞舉辦优儷畫展，「群獅」獲頒中國僑聯總會文化獎金。

民國五十七年　受聘爲中華學術院哲士，「海鷹」、「柳鶯」、「雄獅」、「紅荷」、「壽色」、「晨鷄」、「朝雲」、「山高水長」爲中山樓購藏。香港個展。

民國五十八年　「奔馬」十二尺聯幅巨作兩幀，爲中山樓購藏。

民國五十九年　《豪年慕蘭畫選》第二輯出版，省立博物館优儷畫展，春秋畫廊個展，受聘中國文化大學美術系教授。

民國六十年　省立臺中圖書館館優儷畫展。

民國六十一年　日本奈良文化館優儷畫展。

民國六十三年　國立歷史博物館三人水墨畫展。與朱慕蘭、日人內山雨海合展。

民國六十四年　《豪年慕蘭畫選》第三輯出版，美三藩市個展，於美各地優儷畫展。

民國六十五年　於日、美個展。

民國六十六年　於日、美個展。

民國六十七年　國立歷史博物館出版《歐豪年畫集》，日東京中央美術館個展，歷史博物館個展。

民國六十八年　於美個展，與劉國松於西德合展。

民國六十九年　東南亞巡廻個展，美紐約個展。

民國七十年　歷史博物館個展，美紐約個展。

民國七十一年　日本個展，日本二玄社出版《歐豪年作品集》，日本個展，與十八世紀日本名書法家釋良寬作品合展。

民國七十二年　出版《歐豪年畫輯》，日本新潟個展，受聘為文化大學美術系主任，南非開普敦等地優儷畫展。

民國七十三年　國立歷史博物館個展，日本東京中央美術館個展。

民國七十四年　英國、日本、加拿大個展。

民國七十六年　日本個展。

民國七十七年　香港個展。

民國七十九年　法國、荷蘭、奧地利、臺北市立美術館個展。

民國八十年　德國、日本個展。

朗朗日月，濯濯春柳

——刀筆展露藝術生命的吳隆榮

藝術的生命是愛

凡是喜愛藝術的人，不難發現社會及文化情境的交融，會呈現各個不同的精神風貌。而個體生命的參與，正是藝術工作者的心靈深處，及個人精神狀態最可喜可貴之處。因此在我們鑑賞、瞭解東西方藝術之美的時候，可以發現即使是不同的時空或相異的個體當中，也有一分海闊天空、鳶飛魚躍的寬廣燦麗。

美，是恆久持續的，只要在有生命的地方，就能綻放亮麗奪目的花朵。

而在中國現代畫壇上，不乏見到多位藝術家透過酣暢的筆墨，熟練的技巧表達出個人內心喜悅、歡樂、悲苦、掙扎的聲音。從事西畫長達四十年的畫家吳隆榮，更是以他獨特禮讚生命的聲

音，喚起了現代人共鳴的意象，傳達了一分最真實的美之感受。

身為學校行政首長的吳隆榮先生，與其說他是一位現代畫家，毋寧說他是一位以愛來闡釋生命的藝術教育家，早年從師範學校藝術科畢業後，年輕的歲月旋即獲得多方的鼓勵和喝采！這分肯定加上自我的執著與投入，才有今日呈現於我們眼前的吳隆榮先生。

一位以畫刀展佈優雅細緻，生趣盎然的藝術家。

獨領風騷，氣象萬千

畫家劉其偉形容吳隆榮的繪畫是詩與音符的交響世界。

「他以物象的構成旋律分析為其畫面組成的根據，故予觀賞者乃為一種優美而寧靜的感覺而無神經上的刺戟。至於空間的處理，他廢棄了古老的雕刻性──線條的方法，代之以明度差的層次區分。從這一角度來看，他的風格可說是介於立體與純粹繪畫之間。」

細觀吳隆榮畫刀下所表現的，不但在明度層次的捕捉賦予其自然的韻脈，立體意識上亦有他自我思想、情感的表露。形似分割的塊狀，彼此之間又有密不可分的綿密感。具體而言，應是屬於寫意中而含有具象的藝術創作。如此繪畫的表達方式，在藝術創作領域中，可謂獨領風騷，氣象萬千。

獨特的畫風，渾然天成的感情自然的宣洩而出，看他的畫，使人在稱羨之餘，不免也起而效之。可是在塊狀的街接上總難掌握作畫的技巧高難度，充其量也只是像一塊塊拼湊而成的油畫而已。於是我們對他作畫的源流動機充滿著好奇的問號？是受何人影響？抑是什麼因緣際會的巧合，促使畫家能有如此超然獨立的創作方式？

「在長久的藝術創作生涯中，除了對繪畫的狂熱與投入外，基本上我是不受任何人影響。」吳隆榮就是吳隆榮，一位強調從自我出發，而卻歸返傳統自然懷抱的藝術狂熱工作者。

「在某次話劇欣賞會，我發現舞臺上各色燈光集中照射在演員身上，所產生的朦朧效果，竟是出奇的美妙。我試著揣摩這種近似分析立體主義的重疊技法，經多次的嘗試，效果令我非常滿意。當時國際藝壇澎湃著現代繪畫思潮，我下定決心，以這種技法為本去求新求變，塑造自己的格調，開拓出自己的路。」

基於此種因緣，我們發現在工業化浪潮的衝激下，吳隆榮先生給了社會自然清新的滋潤，他將日常生活中皆可觸及的人、事、物，扮以柔和的光采，使整個畫面充滿活力，蕩漾魅力無限，舒展了觀賞者精神上的緊張和不安。如果要為這位藝術家的作品加個註腳，應是⋯

「一股嚮往柔美、優雅的情感，一種自由快樂的文化。」

藝術是美好天命的果實

在吳隆榮先生大塊色面的處理以及幾何學構成的安排中，我們最常看見他繪畫的題材如荷花、鶴、天鵝、白鴿，乃至於佛像與國劇臉譜……等。不論造形的曲線如何，畫塊分割的意義如何？無可否認的這種藝術風格呈現的是藉西方的媒材，表現出東方傳統精神的意趣，每一筆畫刀，都會有積極性的韻味，是有機的，其有豐富生命的張力。看他的畫，不單只是畫而已，而是自然地和整體自然界共存，東西方的交融，表現出大宇宙的浩瀚胸襟。

如一九六四的作品「獸王」（116.7×90.9cm），吳隆榮以精確理性的繪畫技巧以及敏感喜愛自然的藝術心靈，把獅王的威武、莊嚴特性，有意無意的表露無遺。色塊的處理運作上，透明又似不透明，規則又似不規則，明暗度的分布看似有條理，又似混雜不一，畫家揮灑彩筆畫刀的技巧，正如魔術師的指揮棒一般，在零亂的組合中展現出自然的秩序性來。

取材自生物界的畫作如白鴿、玉兔、天鵝等，吳隆榮圍繞著同一題材，卻能分別以不同面貌和大家見面。談到作畫的過程，他說：

「我作畫的方法是先對某一特定對象，作深入觀察、描寫、分析，然後以一個特定部位，作各種形體的焦點，再輻射般地加以解體、重疊、配合，並注入視覺效果。」

這位擅長以畫刀在畫布上揮舞，並且直接在畫面上調色的藝術家，更以熱情的口吻說：

「藝術創作是發自我內心的需要。而更幸運地是我擁有完全支持我的家人，以及藝壇先進的愛顧，從師校開始，我就是為自己理想而創作，不為其他，只因為我熱愛藝術。」

因此吳隆榮數十年的理念如一，強調個人獨特性更是他不變的原則，他認爲一幅畫可以不標

示創作者，而可引起觀賞者的共鳴和激賞，就是獨立畫風的表現。一流的畫家切忌短視、近利，

更不必急於被肯定，焦急四周的掌聲不多。

50F「白鴿」中，每一隻的白鴿以各種不同的姿態在樹林中，或覓食、或振翅、或昂首向

前，畫家的心靈正是白鴿自由的寫照。我們也可以感受到他是經過一段相當漫長的醞釀、構思，

再將自己的觀察細膩而精緻的表達出來。

「白鴿」畫中的樹木、綠草地、陽光、空氣，「天鵝」的湖水、荷花、葉片、季節、……一

切自然的生命都凝聚在吳隆榮的畫作裏了，這讓我想起了黑格爾的一段話：

「藝術之神的作品……也就是從樹上摘下來的美麗的果實，某個美好的天使，把這東西給予

我們，就像姑娘端上了那些果實一樣。因爲，遞來所摘下果實的姑娘，以一種更高級的方式，

把直接呈獻該果實的一切事物集聚到了具有自我意識之眼神和遞呈之神情的光芒之中。」

根絕心靈的慾望，讓生命能活活潑潑，逸興可充充洋洋，應是畫家最可貴的情襟了。

回歸本土以喚起美的自覺

巴西批評家馬星歐‧培德羅沙於一九五八年時，曾作過日本兩個月的旅程，其離別贈言爲：

「擺脫歐美人的自我中心主義。」

這位藝術批評家踏循印弟安傳統，主張巴西美術的自主性，在六十年代予祖國深刻的影響。

二次大戰的敗果，使日本畫傳統的自主性面臨劇烈的撞擊，加上現代主義和抽象藝術的狂流，更爲日本畫埋下走向前衛的伏筆。儘管如此激盪洶湧的交替衝激，我們仍然可以確認日本藝術界於「洋畫」、「日本畫」中，體認出近代化歸趨傳統美學的循環行程。畢業於日本國立兵庫教育大學藝術教育碩士的吳隆榮，雖然畫風一再秉持自己獨樹一幟的風格，但無可諱言的，日本這種重視回歸原始流的風潮，對其創作的理念，應有浸染的影響。他自信的說：

「雖然我以西畫的材質創作，但根本上我是表達一個中國人的思想、情感，每次我在國外舉行畫展，給外籍人士一股強烈的中國意識，我是一個崇尙本土文化的藝術工作者。」

傳統的文化情結，我們在吳隆榮的許多作品中，可以明顯的感受到他心中澎湃的張力。如國劇人物、佛像的虔敬莊嚴，乃至古蹟建築，皆流露出古典之美。

以現代創作的方式，來表彰傳統精神的珍貴，應該是一位從事藝術工作的人，最讓人尊敬的地方吧。

吳隆榮先生的藝術魅力是具有科學性的美學效果，在分割色塊的風格裏顯示了他潛在的抽象主義的繪畫思想，而整體物象的處理上又宣告出經驗主義的美學觀點，畫刀所表現出的線條交織成自然主義的樸質淡然，這種揉合、複雜、交疊的表現方式，使得吳隆榮不僅是一位優秀的現代

西畫家，更是一位傳承中國古代藝術卓越的文化工作者。

藝術的路途是艱辛而漫長的，一顆淡然寧靜的心，在無數的晨昏裏，創作再創作，而人世間

的美，就在這裏得以獲得永恆的禮讚！

吳隆榮小檔案

昭和十年（一九三五） 生於臺北市，省立臺北師範藝術科畢業，日本國立兵庫教育大學藝術教育研究所碩士。

民國五十七～七十一年 參加省展、教員展、臺北市展、臺陽美展獲獎二十七次。

民國五十七～七十一年 參加聖保羅國立藝展、中日交流展、中南美洲巡廻展、美國各州巡廻展、歐洲、紐西蘭、澳洲等地國際巡廻展。

民國五十七～七十一年 個展七次（臺北、馬尼拉、漢城）。

民國六十～七十二年 繪製大壁畫「天鵝戲荷圖」、「松鶴退齡圖」、「錦繡前程」、「飛向陽先」、「鹿苑長春」。

民國六十四年 榮獲十大傑出青年獎章。

民國六十八年 榮獲首屆吳三連文藝獎。

民國七十六年 榮獲師鐸獎。中華民國油畫學會常務理事兼總幹事、臺灣省美展評審委員、臺陽美術協會會員、中華民國世界兒童畫審備會秘書長。

卷

三

春天新綠的歡暢

——徐天輝與長庚合唱團

有陽光就有溫暖，有春天就有新綠，有種子就有萌芽；而生命中有了音樂，就有源源不絕的動力，使多彩多姿的世界，增加了萬千氣象。

徐天輝，一位來自南臺灣，使音樂融入生命的音樂指揮家，好似一首令人難以釋懷的曲子，從他躍過的每一個音符，都閃動著一個個讓人感佩的故事。在他堅毅的臉龐裏，泛漾著動人的神采。

瘦小的巨人

十多年前臺大合唱團以「瘦小的巨人」來形容這位在學生們心目中敬愛的指揮老師。

「矮矮的個子，稚氣的笑容，走起路來一步三跳的，說起話來比手劃腳的，乍看之下，真像個小弟弟，但是，當他揮動指揮棒時，由那瘦小輕軀中發出來的無形力量既驚人又感人，你甚至會覺得他是個巨人，一個充滿生命力的巨人。」

時光的流轉，並未消褪臺大學生對徐老師的看法，今天的他，依然熱情澎湃，親切誠懇，所不同的是，他已朝向音樂的理想國度裏又邁進了一大步了。徐天輝，以他一生的熱力和才情為音樂教育開墾、播種、耕耘再耕耘，面對一位如此執著理想的犧牲奉獻者，我們讚美上帝在徐天輝的生命裏播放如是光采，我們歌頌如是理想實踐的音樂工作者。

三十餘載的耕耘，今年七月終於開出了滿園的花朵，璀璨芬芳。徐天輝帶領了一支女教師合唱團隊伍「長庚合唱團」遠至英國北威爾斯參加「Llangollen International Musical Eisteddfod」，此場國際性的音樂大賽中，這支美麗的隊伍以曼妙的歌聲擊敗了所有參賽的國家，奪得第一，中國臺灣震驚了與會四、五千位嘉賓，異邦的朋友翹起了大拇指，發自心底真誠的讚歎。

「我只感覺我們唱得很好，不論音色、技巧、配合上都堪稱是一流水準，只是第一名眞不敢奢望，要贏過匈牙利、蘇聯、英國……，談何容易。這不僅是團員的榮譽，更是國家的光榮！」

徐天輝的眼神閃亮而濕潤，這分榮譽，他將其獻給了國家。身爲團員的徐夫人徐惠珠老師，目前任教於臺北市中正國中，以肯定關愛的眼光望著徐天輝說：

「他的路是艱困而長遠的，一步步都是充滿荊棘，可是我們不怕，但是我們懇切地需要社會大眾給予徐老師和長庚合唱團鼓勵及支持。」

由相知、相惜而結爲連理的徐氏伉儷，年齡相距二十餘歲。徐惠珠老師道出了心靈的話語。

「我熱愛音樂，又敬重徐老師爲音樂犧牲無我的精神，若不是爲了現實生活所需，我應該辭去教職，專心助他經營音樂教育的工作。這些事繁重而龐雜，單是他一個人，實在讓人不忍心。」

音樂家，用心靈譜出最悅耳豐富的韻律，而推動音樂的教育家，更盼望將大自然的美感，透過音樂，轉化爲每一個人呼吸的空氣和成長的養分。徐天輝的才情，值得我們肯定，而他關愛家國的熱情，著實撼動人的心弦！

傳自山野的天籟

李總統登輝先生曾於省主席任內，致函褒獎徐天輝，鼓勵其熱心山地音樂教育，志行堪嘉。

「臺灣山地人是一塊未經琢磨的璞玉，我要讓他們唱出山地音樂的天賦，活出生命的尊嚴，揚威國際。」

「臺灣維也納」是他對山地音樂的抱負。

民國四十四年甫自屏東師範學校畢業，即分發至屏東深山的口社國小服務，全校僅有四個班級，校舍皆以茅草搭成，當時還沒有吊橋，要到學校不是搭竹筏就是游泳了。在這個世外桃源的環境裏，徐天輝發現了山地孩子近似天籟的歌聲，每天傳遍了山谷，不絕於耳。

「強健有力的橫隔膜，優美嘹亮的歌聲，渾然天成，我必須要用心的雕琢她，使她發光，成為永恆。」

徐天輝自此投入了心血，耕耘山地音樂，而自己也每天對著山谷練唱，終至於民國五十六年獲得全國獨唱冠軍，自己也再考入師大音樂系更上層樓精研音樂。

有理想、有抱負的青年終獲得賞識，當徐天輝榮獲教育部的文藝指揮獎時，已故音樂家李抱忱先生推薦其至美再進修，而在美國經濟拮据時，亦蒙企業家王永慶先生資助，使其順利完成碩

士學業。遠涉千山萬水的徐天輝，將其所學，回饋家園，如今他除大力推動高大宜（Kodaly）音樂教學法之外，更致力於山地音樂的提升，希望將他們特有的風格揚播於世人面前。

屏東、花蓮、臺東、臺中、新竹、……的山地，都可以看到一個矮小的身影，舞動著指揮棒，以合唱為主體，唱出了純淨的歌聲。

排灣族的戴錦花曾經在屏東縣草埔國小大力的支持徐天輝的音樂教育。她感覺山地孩子如一塊未琢磨的璞玉，一匹未訓練的千里馬，需要一位懂得調教的師傅。

「以前我們代表屏東縣參加全省比賽，只拿到甲等，好灰心喔！經過徐教授的指導，即越為優等。」

籌組音樂輔導團，有計畫的培訓山地音樂教育師資，是多年來徐天輝努力的方向。徐夫人珍重丈夫的真誠理念，但也疼惜他的辛勞。

「每次到山地去，總是在清晨兩點鐘就出門，搭夜車至屏東，再轉公路局至恆春，然後搭山地朋友的摩托車，顛顛簸簸的到了山地。要這樣辛苦，一方面為了省時間，更重要的是為了省一夜的旅館費用。」

物質貧乏的徐天輝，迄今仍無一棟自有的房子，有人笑他是傻子，不懂得為自己的生活經營，可是了解他的人一定和其夫人有相同的感受。

「如果讓他每天開班授課，賺取頗高的鐘點費，他會過得很痛苦！」

徐天輝雖然如願地從事於推動山地音樂教育的工作，可是如此長遠的計畫，不單是政府一

次、兩次的補助或是企業部分的支持即可，徐天輝希望政府能重視山地文化的保存和推廣，也

更籲請企業界給予音樂文化更多的關注和支持。

音樂是活的語言，表達出當代人對聲、光、色的感覺，徐天輝希望我們的音樂不要只是貴族

的擁護者，遠離真實生活的音樂，還有什麼文化可言？

汗水滴落成的榮耀

「苦水、汗水、淚水＋歌聲、笑聲、樂聲＋天時、地利、人和＝世界合唱第一名」。

長庚合唱團的團員徐惠珠老師，在 Llangollen 音樂大賽奪魁的金牌彩帶裏，簽下所有參賽

團員的心聲，優異的成果，不僅完成了成功的國民外交，更證明了徐天輝所致力推行「高大宜音

樂教學法的研究」其適用性之可貴。一九四一年，匈牙利的音樂家高大宜（Kodaly）曾強調：

——音樂是屬於每一個人的，適當的音樂教育，是欣賞音樂、享受音樂的方法。

——音樂文化必須儘早在托兒所、幼稚園階段中施教，一般等到中等學校再教，已經太晚了。

——實施音樂文化唯一的真正基礎和最佳途徑絕對不是強迫學習一種樂器，而是歌唱。

一心一意推動山地音樂敎育的徐天輝，爲了克服山地物質貧乏，硬體設備欠佳的惡劣環境，高大宜音樂敎學法正可以針對此弊，而發揮高度的敎化功能。因爲「嘴巴」的樂器是與生俱來的，唱歌是激發內心喜悅，感情生活的潤滑劑。由高大宜在唱歌遊戲理念中衍生而出的「離琴敎唱法」，使歌唱者能隨時、隨地、盡興的歡樂，確實是最能掌握音樂陶冶心靈的效益。

古希臘和中國，都是以音樂敎育爲道德敎育的手段。「用樂化民」的觀念，主張以和諧的樂音，涵養人民德性。希臘哲人柏拉圖（Plato）、亞里斯多德（Aristotle）和至聖先師孔子皆有相同的論點，認爲音樂可以移情轉性，洗滌卑野的心情。荀子〈樂論〉：

樂行而志清，禮修而行成，耳目聰明，血氣和平，移風易俗，天下皆寧，美善相樂。

文化的長鍊中，徐天輝緊緊地掌握住屬於他的一環，全力以赴，希冀來自心靈的歌聲，亦能進入每一個人的心靈深處。

聖哲之言：「大樂必易，大禮必簡。」

樸實親切的音樂是每個人生活中的呼吸，這也是徐天輝倡導高大宜音樂敎學法所主張離琴歌

唱的主因。如今徐氏正積極策劃於林口創辦山地音樂學校，成立「中華民國合唱指揮者協會」，勞心勞力，為社會文化教育如此積極推動者，又有幾人呢？可是以徐氏孤軍奮鬥的艱辛，若非有一股強而有力的支撐，實在難於實現此美好的理念。

我國文化傳統精神是和諧與愛。禮是讚美秩序，樂是歌頌和諧，社會必須通過和諧的德性，方能達教化之美，徐天輝的理想，需要大眾和諧的支持和關注！

宗教情操，志比天高

「李總統曾經說退休以後當一名傳道人，如果有榮幸的話，我願擔任聖歌隊指揮，把生命的榮耀獻給主。」

生長在宗教家庭的徐天輝，自幼浸淫於教堂的聖樂氛圍中，今天的他，亦以宗教家的犧牲奉獻，戮力於音樂教育的普及與平民化。

「許多人說我是傻子，就是憑著這股傻勁，才能支持我走如此長遠的路。可是我殷切的呼籲政府相關單位及民間企業界能熱心贊助，給予我們精神和物質的鼓勵。」

於一九九一年八月十四日開幕的「紐約中華新聞中心」，為我國首座海外文化宣揚據點。紐約市長並將該日宣布為中國文化日，在這塊被紐約人視為是鑽石地帶的建築裏，中華民國大手筆

的氣魄，不僅令日本駐美文化中心大失光采，而且在駐美的一百五十多個國家中，其規模與宏觀，亦是領先羣倫的政府文化投資。美國前總統雷根，並以影帶致賀：「紐文中心的設立，可以說是臺灣更趣向民主化的表徵，貴國人民熱切地追求民主化，其推動過程卻未引發任何社會動亂，殊屬難得。」無疑的，紐文中心是一道溝通中外文化的橋梁，分爲「文化中心」及「新聞中心」兩部分。文化中心含「臺北藝廊」及「臺北劇場」，「臺北劇場」至年底演出的節目包括實驗國樂團、復興綜藝團、亦宛然偶戲、葉綠娜、魏樂富雙鋼琴、……等，票房反應良好，而「長庚合唱團」此次於國際音樂大賽中優異的表現，倘若於劇場演出，應該可以完美的傳唱中華兒女心靈之美的樂聲。有朝一日，徐天輝琢磨山地音樂的璞玉，晶瑩奪目之時，必也爲紐文中心添注生命昂揚的眞趣。

「情深而文明，氣盛而化神，和順積中而英華發外，唯樂不可以爲僞。」

平實自然的徐天輝，誠如《樂記》之言，毫無虛僞。眞摯的心，穩健的步伐，明知這條路漫長而困塞，但是徐氏伉儷仍互助、互愛的勇往前行。

朋友們，請不要忘了，給他們愛的鼓勵吧！

徐天輝小檔案

昭和十年（一九三五）　出生於屏東市。

民國五十九年　國立師範大學音樂系畢業。

民國六十四年　美國加州州立大學音樂碩士

會任：

　美國加州州立大學合唱指揮。

　臺北市教育局音樂輔導委員。

　國立編譯館音樂科編審委員。

現任：

　臺北市立師範學院音樂系教授。

　國立師範大學藝術學院音樂系教授。

　中華民國合唱指揮者協會理事長。

音樂指揮經歷：

民國五十四～五十七年　指揮臺大合唱團三次合唱比賽第一名。

民國五十六年　參加全國獨唱比賽第一名。

榮獲中國文藝協會音樂指揮獎。

民國七十一～七十四年　指揮屏東山地兒童合唱團連續四年合唱比賽第一名。

民國七十二～七十三年　指揮臺北市教師合唱團連續二年合唱比賽第一名。

民國七十三～七十五年　指揮高雄市教師合唱團連續三年合唱比賽第一名。

民國七十四年　指揮臺北市教師合唱團代表中華民國赴日本參加世界合唱大會。

民國七十五年　指揮北師專女聲合唱團代表中華民國赴西班牙參加世界合唱大會。

民國七十六年　指揮臺北市師範學院合唱團赴荷蘭參加第十一屆世界合唱大賽榮獲第七名。

民國七十七年　指揮臺北市女教師合唱團赴日本參加世界合唱大賽獲銅牌獎。

民國七十九年　指揮臺北市女教師合唱團赴日本參加世界合唱大賽獲金牌獎。

民國八十年　指揮長庚合唱團赴英國參加 Llangollen 國際音樂大賽榮獲第一名。

教學研習經歷：

辦理「臺北市七十四學年度國小高大宜 Kodaly 音樂教學研習會」講座。

擔任「臺北市七十五學年度國民中學音樂科教學演示會」講座，演講「高大宜教學法」。

擔任「七十二學年度臺北市國民小學音樂科教師研習班」合唱教學講座。

辦理推動臺北市七十三學年度國民中學音樂科教師輔導工作，獲市政府教育局嘉獎一次。

擔任七十四、七十五學年度國民中學音樂科輔導委員，獲市政府教育局各嘉獎一次。

擔任「高雄市各國中音樂科教師教學觀摩研習會」講座，演講「在國中應如何實施高大宜音樂教學法」。

擔任「高雄市國民教育輔導團幼稚教育組七十四學年度寒假幼稚園教師研習會」講座。

民國七十六年「王永慶先生邀請您來寫歌詞歌曲」總策劃人。

臺北市福星國小主持高大宜音樂研習會。

高雄市鹽埕國小主持高大宜音樂研習會。

高雄市幼稚園音樂研習會。

特殊貢獻：

民國七十三年六月蒙省主席信函，嘉勉熱心服務山地音樂教育。

民國七十四年救國團總團部「山地中小學教師音樂營」。介紹高大宜 Kodaly 音樂教學法，擔任營副主任。

民國七十五年為新竹縣社教有功人員，接獲表揚。

民國七十五年受聘為行政院文化建設委員會文藝季「山歌村舞慶豐年」節目製作人。

民國八十年七月率領「長庚合唱團」赴英參加合唱比賽，榮獲 Llangollen 國際音樂合唱大賽冠軍。

敲出心靈的聲音

——成長中的朱宗慶打擊樂團

「從前我感覺愛臺灣很難，現在我感到不愛臺灣更難。」

「雲門舞集」的復出，國人何等的雀躍興奮，而林懷民深刻的話語，更是敲動了久寂沉睡的心靈。

雲門舞動在前，朱宗慶打擊樂團緊隨於後，兩者雖是不同創作的表現，卻同樣擁有一顆奉獻藝術的真心，以及高度人文關懷的熱誠。

「雲門一直是我們學習的對象，我們曾愉快地合作過，今後仍繼續互相支持、鼓勵。」

朱宗慶，敦厚憨實的神情，誠懇地流露出爲藝術嚮往的眞情。樂團成立七年以來，曾三度隨

「雲門舞集」赴美、歐、亞地區公演，累積了近五百場演出的經驗，若非堅忍的毅力和強勢的統整能力，「朱宗慶打擊樂團」光僅憑優異的音樂能力是無法蔚爲今日的氣候。

音樂家許常惠教授以歡喜的心情，祝福這位年輕的音樂工作者，能走更遠、更長的路。

第一位打擊樂演奏家

「朱宗慶自維也納學成回國，成爲國內第一位擁有打擊樂演奏家專業文憑的打擊樂演奏者。他所帶回來的打擊樂新觀念及新技巧，不僅爲國內樂界投下了巨大的震撼，同時也掀起了音樂科系學生學習打擊樂的熱潮。」

在國人心中始終盤桓著一個念頭，那就是音樂應該是貴族化的，尤其是西洋樂器取代了傳統國樂器，蔚成風潮之後，音樂似乎是富貴人家的專利，其中管弦樂尤甚，至於打擊樂始終被認定爲陪襯的地位。成立於民國七十五年的「朱宗慶打擊樂團」爲國內第一支以打擊音樂爲發展導向的樂團，它的成立，不僅影響到國立藝術學院首創於音樂系正式設立了打擊樂組，更使得各大專院校、中小學校也陸續跟進。朱宗慶的耕耘血汗，不僅開拓其個人的藝術生命更爲寬廣，亦爲國內的音樂文化推擁至另一個峯頂。

從前鄉野廟會的敲鑼打鼓，開始敲進年輕人的心坎裏了，傳統國樂的木魚、鑼、鈸、鼓，也

逐漸為現代文明人所欣賞，朱宗慶受歡迎、肯定的程度是深入地烙印在各個階層的人們心中，凡辛苦播種的，必歡欣收割。今天樂團的成果，只不過是朱宗慶在長遠計畫中的第一個五年之展現，現在他帶領著十六位團員和二十位基金會的行政幹部，正積極地展開第二個五年計畫的經營。走得辛苦，卻值得走下去。

打擊樂器的內涵

我們只要將一枚鵝卵石丟到如鏡的水面，就會激起許多不斷擴散的波紋。聲音的擴散就是如此道理，它是源於大自然的，而音樂則是由人的本能發展而成，包含有節奏、音調、韻律和音色四大要素。所謂的「打擊樂器」一語包括了所有用手或器具打擊而發聲的樂器，可以分為：單音樂器和膜音樂器，每一類都可分為有調和無調兩種樂器。

熟悉各種打擊樂器的朱宗慶，以己身獨到的心得，為國內打擊音樂注入新生的動源，其團員平均年齡二十出頭，個個嚮往以節奏分明的打擊樂器來表現音樂的天地。

「聲音是無所不在的，雖然很容易就發出聲音，但是必須顧慮到別人，在沒有影響旁人的情況下，便可尋找聲音。幼童可將『聲音故事化』，例如以貓捉老鼠為題材，透過此內容來創造聲

音，令人趣味盎然。因此打擊樂可以說是無中生有的，學習者可在打擊過程之中，抒發自我情緒，引發更高一層的人文關懷。」

聲音雖是抽象的，但卻是生活中最眞實的一部分。朱宗慶掌握此一觀念，將國內打擊音樂由谷底翻升，並賦予它性靈的淨化提升，使音樂發揮了己立立人、己達達人之功效。

欣賞過交響樂團演奏的人必知，敲擊樂器並不是要角，僅用於加強音效。但若以節奏爲主的音樂領域中，便經常要使用各式各樣的打擊樂器，頗能發揮其特色。在西方音樂中，以拉丁美洲音樂和爵士樂爲最顯著。巴西每年的嘉年華會中，曼波、森巴和其他舞曲混合了各種類型的曲式和打擊樂器變化多端的音色配合之下，樂音出現了節奏強烈、活潑的效果。朱宗慶打擊樂團身爲中國人，接受西洋音樂的教育，到底應該表現些什麼呢？一位眞正有思想的音樂家，一個有創發力的樂團，不僅是熟練精湛的技巧而已，如何把自己人生理念融入藝術內涵當中，是朱宗慶鼓勵團員們所欲追求的長遠目標。

「我們創作的內容是亦中亦西的，剛成立樂團時，我有一個很沉重的負擔，要如何才能表現中國的音樂？慢慢地我體會出音樂的心靈是可以相融並蓄的，因而在樂器選用，也不再如初時那般拘泥，我們發現以純西洋的打擊樂器可以自然地表達出濃烈的中國風出來，而且很受社會人士的認同，尤其在國外演奏，更深獲好評，自然的表現，是我們樂團目前所走的路向。」

不同形態、音域的民俗樂器種類遍布於世界各大洲，人民的生活、地方的資源皆可決定當地

使用的樂器種類。打擊樂器中，原始社會以單音樂器石頭嘎嘎器使用最多，至於有調的單音樂器

則以木琴最普遍，而亞洲民族所習用的樂器常見者有銅鑼、鼓等。藉生活中的素材，敲擊聲音來

抒發心聲，是人類的本能。朱宗慶打擊樂團所不同的是，把中西可以發出聲音的打擊樂器組合起

來，使其表現出整體而扣人心弦的樂音，不論聽者或演奏者，都達到了身心相契合的境界。

「麥造（不要走）」的眞情

音樂在西方的教育中占有重要的地位。兩河流域的人民相信，音樂可以反映出宇宙的和諧，

而對希臘人而言，音樂代表知性文化，和體育同為希臘諸神中兩個主要的特性。法國哲學家盧梭

畢生熱愛音樂，在《愛彌兒》一書中，他闡述了許多理想的教育方式，他認為孩子在讀譜之前，

應該先激發他們的興趣，就像我們學說話一樣，先用耳朵聆聽再讀寫，盧梭認為

鼓勵孩童創作簡單的樂曲，是音樂教育中極富有啓發性的意義。

「多年來，我和樂團努力在做好表演的工作，現在整體已漸入制度化運作之後，我計畫積極

地推廣打擊音樂的教學工作。目前我們在全省培育有二十三個點，各個據點的師資培訓，每人

大約須二百個小時。公演只是達到娛樂身心的效益，教學卻能做好紮根的工作。」盧梭的教育理

念，不僅使祖國受惠，千年之後的子民，仍廣被其餘蔭。

熱門音樂、流行歌曲，在演奏會上，經常可看到萬頭鑽動的熱潮，墨守成規的音樂學院，往往又對流行音樂的氾濫持有相當距離的漠視。朱宗慶以打擊音樂拉近了彼此之間的隔閡。樂團成立的創團首演中，邀請了當年的啓蒙老師——北野徹，與朱宗慶培養的子弟兵共同演出。同時也請潘皇龍、溫隆信、李泰祥分別完成「莊嚴的嬉戲」、「給世人」、「生民篇Ⅱ」等新曲。三代和音樂界串聯之後的美讚。朱宗慶又帶領著打擊樂團由北到南，震撼了臺灣全島，尤其朱宗慶打破了舞臺演奏的藩籬，拉近了貴族、平民的距離，他不拘限於規制內的正統樂器，敞開心靈，自由地馳騁於星空下、曠野間、廟會廣場前、……

「演奏時最讓人感動的不僅是國家音樂廳熱切的『安可！』每次我們到鄉間演出時，熱誠的觀象拉著團員直嚷著『麥造（不要走）啦！你賣嬴里造（不能走）啊！』霎時之間，我們的辛苦全拋置九霄雲外，天地之間那還有什麼比這分真情還令人動容的呢？」

朱宗慶以愛和熱融入他音樂的才情中，打擊樂團的成立，基金會不遺餘力地推動音樂教育，正逐漸實踐朱宗慶朝向開放、多元化的音樂教育邁進。他以開濶的觀念，不要使音樂的基礎（節奏、旋律、和聲和形式）局限於某種特定的派別裏，進而使學習者與欣賞者皆能有豐富的應用和吸收。

福茂唱片公司的副總經理賴郁芬，曾引述該公司總經理張耕宇之語：「我不是要出版打擊唱片，我是要出版朱宗慶的打擊樂唱片。」商場如戰場，唱片樂者若非看好其個人的潛力，豈敢如

此大膽冒險？樂團迄今共錄製六張唱片及錄音帶，「生脈相連」、「山之悸」、「兒童音樂帶Ⅰ、Ⅱ」、「朱宗慶陪你過新年」、「薪傳、螢火」等。這些音樂帶創下古典音樂唱片銷售佳績，其中「生脈相連」並榮獲七十八年金鼎獎。

國際化的打擊音樂，是朱宗慶打擊樂團多年努力所欲達到的水準，陸光國劇隊鼓佬侯佑宗老師讚許朱宗慶虛懷就教、刻苦力學的精神。

臺灣鼓王的自信與期許

「以擊樂家身分來和我研究的，要數朱先生為第一人……他在繁忙、緊湊的演出、教學之餘，還謙虛、誠懇的學中國傳統的鑼鼓，加入現代的音樂演奏中，這真是難得。」

這位「臺灣鼓王」的期許和肯定，說明了臺灣擊樂界發展的可貴現象與新生的無窮潛力。

西洋音樂傳到中國，是利馬竇（Matthaeus Ricei）首先介紹至國內的。至清康熙皇帝時，西洋音樂的優雅、和諧、平正，始真正為帝王所愛。「聲律節奏，覆之經史所載律呂言調，實相表裏。」可見其珍視之情。此後，西洋藉著傳教將音樂不斷推介至中國來，但是除了宮庭之外，僅有教堂的樂音方可聽聞西洋音樂。

民國五年，蔡元培出任北京大學校長。民國六年，北大成立了音樂研究會，元培先生以美育

來替代宗教，提倡自由研究來追求眞理。中國新時代的音樂，以三百年的時間，逐漸沉浸，抗戰

勝利後，眞正現代的中國音樂，方才開放門戶，接受西洋音樂。

音樂藝術中，沒有演奏，就沒有音樂。美妙的節奏旋律必須藉由演奏中，和大眾情感交流。

但是作曲的民族性問題，卻是值得深思之議題。一位從事音樂的藝術家，到底要如何才能繼承傳

統的中國音樂，以新時代的聲音表現出來？

第一位介紹西洋音樂史和音樂學給國人的王光祈，於民國九年到德國，於柏林大學受學侯倫

波斯德 (E. E. Von Hornbostel) 比較音樂學，民國二十四年得到博士學位。王光祈強調，我

們應該學習近代西洋優越的方法，但是不要成爲「黃面黑髮的西洋音樂家」。

長久以來，中國音樂工作者努力的目標，是在恢復往昔燦爛的音樂文化？還是迎頭趕上現代

世界音樂的水準？今天的中國音樂潮流又應該定位於何處？

從無中生有的朱宗慶更是深刻地思索著，音樂這條路何其漫長啊！十五年分三個階段的長程

計畫中，如今第一階段的果實雖已累累豐收，但是第二個、第三個呢？

王光祈，一位音樂史的奉獻燃燒者，延續迄今，廻盪的精神是「挫折讓我珍惜機會，工作使

我學習感恩。」朱宗慶打擊樂團不但抱持在挫折中蛻化成長的信念，更積極地朝國際水準邁進。

基金會的成立，更明確地結合政府、藝術界、企業界三方面的力量，除了使樂團更具專業化

與制度之外，並可協助其他藝術團體及個人，使音樂演奏、創作、研究的水準，更臻上乘。

「我希望五十年後，朱宗慶打擊樂團仍活躍於樂壇上！」

在敲敲打打中長大

這分自信與期許，是朱宗慶個人魅力的焦點，他提供了現代音樂節奏情感最豐富的新觀念。

「讓我們這樣敲敲打打地長大」，朱宗慶打擊樂團，在滿心的歡喜歌聲中，昂首濶步，邁向第二個五年。

血汗鑄成揮舞的敲擊，智慧耘成動人的樂曲，對於朱宗慶打擊樂團，除了祝福，我們更有誠摯的期許，盼望為現代中國音樂文化的田園中，犁出一畝豐收滿園的良田。

朱宗慶小檔案

民國四十三年　出生臺中縣大雅鄉。

民國六十五年　畢業於國立藝術專科學校。

民國六十九年　進入維也納音樂學院主修打擊樂。

民國七十一年　獲演奏家文憑，為我國第一位取得「打擊樂演奏家文憑」者。同年返國，進入省交任打擊樂首席。

民國七十二年　獲救國團「青年獎章」。

民國七十五年　創組「朱宗慶打擊樂團」，五年來國內外近三百場的演出。

民國七十六年　錄製第一張唱片「生脈相連」。

民國七十七年　獲頒第二十六屆十大傑出青年「金手獎」，唱片「生脈相連」獲金鼎獎演奏獎。

民國七十八年　成立「財團法人擊樂文教基金會」任執行長，應國家劇院暨音樂廳營運管理籌備處借聘為顧問兼規劃組組長。

民國七十九年　應國際打擊樂藝術協會邀請赴美國費城參加國際打擊樂年會，發表專題演講與年會公演，並由該協會推薦安排紐約林肯中心及五所打擊樂著名的學府演出。

民國八十年　現任教於國立藝術學院音樂系。

千山萬水同感動

——擁抱戲劇生命的郭小莊

甫步入八德路「雅音戲劇藝術研究中心」，穿過幽靜的庭園，進入客廳兼辦公室時，迎前而望可見左前方有張大幅的郭小莊於「孔雀膽」之劇照，栩栩動人，曼妙的身段，靈活的眼波，鮮活的表現出傳統藝術之高雅精緻。而往右一看，則見故文學家臺靜農先生親書，小莊撰寫之〈國劇頌〉，熱愛藝術的生命，於焉迸然。

國劇國劇，瀝血嘔心，

千錘百鍊始形成，

千山萬水同感動；

至情至性，唱出民族的心聲，

敬孝敬忠，提振民族的精神；

你是中國藝術的靈魂，

你是世界藝術的高峯；

國劇國劇，歷久彌新。

生、旦、淨、末、丑，人人需傳神，

唱腔加身段，樣樣需苦功；

代代相傳，宣暢民族的感情，

生生不息，弘揚時代的使命；

我們為你讚頌，

我們為你立心

願作新血輪，復興中國魂。

郭小莊以三十餘年的生命歲月，經營出國劇的一片天地，其間的筆路藍縷，慘淡艱辛，又豈是一輕盈女子所能承擔，然而她扛下肩來，一路走着，無怨無悔，是中國戲劇磅礡的生命力滋潤着她，還是她稟賦優異，獨立自主的精神支柱着她？

「至天至涯，至生至死，國劇是我永遠不變的執着。」

永生的愛，永遠的執着，小莊的藝術觀裏自有她生命的堅持，生活中的挑戰蛻變成小莊個人

的價值觀。也就是今天我們心目中佩服的國劇藝術工作者。

每一個日子裏，對她而言都是如此。「阻力就是助力，壓力就是來自本身的好，因而就更需要努力！」

當我們為臺上的小莊喝采時，卸妝後的小莊，面對生命嚴謹的態度，更值得肯定。

尊重傳統，開創新知

戲劇，本為綜合藝術。亦即融合了空間藝術的繪畫、雕刻、建築，以及時間藝術的詩歌、音樂、舞蹈等。而中國戲劇的特性，離開音樂便無法成立，其形成，不僅唱詞之行腔使調有賴於音樂的襯托，即劇中腳色的一切表情動作，亦無不鳴金伐鼓，應節以赴。

郭小莊七歲半卽進入空軍大鵬戲劇學校，成為小大鵬五科學生，在啟蒙教師劉鳴寶的教導下，開始學習國劇的基本功夫。

「長久以來，我謹守國劇應有的規範，在舊有的藝術殿堂中開創新意，企圖在表演的傳達裏，揉合影劇演技的精神，希望賦予國劇新的生命力、時代感，和我們的眞實生活相結合，成為滋育生命的養分。」

民國五十六年，郭小莊因「扈家莊」之演出而獲得俞大綱教授賞識，得以執禮親炙，研習劇

藝，十年未嘗間斷。

「俞老師待我恩重如山，使我受惠良多，六十一年的時候，『王魁負桂英』這齣戲由老師改編，經多次琢磨研排之後，公演時獲得廣大回響。民國七十六年，為追念恩師逝世十週年紀念，特別公演這齣戲來表達心中無限的感念。」

空氣凝凍在過往的時空歲月裏，人生際遇得天下英才而教乃一大樂事，幸得名師知遇，何嘗不是人生之幸？

「為了重寫這齣具有歷史性國劇『王魁負桂英』，俞老師特別參考詞藻典雅的川劇和『焚書記傳奇』，取其部分資料，細述王魁落魄潦倒，桂英則如李亞仙救助鄭元和一般情境。而序幕則承老師生前賜我以劇本，長約千言的『大鼓書』，我將其改以說唱方式敍述前情，是一種創新而不落俗套的編劇方法。老師源於傳統國劇而能注入新意的改良，使我承襲了由古典中走出現代感的觀念，對我個人的藝術創作理念，影響深遠。」

於傳統中求新求變

「雨打梨花帶淚痕，杜鵑聲裏掩重門，自古紅顏多薄命，多情偏遇薄情人，紫玉釵一股送斷了霍小玉的命，還有那千廻萬轉為郎憔悴的崔鶯鶯。且不說古往今來多少傷心事，表一表海神廟

王魁負桂英。話說濟寧城有位書香公子，她姓王名魁表字俊明，自幼父母雙亡也沒有兄弟……送郎行來到了海神廟門口，桂英含淚說：郎啊！青樓三載困住了你，此一番倘若是青雲得路切莫負初心。王魁說：爲人豈可忘根本？感你恩情刻骨銘心，娘子若是不相信，進廟去我願在神前把誓盟……一個說誓不再娶，一個說誓不再嫁，有違盟誓啊，就墜刀山，沈苦海，永不得超生……說不盡千古多少離愁與別恨，我這裏暫停鼓板，諸列位仔細欣賞這新編的舊戲文。」

這段需要兩夕的舞臺劇，小莊以說唱的「平韵大鼓」，近似數來寶的表現方式，證明了傳統中求新求變的可貴性。

從這齣戲首演迄今，七次以來，每一度的歷練，皆成就了小莊自我價值實現的認同感。

「我學習了如何組織演技，如何刻劃人物，在每一次的演出之後，我一定會自我檢討。」

肯定郭小莊爲藝術工作中之佼佼者的畫家吳炫三曾說：

「郭小莊在工作很『男人』化，對事業的執着重於一切，會瘋狂的投入，達到廢寢忘食的地步。我認爲有才氣的人不少，但能付出努力與實事求是的態度才是成功與否的關鍵，郭小莊全心全力投入推廣國劇藝術的精神與決心，令人激賞。」

「尊重傳統，開創新知」社會各界多年來認同「雅音小集」對國劇藝術有相當的貢獻，而身爲靈魂人物的小莊，承仰師恩，勤苦自勵，又豈是常人所能企及。

在藝術生活中自然成長

「小莊這孩子，實在乖巧、孝順，雅音小集使她與國劇有更難分難捨的情感。當年大鵬劇校招生時，因小莊尚不足歲，便抱著讓她試一試的心情，參加甄選，沒料到考取了，我這才拿戶口名簿為她辦理手續。」

小莊父親愉快的聲音中流露出為人父親深濃的喜悅。他為這一位在家中七位兄弟姊妹中，排行老三的女兒，今天以自己的智慧才情和堅毅果敢的意志力，深感欣慰。

「如果說成就小莊的原因，應該是她際遇好，能逢遇名師指導，長輩關愛，以及社會給予的肯定和鼓勵。我們一家人對小莊，只有支持。當年，她還小的時候，無論排練、演出或其他細節，我都盡力從旁協助。而今，我由學校退休了，年歲也大些，小莊也有能力處理自己所面對的事。家教雖然嚴謹，但小莊是個聰慧的孩子，她能體會父母關懷的用心。」

在郭小莊四十年的生命歲月中，要感念之人何其多，而恩師俞大綱教授的教導，以及父親永無止盡的付出，是孕育她能思考如何將所學、所得反饋於社會的原動力。

「俞老師讓我從對國劇概念的無知世界，進入了如何認知、熱愛的天地，得以在藝術生活中，自然成長。進而激發了我對國劇的一分責任，時代使命。而父親在我從劇校畢業返家居住之

時，將客廳四面裝鏡，改成排練室，他讓我無怨無悔的選擇了我今生最鍾愛的國劇。」

傳統與現代交融的新天地

歷史將藝術造成時間的隔絕，這種隔絕直接地影響到我們對古代藝術的欣賞與批評。歷史的過去雖有其內在的整體性，但是文化也自有其不假外求的自足系統，我們研究藝術，在此系統內很自然可以依循到脈絡的軌跡，若脫離了其所存在的脈絡，便難有正確的了解。

「雅音小集剛創立時，遭遇不少批評的指責，許多時候小莊都忍下來了，直到有一次在車上，小莊忍不住痛哭失聲，她說：『爸爸，誰無兒女，為什麼他們要如此的責難我？』當時我好痛心，孩子為振興國劇艱苦的心血，不但沒有得到肯定，還屢遭批評，幸虧小莊這孩子吃得了苦，事實上，送小莊至大鵬劇校的主因，是我當年在北平時，經常欣賞四大名角唱戲，既然本身如此喜愛，也就希望孩子試試，沒想到小莊資質佳，際遇好，如今她與國劇是合而為一了。而時間和觀眾們也證明了雅音是從傳統出發的，不能改的地方，小莊完全是尊重傳統的。」

父親的心聲，道出了小莊在時代的變革中，努力尋找國劇定位的艱辛，當許多傳統的觀念在急速現代化的過程中逐漸被人們淡忘之時，甚或被西方思潮掩蔽時，從事文化藝術的工作者，若不汲汲於謀求開創一條新路，必造成所謂歷史的時間隔絕。小莊努力的耕耘，今天雅音小集逐漸

走出一方傳統與現代交融的新天地，小莊，功可不沒！

雅音小集成立以來，成員大都義務幫忙，尤其看到小莊愈挫愈奮的精神，更為熱愛國劇的票友們，格外感動。昔時大鵬劇校第五期的同窗老友朱錦榮就曾表示：

小莊肯吃苦、不服輸、求好心切的個性，從小就看得出來。她對待朋友隨和、爽朗，交往至今，我們從未吵架。不過一進入工作室，她可是六親不認，擇善固執。

生活中的郭小莊是眾人心目裏溫厚親切的好姑娘，而工作中的郭小莊，則是所有參與工作者公認做事嚴謹、負責認真、遇到挫折絕不氣餒的巾幗女子。

與國劇相伴一生

「我已經嫁給了國劇，專心做一位文化人，成為文化的推動者，路雖艱苦，但我不以為苦。

尤其雅音小集成立以來，每次公演，場場爆滿，我們的年輕人由排斥國劇轉而接受，當初責難的朋友，如今亦都給予正面的肯定。許多藝術團體也深受雅音的影響，往這條路走來，我只想把雅音經營得更理想，在國際文化交流的舞臺上，做好一位文化推動者的角色。」

從民間到國際舞臺，十二年來雅音小集吸引無數現代人去認識國劇優美的身段與典雅藝術的內涵。不僅希望在學校社團帶起學國劇的風氣，如今更開設十二人組的婦女速成班，讓國劇舞臺不限於時地，學校有舞臺，社會處處亦有舞臺，使國劇能深入生活之中。

臺北崇她社會員今年三月開始向雅音學習國劇之後，已有十二位會員成功地在臺北崇她社大會中，展現出十二位歷史名女人的情態。十一月間三國二十六區的崇她社大亞洲之夜中，更有八名會員把楊貴妃、白蛇、貂嬋、劉蘭芝、崔鶯鶯、梁紅玉、慈禧太后以及英雄少年呂布，以國劇身段帶上表演舞臺，讓各國嘉賓欣賞國劇的丰采。小莊辛苦耕耘的園地，花兒、果實逐將一一展放。以一個纖細女子，自許如此重責，夫復何言。

「只要平劇一天不嫌棄我，

我就一天視它如比人生更真實的人生，

比事業更久遠的事業。

我發現只有在紅氍毹上，

才能真正展現藝人的才華。

藝人的生命才是長遠的。

如果說，

今天的我算是成功，

「絕不是僥倖，

一切都有過程⋯⋯」

這一段發自小莊內心的自白，無視於昔時坐科打罵的痛楚，和籌組雅音小集所面對各界的批

評浪潮，以及三十多年來伴隨國劇所降臨的挑戰和艱辛，小莊一步一步走來，在汗水化作流不盡

的淚水時刻，她依然挺直腰桿，爲傳統國劇企求與時代潮流同步的美感與造形。

凝聚菊壇菁英

「雅音小集深受張伯伯大千先生的鼓勵，這個名字還是他命名的，成員永遠都是最好的。我

們曾央請到菊壇『鼓王』侯佑宗、徐炎之擔起伴奏和指揮的重任，更邀請到琴師朱少龍重新編

曲，設計各種新穎的唱腔，以實際的行動爲國劇開創新路。」

小莊堅實的語調，融入了雅音的生命中，她把一個人的光和熱，凝合菊壇菁英的智慧，播放

更長遠的光芒。

「雅音成立以來，每年年度必定有大戲演出，不論國內、國外，觀衆們一年比一年熱情，演出

天數逐年增加。如民國六十八年首演『白蛇與許仙』、『林沖夜奔』、『思凡下山』，第二年新

編『感天動地竇娥冤』及『木蘭從軍』，前者還受到要求改戲的命運，波折甚多。第三年演出

『梁山伯與祝英臺』、『楊八妹』。民國七十一年因為赴美繼續深造，暫離雅音，到七十三年時再度盛大公演新編『韓夫人』和傳統『紅娘』，場場爆滿，觀眾約六萬餘人，這是雅音成立以來最豐收的一年，也是全體同仁最辛苦的一年。』

年度大戲的公演，對於一個規模大、陣容強的團體而言，單是管理和聯繫就不是一件輕易的事。而雅音小集呈現予國人的成績單，張張彩異輝煌。這些年來每齣公演的大戲，如「孔雀膽」、「問天」、「瀟湘秋夜雨」等，皆可讓人深刻地感受到小莊以苦學和智慧來經營雅音，而且能在汲引傳統的真精神中，加以轉化，立意創新。

人經由「心」來體認天地的精神，然後透過藝術的表現，將天地之間的「道」以形象或聲音表現出來。因而這顆「心」便是藝術欣賞能達到最高境界與否的關鍵了。只要藝術能與天地交通，便可使世界任何地方的觀眾因「感」而「動」了。傳統的國劇藝術，以「心」為準繩的欣賞歷程，講求欣賞者直接的參與，主動的投入一種藝術的再創作活動之中。郭小莊之所以可貴，在於她能在學習之中，體仰出這顆通天地精神的心來，為確保國劇的藝術性不墜，努力積極地尋找傳統國劇在此一時代的新定位，使己身於藝術思考中逐趨成熟，更進而臻於完美圓熟的階段。因為國劇雖有藝術之地位，但必須透過藝術家「心」的參與才能達成，光靠技巧、感官的捕捉，只是尋常的圖戲罷了。

雅音流風傳永遠

小莊希望自然形成一股流風，使此時代的人，能透過戲劇之美，感受到人性的內在精神。此不僅追求於完美的藝術表現形式，更蘊含了藝術創作的眞精神。「風範氣候，妙極參神」是所有熱愛藝術生命的人，所欲神往的境界，今天的小莊，已把這分情懷與大家分享，流布於社會的每一角落。

在國劇千變萬化之中，不變的是小莊堅實誠篤的心，因爲這顆心，使得雅音小集得以在新生的希望中成長。

在舞臺上，我們看到燈光依劇情高低而轉換，取代了昔時全場光亮的方式。而象徵方式的表演舞臺，也逐漸有了具體寫實的布景道具。

在音樂上，爲豐富國劇的音樂性，小莊融入傳統民間曲調，或重新編排曲目，演奏的內容、樂器皆有相當彈性的變化。

在劇本上，重視序幕，去除不必要場次，劇情賦予時代感、社會性。

在表演上，爲使年輕的一代能走入傳統國劇的世界裏，將西方舞臺的技巧融會入傳統的藝術中。

流風餘韵，一代佳話，小莊美感的投入，爲人性良善的本質，彰顯出可貴的風範，也爲這一代的女性，樹立難能可敬的楷模。

郭小莊小檔案

民國四十八年　入空軍大鵬劇校，為小大鵬五科學生，啓蒙於劉鳴寶老師。

民國四十九年　登臺演出「八五花洞」之眞潘金蓮。

民國五十年　從名師蘇盛軾、李金和習刀馬及蹻工，五年間演出「拾玉鐲」、「小放牛」……等戲。

民國五十五年　大鵬劇校畢業，入空軍大鵬劇團，獲名師白玉微指導演出「扈家莊」、「穆桂英」。從俞大綱敎授研習劇藝，十年未嘗間斷。得荀派名師馬述賢指導，演出「紅娘」。

民國五十六年　演出「棋盤山」，名師蘇盛軾指導，演出「扈家莊」、「馬上緣」。參加「水漫金山寺」國劇聯演。

民國五十八年　演出「金陂關」、「大英節烈」、「春香鬧學」等劇。

民國五十九年　獲中國文協第十一屆文藝獎章劇曲表演獎，獲選派參加中華民國少年國劇團赴日本大阪萬國博覽會演出「金山寺」，於國內演出「蝴蝶夢」、「遊園驚夢」，加入中視，定期演出電視國劇。

民國六十年　演出電影「秋瑾」，獲香港第二屆「武俠皇后」。

民國六十一年　首演俞大綱敎授新編國劇「王魁負桂英」。

民國六十二年　參加中華民國國劇團赴美公演，主持中視「國劇敎學」。

民國六十四年　參加香港第一屆藝術節，演出「樊江關」、「梅龍鎭」。

民國六十五年　參加「雲門舞集」赴日演出「哪吒」、「思凡」，加入臺視演出國劇，為「亞洲音樂會議及亞洲音樂新環境」演出昆曲之夜。

民國六十六年　追悼俞大綱教授，首次於國父紀念館演出「王魁負桂英」、「楊八妹」。九月獲教育部保送中國文化大學戲劇系就讀。

民國六十七年　再度於國父紀念館演出「王魁負桂英」、「紅樓二尤」、「活捉三郎」，至香港演出「打槓子」、「活捉三郎」。

民國六十八年　創立「雅音小集」國劇團，首演「白蛇與許仙」、「林沖夜奔」、「思凡下山」。演出「活捉三郎」、「拾玉鐲」。

民國六十九年　畢業於中國文化大學戲劇系，受聘留校執教。三月「雅音小集」首演新編國劇「感天動地竇娥冤」、「木蘭從軍」。

民國七十年　「雅音小集」首演新編「梁山伯與祝英臺」。演出「楊八妹」、「白蛇與許仙」、「王魁負桂英」。

民國七十一年　獲選第九屆十大傑出女青年，赴紐約茱麗亞音樂學院研習音樂與戲劇課程，為臺視製作演出「王魁負桂英」。

民國七十二年　獲「亞洲最傑出藝人獎」，演出「白蛇與許仙」。

民國七十三年　演出「白蛇與許仙」、「紅娘」、「韓夫人」、「紅樓二尤」、「感天動地竇娥冤」。

民國七十四年　演出「拾玉鐲」、「活捉三郎」、「鎖麟囊」、「紅樓二尤」、「公孫大娘劍器」。十一月成立郭小莊文化事業有限公司。

民國七十五年　雅音小集公演「再生緣」、「得意緣」。

民國七十六年　追念俞大綱教授逝世十週年，公演「王魁負桂英」。

民國七十七年　雅音小集公演「孔雀膽」，赴義大利演出「拾玉鐲」、「古城會」、「竇娥冤」、「鬼路」。至

香港演出「王魁負桂英」、「紅娘」。

民國七十八年　雅音小集公演「紅綾恨」，赴美演出「孔雀膽」。

民國七十九年　演出「問天」，赴港參加「徽班進京兩百週年紀念」與景榮慶演出「霸王別姬」。

民國八十年　演出「瀟湘秋夜雨」。

綿延不盡的生命

——「流浪動物之家」的有情世界

世界如果沒有空間

鳥一定在我的心裏飛

世界如果沒有鳥

天空一定有我在翱翔

因為寬濶　就有真理

沒有寂寞的可能

海濶憑魚躍，天寬任鳥翱的優游自得，是現代文明人所嚮往的境界。東晉的陶淵明以「桃花源」表達出內心神往的理想國，在良田美池的環境中，人們各耘其田，各從其業，黃髮垂髫，怡

然自樂，桃花源並不是一個玄虛的神仙世界，裏面仍然有一般社會所具有的秩序和道德，可見淵明藉桃花源來肯定社會結構的安定與平和，誠爲理想世界的首要課題。雖然有人批評陶潛的人生態度在整體意識上是拒絕和逃離，然而在逃離的心態當中，又有幾人能如陶淵明一般挺身而出爲理想而抵抗外界的入侵呢？

和今日諸多人士，逐流於金錢的浪潮中，泯沒於無知暴力之中，淵明究竟是勇者智者？還是懦弱的愚夫？這實在是我們應該思考的現實問題。

無家可歸的貓狗

人的關懷面值得我們省思，那麼動物呢？整個宇宙的生存空間是環環相連，缺一不可的。有部電影「拯救未來」，卽是因爲人類的濫捕，導致鯨魚於西元二十三世紀絕跡於地球，造成地球的毀滅。假想的未來故事，不盡可信，但是生態保護的重要性，卻是已到了必須正視的地步。短視的地球人，能不能投注於此可能毀滅的關懷？上天有好生之德，而人呢？

汪麗玲，一位美麗端莊的中國女子，曾當選中華民國第二屆中國小姐，她將上帝賜予她的容貌昇華爲愛的關注，「流浪動物之家」在她的催生之下成立了，有誰能聯想一位中國小姐和一隻流浪在街頭的貓、狗互相擁抱的畫面呢？

世俗認爲最不相稱的畫面，卻成了永恆的愛，長遠的駐在許許多多無家可歸的貓、狗心靈裏頭。中國儒家「親親而仁民，仁民而愛物」，以臺灣今日的國民所得，關懷動物，應是行有餘力。

但是，爲何仍然可以看到許多動物被凌虐，生命尊嚴的定位，難道只限於人類而已，今日在臺灣，甚至都可看到雛妓生命權利被剝奪殆盡的情況，陶淵明的理想世界，再度成爲生活在富裕臺灣人的深思課題了。

死亡是牠們的歸宿

正式成立於中華民國七十七年二月二日的「流浪動物之家」隸屬於「中華民國保護動物協會」，成員爲一羣關心動物的中外人士。許多朋友說：

「我知道流浪街頭的貓狗，死亡是牠們的歸宿。牠們大部分都是環保單位或各地方清潔隊員的捕捉對象，有的被『安樂死』，有的被燒死，有的甚至成爲香肉店的桌上餚。」

一位在警界任職的朋友認爲：

狗的生命力非常強盛，當初我也曾參加捕捉街頭野狗的工作，往往必須借助鐵鏈、鐵

絲等鉗住牠的脖子，否則難以制服。就是這樣，牠們還是不斷的挣扎求生……

愛狗的人士哪！我們情何以堪呢？難道只是想把玩戲耍來逗逗牠們而已，等到厭煩的時候，則任其流浪街頭自生自滅，增加環保人員的困擾，加重清潔隊工作人員的壓力。

「流浪動物之家」執行長汪麗玲，以沈重的口吻說：

自小我就疼愛小動物，時常把自己做衣服剩下來的布，也給小狗狗縫製一件，還加個蝴蝶結呢！後來投入這個工作，讓全家人為愛護動物的情感更加地凝聚堅實，愛是無止盡的，愈付出就感覺擁有的愈多。

流浪動物之家素描

位於延平南路上，國軍英雄館對門的周寓，養了九隻貓，十四隻狗，以及在門口徘徊的流浪狗，汪麗玲——這麼一位纖細的女子，為流浪動物所耗費的心血，著實令人感佩。

「這隻黑色的大狗，原來在保育場，後來主人領養走了，卻又跑回來，現在我們捨不得讓人

領養了。」

汪麗玲指著門口蹲著的黑狗感性地陳述一段往事。

到過「流浪動物之家」保育場的人，不由得要為這些流浪的動物爭取更多生存的權利。保育場坐落於臺北縣永和市福和橋下方，四周是河川地，兩旁分別是小型賽車場和網球練習場，狗吠聲不絕於耳。保育場目前有七位全職的員工，負責三百多條收容來的流浪狗，可是整個空間僅佔地一百多坪而已，以狗熱愛活動空間的天性來說，這兒實在不是一個理想的保育場所。

保育場內的黃太太，約三十餘歲左右，她走到那兒，就有一羣狗兒熱情的簇擁著她。

民國八十一年，執行長熱心奔走籌劃，保育場終於遷移至淡水郊區，雖非完善理想，但終究比福和橋下要寬敞許多。

令人心酸的靈性

「這籠子的兩隻狗是昨天有位先生從環保局送來的，他不忍心牠們安樂死。有時候這些狗被抓了之後，會朝人一直拜，讓人好心酸，狗實在很有靈性，為什麼還是有許多人不要牠們了呢。」

看見黃太太輕撫狗兒的雙手，滿是齒痕，問她原因。

「有些狗剛被人送來這兒，野性較大，餵食的時候被牠們咬傷，但是過了之後就忘記了。牠們不懂事嘛！」

「我來這兒工作快一年了，起初先生也很反對，看我每天筋疲力盡，而且還會受傷，待遇也不高，可是我覺得在這兒工作很有意義，牠們就像自己的孩子一般，一天天的成長，活動的空間雖然不很好，但至少在這裏不會有人傷害牠們。」

愛護動物應該是人類的天職，如果今天在物質寬裕的環境下，我們讓這分愛心變成某些愛心人士的沉重負荷，那又違背了生命意義了。

保育場由起初的七、八十隻貓狗，在兩年多之內，增加為三百多隻，這個數目當然仍會繼續快速的增加，在人力、財力都困竭之下，這個充滿愛心人道的組織，正面臨了最沉重的考驗。

讓愛長留天地間

「高品質社會」是行政院長郝柏村在立法院八十七會期施政報告時，提出來的施政理想。臺灣在過去數十年間，全民協力同心，艱苦奮鬥，創造出一個讓國際社會肯定的高所得和高成長的經濟體質。此時此刻，我們必須在全力追求高所得、高成長的經濟過程中，反省是否犧牲了其他的社會發展目標。根據近年來諸多學者評估，臺灣發展經驗，固然是戰後發展中國家難得的「成

功案例」，但無可諱言的，成功的背面暴露出許多未來長程整合發展中難以突破的瓶頸和困境。

文化素養不夠，愛心不夠就是顯著的例子。

不僅人文的素養欠佳，連帶的動物也遭波及。飲食無虞中，人們喜以珍奇異獸來填滿自己的口慾，生活無所寄託下，花幾萬元或幾十萬元，買些進口的稀有動物，是飼主仁民愛物之表現，還是炫耀己身財物而表態？

「流浪動物之家」在這般社會的型態中成立，不能算是個異數。

「我呼籲飼養小動物的人，如果無法照顧下一代的動物，請以人道的方式爲牠們作好結紮的手術，這是解決流浪街頭動物最好的方式之一。」

保育場的黃太太誠懇的態度，令人感佩。而執行長汪麗玲也再三強調：

生命的尊嚴是相等的

「有人曾問我，人都無法照顧妥當，那能照顧其他動物呢？我認爲生命的尊嚴是相等的，不能因爲那是狗或是次等動物就可恣意丟棄或撲殺。」

人道的精神和生命的尊嚴，是流浪動物之家最堅守的兩大原則，成立三年來，在經費拮据、人力匱乏之下，一步一步勇敢地走向明天，我們怎能只求人類，僅需要把人照顧好就可以了呢？

今天衡諸事實，我們要安善愛護的對象太多太多了，除了動物之外，整體的生態環境所串連成的每一個環節都要付出無比的愛和關懷。

日本東京的深大寺動物墓園，專門收容寵物的遺骨，有時也為貓狗辦後事，最高價位的喪葬費用大約要花費新臺幣十萬元左右。過程是先派遣裝有寵物專用的「棺材」用靈車載運到飼主家接回遺體，然後再送至墓園舉行喪禮，喪禮之後有撿骨及誦和尚唸經的儀式，如此隆重的喪禮和目前我國為自己寵物美容相較，實有過之而無不及。然孔子有言：「未知生，焉知死。」儒家愛民愛物的精神，絕對是重生者一切的安養，倘若人人愛民及物，關懷的層面擴展至每一個角落，深入至每一個生命，如此大我的愛，才是真正長留天地的愛。

只愛人類小我的愛，仍將成為自身的枷鎖，遺害長遠。而愛護動物，關懷牠們生命的尊嚴，只是實踐天有好生之德的本性最基本做法，豈能以陳義過高視之。

使愛的關懷更普遍

環保工作是人人皆應支持的重點，養豬廢水污染水源的嚴重性，使環保署面臨極大的挑戰。

根據環保署「養豬事業廢水管制計畫」執行統計，截至民國八十年一月卅一日止，環保單位列管飼養二百頭以上養豬場共有三千五百五十二戶，但農林廳調查國內二百頭以上養豬場則有九千二

百戶，換言之，多數養豬戶仍逍遙法外。養豬廢水管制計畫於民國七十七年三月開始實施，環保單位依計畫應於七十八年九月完成列管工作，但已超過期限一年半，管制工作未見完成，績效自尚待檢討。

養豬法令只是環保立法之一環而已，「流浪動物之家」期待的絕不是環保署在組織成立時贊助的十萬元而已，或只是如同養豬戶的處理一般，訂法而不落實於法的執行，所有愛護動物的人士，希望因「流浪動物之家」的成立，引起社會各階層人士的反省自思，使生命的關懷面更普遍而深入，因而促使有關當局，訂定一套完整而切實的保護法令，才是真正彰顯環保的意義。

「流浪動物之家」不僅是積極的環保守衞者，也凸顯出當前社會福利的重要性。許多人因看見有收容流浪動物的機構之後，便開始思索「人的生命尊嚴何在？」此未嘗不是為國內的社福加速健全的催化劑呢？

目前第一個由民間團體設置的社福工作室，除了為殘障者、婦女、兒童、老人、低收入戶、原住民等團體協調服務之外，將來也不排除在特定議題上擴大服務到環保、無住屋、勞工、農民團體的可能性。每一個生命在宇宙間都互相牽繫著，人類絕不能自視於其他物類之外，更不能存活於自我的意識之中，互助、互動、互愛，才是解決問題的真正辦法。

無愧生命的世界

汪麗玲以美麗的靈魂來喚醒沉醉的心，「流浪動物之家」的每一位工作人員，更以艱辛的腳步一步步的向前邁進，我們何不和他們攜手同行，營造一個無愧生命的世界呢？流浪的心啊！祝福你早日尋覓歸宿，不論是任何地方，只要那兒有愛，那兒就是流浪的歸程。

愛，弭平一切兇狠、殘酷，愛更使生命綿延不盡，與天地長存。

卷

四

硯池飄香，筆墨流光

——中國的書道藝術

龍坡丈室的清明

民國七十九年十一月，「龍坡里書房」的主人臺靜農先生離開了人間，鄰近臺灣大學的溫州街失去了一位清明素樸的文人，這位徜徉於醇酒墨香的學者，面對人生的態度，絲毫沒有一絲的虛偽和做作，在自然樸實的生活中，流露著中國讀書人高貴典雅的氣質。尤其長年伴隨他的筆、墨，更在臺先生莊嚴結束一生的旅程中而愈現光澤。他清高的人格是後學的榜樣，他的書法則是他人格性情的展現，臺先生書道自成一格，深得藝壇敬重，在筆法中自可瞻仰其人格的清芳。

《龍坡雜文》的序中曾有臺先生的一段話：「身為北方人，於海上氣候，往往感到不適宜，

有時煩躁，不能自已。」臺老的眞實心境好似眞的煩躁不已。而他在《靜農書藝集》的序裏又如

此說道：「戰後來臺北，敎書讀書之餘，每感鬱結，意不能靜，惟時弄毫墨以自排遣，但不願人

知。」在先生一顆自謂「煩躁」的心之處世方法，是以筆墨自遣，將生死契闊的機緣，全都寄寓

其中了。

古人寫字，東坡豪放的氣質；黃庭堅奔放的筆韵；米芾圓熟境界的體現，一一讓宋人字體的

美流存於時光的寶盒中。而「丹心白髮蕭條甚，板屋楹書未是家。」固然是臺先生自己心境的描

述，而未嘗不是一位寄情書道的士人，最高貴風骨的展現呢？

世事多變，許多人因家國沉淪之痛，而忘情山水，或縱身於物，龍坡丈人和衆人亦同，也希

望中國有個圓滿的家，可是四十年的寄寓生活，使他寫出了沉痛的字語：

　　無根的異鄉人，都忘不了自己的泥土……中國人有句老話「落葉歸根」，今世的落

葉，只有隨風飄到那裏便是那裏了。

沉痛的心寄情於樸拙的字，一勾勒、一提按，先生把濃郁的情在運筆之間，緩緩的宣洩而

出，而造就了他獨樹一格的品味。

欣賞他的字，感佩多於讚美，祝禱高於歌詠。

躍動的美感

林語堂先生在《蘇東坡傳》中曾說：「把中國的書法當做一種抽象畫，也許最能解析其特性，中國書法和抽象畫的問題，其實非常相似。」

這一段話讓我們真確地感受到欣賞書法的好壞，應該跳脫字的意思，而以抽象的構圖來看它。

林先生對於中國書法在藝術範疇中的定位，有著中肯的評論：

一切藝術的問題，都是節奏的問題，無論繪畫、雕刻，或音樂都是一樣，既然美感就是動感，每一種隱含都有韻律。就連建築方面亦然……中國藝術的基本韻律觀是由書法建立的，中國批評家欣賞書法，並不注重靜態的比例或調和，而是暗中追溯藝術家從第一筆到末一筆的動作，如此看完全篇，彷彿觀賞紙上的舞蹈。因此這種抽象畫的門徑和西方抽象畫不同，其基本理論，是美感卽動感，這種基本的韻律觀，日後變成圖畫的主要原則。

或許有人認爲太過玄妙了，寫字何須如此繁複呢？小學三年級懵懵懂懂地提起筆來，「永」

字八法，一側、二勒、三努、四趯、五策、六掠、七啄、八磔，寫來寫去，就是方塊成形的國字，尤其今天工商業社會，鋼筆、原子筆早已取代了毛筆，書法已經成為美的饗宴，性靈的昇華，不知不覺中，距離感也拉遠了。

中國講究「書畫同源」，在書道中蘊有畫論的美感，在繪畫中涵藏字體線條的動感。只要能以一顆寧靜的心和純樸的志趣，就可深入簡中，探得究竟。時間一久，體認出書法和繪畫都是藝術家所要表現物我合一的思想和觀念，而在靜心著墨習字的過程當中，自能培育出「定」的涵養，反映出個人的思想理念，進而達於天人合一之境。

相信許多人都欣賞于右任的書法，這位國之大老認為「寫字為最快樂的事」。前人有言：「作書能養氣，亦能助氣，靜坐作楷法數十字，或數百字，便覺矜躁俱平。」或許臺靜農先生亦以此作入門之徑吧！

文化建設是近兩年來社會活動首重之事，而書道之浸泳養性，更有其不可磨滅之功，古人以字養性，今人以字達情，皆是自我抒發的最佳方式，只是如何掌握門徑，方能體其精髓，而達怡情養性之功，確是一門專業的學問，不過只要能明白「業精於勤荒於嬉」的道理之後，在書道的世界裏，能闢出一片廣袤的田園，並非難事！

莊嚴的生命

經營筆墨事業的李志仁先生，確認廿一世紀是中國人的世紀，中華文化具有高貴的尊榮感，他以每天練字作為砥礪修行的扎實功夫。文質彬彬，風采揚揚的李先生，愉快的說：

> 每天晚上，我儘可能抽出時間來寫字，因為習書法，可以醞釀氣度，更可以恢宏意志。

因此他不但自己勤練書法，更積極培育熱愛書道的人士，社教之功，實不可沒。

初習書法的人，必須慎選「文房四寶」，常言「工欲善其事必先利其器」，因而好的工具，可助我們在習字之時，更能掌握運筆之妙，而臻神乎其技的妙趣。

宋徽宗〈怪石詩〉、元趙孟頫〈重修三門記〉，是剛毫筆所表現的效果；而柔毫筆的溫潤，則可在清朝鄭板橋的五言詩軸，以及民國于右任的陸放翁詩中，一二可見，選筆時，更要講究「尖、齊、圓、健」四德，此乃筆鋒墨端要尖；而齊為筆毫按開，筆端像梳篦般，沒有參差不齊的現象；圓則指筆身要豐實飽滿，含墨量大，運筆才會圓轉如意；健是要筆腰挺健而富彈性。整體來說，「健」居四德之首，至於筆如何才能全部發開，含墨量如何？實在有賴於勤習書法的人，在日積月累的歲月中，逐一去揣摩了。

先繪畫再習字的黃美雲小姐，是位典型的家庭主婦，五年前她辭去工作，專心家務之餘，便

向老師學習水彩繪畫，之後她更潛心習字，兩年多來，她覺得自己穩實多了。

「以前畫樹枝老是畫不好，自從學字之後，每次繪樹枝的末梢，往往能運轉自如。而先生的支持，更增加我們夫妻之間親密的情感。」

看她寫字專注的神情，讓人心生敬重一位嫻淑女子。

其實書畫本同源，尤其是中國的水墨畫，印證於書法中之狂草最為顯著，是屬純藝術的表現，是心靈對意象之妙悟，故有龍蛇舞蹈的比喻。所以中國文人書畫從來不分家，而且以此為生活的趣味中心，甚至以此表現自我的哲理和人生思考的態度。

因此有人以字來論人，認為字寫得長，便似瀟灑端莊的文人雅士；寫得短的，便似短小精悍的健兒；寫得瘦的，好似深山的隱者；字寫肥的，就像巨富的大腹賈；寫得柔媚，便如美麗的仙子；而寫得端莊的，就如同文廟裏的至聖先師。「字如其人」的說法，就由此衍生而出，而字和畫的淵源，字和性格的緊密關聯，都讓我深切的感受到生活當中有書道，不但能懂繪畫，也能收怡情養性之功。

李志仁先生就是個最佳的實例，他由字而入畫，一幅「桂林山水」正是透過書法的筆法完成，淋漓酣暢，神韵自如，他也因熱愛中國傳統優良的文化，和中外人士相交甚深，他說：

「法國前總統季斯卡先生非常喜好中國的一切，有此因緣，我們由書法、繪畫而談到中國的政治、經濟……，上至天文，下至地理，我們成為很好的朋友。」

醇酒、寶石，都抵不上李志仁先生所送的一幅字，要來得令人珍貴、激賞，這位異邦的友人

以欣慕的神情欣賞著：

願衆生如沐春風

願衆生快樂安詳

願衆生天真無邪

願衆生為佛

以中國的文化來和異國人士建立情誼應屬中國人的脅榮，生命中的莊嚴。

人生至樂

一位寫字已有三十多年的中學老師方崇正先生，他一再強調「勤能補拙」的觀念，他認爲生活中因書法而有秩序，而重條理；甚至因懸腕而寫，練就力道，而有好的精氣神，好處甚多。而方老師年逾天命，氣度修養皆超人一等，自是和數十年的練字有著密不可分的關係。

不論欣賞或書寫，首重風神。一位寫好字的人應該具備有下列的條件：

第一、必須具備有崇高的人格。

第二、必須有高古的師承。

第三、必須具備有精美的工具（紙墨筆硯）。

第四、必須筆調險勁。

第五、必須神情英爽。

第六、必須筆氣潤潔。

第七、必須向背得宜。

第八、必須時出新意（有創造性）。

以此八項作為自我習字的精神指標，應該會漸入佳境。否則像唐朝武則天，她的書法和太宗、高宗一樣，深得王羲之的風韻，在書壇的地位很接近太宗，只可惜她被歷史定為罪人，因而歷代學人很少臨摹她，可知字體和人格的評價是一體的。

中國的書法具有絕對的藝術價值，日、韓兩國的書道毫不遜色於我國，書法之美，眾人皆可靜心得之。

「蘇子美嘗言明窗淨几，筆墨紙硯皆及精良，亦自是人生一樂。」

今天的社會常使我們慨歎「常恨此身非我有，何時忘卻營營」，可是如果願意將一顆汲汲營營的心，沉浸於書道的墨香中，不僅能和前人神通，更可開創自我格局，另創一番天地。

從甲骨、金石、篆、隸、草、楷、行，各種書體或是何紹基的八分書、王羲之的蘭亭序、歐陽詢的九成宮體泉銘、褚遂良、柳公權、蘇軾、黃庭堅、米芾、董其昌、鄭板橋……乃至近人于右任、張大千、錢穆、臺靜農等大家，在書道當中得以精神不朽，筆墨流光千古，而平凡百姓的我們，縱然不能成一家之法，藏之名山，但是透過筆畫之間的習練，日日夜夜，當能涵養情性，享受真實人生的情致趣味了。

心情浮躁的朋友，何不今天就提起筆來慢慢琢磨自己的情性呢！

瞬間即永恒

——攝影天地的眞、善、美

趣味主義

「凡一件事做下去不會生出和趣味相反的結果，這件事便可以爲趣味的主體。」

梁啓超先生於民國十二年在東南大學暑期學校演講時，曾就枯燥的生活中，標舉「趣味」二字，提出了這段話來點醒青年朋友，任公說自己是個「主張趣味主義的人」，人生不應使時間浪費在無謂的瑣事中，才能爲人生的扉頁塗上最絢爛之色彩。他又說：

賭錢，有趣味嗎？輸了，怎麼樣？吃酒，有趣味嗎？病了，怎麼樣？做官有趣味嗎？沒有官做的時候，怎麼樣？……諸如此類，雖然在短時間內像有趣味，結果會鬧到俗語說

的「沒趣一齊來」，所以我們不能承認他是趣味。凡趣味的性質，總要以趣味始，以趣味終。所以能為趣味之主體者，莫如下列幾項：一、勞作，二、遊戲，三、藝術，四、學問。……

人生情趣倘能依任公所提的四項觀念來培養境界，應該是神遊其中，樂此不疲。攝影家耿殿棟醫師，就是在工作的閒暇中尋覓到情性寄託之所在，二十多年如一日，箇中的樂趣，真非言語所能道及。

滿頭銀髮的耿醫師，在滿佈陳列攝影作品的房中說：

「我是一名外科醫生，每天忙碌地穿梭在病人的傷痛中，當我在臺北徐外科醫院工作時，一做就是二十多年，有一天，徐院長告訴我說：

『我們年紀都大了，讓給他們年輕人做吧，今天下午就給自己放半天假，休息休息。』

突然而來的半天假期，我和朋友便開車至臺北近郊的碧潭、陽明山、淡水等地，我驚羨大自然是如此的神妙，為何自己始終沒有去留意呢？於是我和朋友興奮地拍了許多自然美景，自此之後，在攝影天地中，我找到了自己感情的抒發，透過照片，傳達出我最真實

的人生理念和情感。

由一位業餘的攝影工作者，到今天成爲歷史博物館國家畫廊的展出者，耿醫師除了懸壺濟世的熱誠受人敬重之外，更在休閒中以攝影的成就，實現了自我理想肯定的美夢。

從攝影的心路歷程裏體會的情趣，除了耿醫師自身的感受之外，旁人可能只是分享到他飛揚的神采和歡悅的笑容了。

佛典說：「如人飲水，冷暖自知。」

大自然的一山一水，一草一木，在季節的更迭中，因不同的時刻，會呈現不同之風貌，如春天的碧綠草原、秋天的滿山楓紅、狂風吹襲的波浪、微風徐徐的漣漪，一一都蘊含著生命躍動的喜悅，當我們從事風景攝影時，若能將此感情融入其中，便將展現豐實的畫面。

決定框景範圍、表現遠近感以及強調主體是風景構圖最基本的三要素。服務於草屯鎮公所的梁正育，談到由鏡頭看世界的因緣，自有一番天地，不抽煙、喝酒，也不嚼檳榔的他，在鄉土的原野中，投注了他深濃的摯情。

「有時候一大早在上班的路上，山嵐、霧氣、水氣齊開，眼前一片迷濛青綠，因自己無法用文字和畫來形容，便找到了攝影來表達心中的感覺，它真實的展現我想說、想寫、想畫的景象。」

宗廟之美

任何一種情趣必定是慢慢地來，越引越多，像倒吃甘蔗般，當然有些人今天研究攝影，明天酷愛釣魚，後天則以跳舞為樂，趣味便難引出來。只要持之以恆，這個門扇一開，即可看見「宗廟之美，百官之富」。有人說，趣味好比是電，越擦電力越強，因此如果能同時有幾位切磋琢磨的朋友來摩擦趣味，便算是人生之大幸福。耿醫師的攝影因緣，結識了好多朋友，有一次和張大千先生同時於國立歷史博物館的二、三樓展覽，大千先生非常欣賞耿醫師的荷花攝影，並謙稱自己為學生，耿醫師為老師，後於病中還特別揮筆畫一幅墨荷相贈，今日大千先生雖已作古，但懸掛於耿醫師家中的荷花，依然栩栩如生，傳達著大千先生以藝會友的真情。

第一次大戰去世的德國藝術家麥費玆說：「偉大的藝術家並不在過去的迷濛中尋找他們的形式，而是找尋他們時代裏最嚴肅而實際的主題。」生活中的情趣寄託，並非以一流專家為職志，但卻需憑自己的意志力量，來發現自己所屬的時代精神，如此人和現實社會才會有密切的歸屬感和參與感，縱然不是一流的表現，但卻是自己生命裏的最愛。

中國攝影集錦大師郎靜山先生，去年以百歲人瑞為各界所慶賀，郎先生以柔克剛，大前年的中橫車禍，大難不死，傳為奇談。和郎先生交往甚深的耿醫師說：

「郎大師是一位非常快樂的人，如果他這一生不從事攝影的話，就算如此長壽，也不一定會快樂。」

瞬間的影像，成為永恆的關注，就是攝影快樂的源泉。夢境會消逝，海市蜃樓如泡影，人間諸事也是萬般難以捉摸，但是透過攝影可以把心中珍貴的景致，美化的保存下來，不僅獨自賞玩，更可供眾人樂之，無怪乎每次看到許多人手拿攝影機，四處獵取鏡頭，就想一個難忘的鏡頭。

時代進步得讓人不但以靜態的攝影留取寶貴的剎那，更利用錄影機拍攝連續的畫面，連聲音都留下來了。不過拍照仍具有它獨特的魅力，因為大眾傳播刊物、鏡框中的影相、證件、……等，仍非照片莫屬。不過我們可以說今天已進入了一個攝影的時代了。

「攝影與長壽」是耿醫師和郎先生相互約定好的共同理念，兩人一生有所愛，而成為藝術之至友，郎老已是百歲人瑞，卻因為與攝影結緣，而投身入此一資訊科技進步的攝影時代，無怪乎認識他的人都說：

「郎老一生都非常快樂，因為他擁有他的最愛。」

攝影與繪畫同為細膩的觀察者，不能僅注意局部的人、地、物，應視為一個整體，並用心去鑑賞，當我們欣賞郎老的集錦攝影之時，自然而然徜徉其精心的佈局之中，讚歎「好一幅山水景致啊！」當然每一個人愛好的對象不同，如攝影家阮義忠先生，就取材自社會的寫實面，激發人

性高度的審視關注的態度，阮先生的攝影對整體社會而言，除了他本身的藝術性之外，且寓有了更深一層的啓發作用。

另一位三十歲的攝影工作者葉耀毅先生，他以攝影來表示個人的心理感受和創作的動機，他希望愛好的人能共同努力地將攝影從傳統的「寫眞」，推展到以攝影爲工具來從事藝術創作的境界。而安世中小姐以一位女性特有纖細的情懷，透過鏡頭來表達出不平凡的意境，從殘破中去呈現嶄新的一面，注意被人們所忽略的，留心爲人所遺忘的，以攝影來給予另一番新的生命力。她曾說：

「在殘破中尋找完美的映現，

在刹那間捕捉永恒與無限，

在萬物中探索宇宙的眞理，

在觀景窗裏——

我造訪這世界的美與神奇。」

攝影是個無聲的世界，可以讓我們在從事攝影工作時，更能專注於世間的一事、一物，以眼睛來觀察衆生，以心靈來體會生命，換言之，不論東、西方攝影的觀念與風格如何？專業或業餘的攝影家手法的角度如何？可以肯定的是攝影使我們能夠藉此尋出一個自我的方向。

歷史上的今天

法人尼普斯（Niepce, 1765-1833）於一八二六年所拍攝的一張照片，應該是世界攝影史上最早的一張照片，尼普斯將之命名爲「日光繪畫」。而現存最早的一張洗在玻璃上的照片，就是一八三九年九月由英國偉大的天文學家約翰・哈雪爾爵士所完成的。德國的歷史文獻也記載著慕尼黑大學礦物學教授考貝爾（Kobell, 1803-1875）和同校數學系教授斯坦因哈爾（Steinheil, 1801-1870）單獨發明了攝影術，美國的文獻資料雖稍有不同，但亦可證明兩位學者對攝影的技術都投注相當大的實驗精神。

就整個世界的攝影史來說，一八五一年則是劃時代的一年。英國雕刻家阿查（Arcber, 1813-1857）研究出「火棉膠攝影法」，在很短的時間內就取代了以前的舊方法。阿查首先把含有碘化鉀的火棉膠潑到玻璃板上，這時要特別注意使玻璃板傾斜，目的使火棉膠能擴散到全玻璃面。之後就立刻浸入硝酸銀溶液裏加感光性，可是曝光必須要在玻璃濕的時候進行，意卽火棉膠越乾燥，感光度就越減低，曝好光之後，再立刻用焦性沒食子酸或硫化第一鐵顯影，最後就用次亞硫酸蘇打或氰化鉀定影。

這種火棉膠攝影術發明之後通行二十多年，現在則用於製版方面。一八七一年九月英國醫生

兼顯微鏡家馬杜庫斯博士（Maddox, 1816-1903）用動物膠為材料的溴化銀乳劑，實驗代替火棉膠獲得圓滿成功，後來再經肯奈特（Kennett）和貝奈特（Bennett）兩人的改良，才算正式揭開了近代攝影術的序幕。一八七四年英國已經有四家公司開始製造這種動物膠乾版，這種乾版有許多優點，不僅能長時間儲存，同時只要曝光一秒的幾分之一，就可以完成一張理想的底片，以後幾年間，他國也開始生產，又經過幾度改良，這種膠質乳劑乾版，就是今天攝影家所使用的攝影技術。

點點滴滴的心血，貫穿成今日科技的攝影技術和充實的配備，前人的智慧結晶是跨越國度、不分時空的努力所凝聚而成的。當初的發明家只想留住一些我們眼中所見的景象而已，誰又能想到攝影技術的發明，不但留下了珍貴的畫面，更有歷史的價值。斯泰肯和比吞兩位是二次世界大戰美國海軍隨軍攝影隊員，他們拍攝作戰時激烈的畫面，成為戰爭最有力的註腳。

荷蘭人埃爾斯肯（Elsken）於一九五六年發表「左岸之戀」，一時成為世界性的名作。一張動人的攝影作品就是在一閃光之間，表現出每個人的情緒和個性出來，就可以算是一幀很成功的照片。不一定名家才會有好作品，只要對自己有意義，能自得其樂，不就是人生一大樂事嗎？

從事軍職的甘業芊教官，喜歡以攝影來捕捉天倫的親情和生活的美感，在他的心目中，自己所拍攝的每一張照片，不論是孩子的笑臉、嬌妻的美姿，或是自然的美景，欣賞的滿足和喜悅的感覺，絕不遜於大師級的作品，這股自得其所的快樂，除了感謝先人的智慧血汗之外，更需要我

們懂得珍惜攝影的可貴，方能體會得出。

親愛的朋友們，何不利用休閒的時刻，拿出攝影機來，拍下你所珍視的每一景象，回首前

塵，你將會發現自己竟然是一個寫歷史的人呢！

純素之美

——中國繪畫的平淡天眞

臺灣的社會，四十年來有了很大的改變，它富裕了，敎育也普及了，不但生活水準普遍提升，許多學術研究的領域也展開更寬廣的研發，尤其黨禁報禁戒嚴的解除，使得許多國家對我們不再廻避不迭了。就在我們享受豐收果實之時，不免也心驚社會風尚竟然因物質過於猛速的發展，而淪於投機、短視的淺薄，傳統文化樸素自然的天趣，似乎已日漸遙遠。

以造化爲師

中央研究院吳大猷院長在《二十一世紀》雙月刊創刊酒會裏，語重心長地暢論中國文化發展的前景，他說：

「文化是活的，我們處於改變過程中，可以幫著改變，建立一個文化。」

審視中國文化之美，繪畫該是最能道盡人生所流露而出的純素爛漫，而這股天真情趣，正是吳大猷先生所強調可以使文化活潑靈動的泉源。

中國最古的繪畫，可追溯至遠古，從我國龍山期、仰韶期的彩陶，以至殷商的青銅器，花紋多采多姿，或者威重神秘，皆可顯現先民以圖案或抽象地來表達內心的情感。直到戰國時期，我們方可欣賞到銅器上活潑寫實的狩獵、動物的花紋。無論表達的方式有何不同，可以確認的是繪畫是人的本能，而審美的情致是人的天賦，古人在地上、牆壁、衣飾、器具、武器……几手可觸及之處，皆可作畫，正是人性追求美的最直接表現。

喚起中國藝術心靈潛藏的美感，應首推莊子哲學。莊學由超越而虛、靜、明之心，建立成情調上的超越，由此方可從形中發現神，乃至忘形以發現神，而神形之間的掌握，須賴藝術性發現的能力，也正是莊學修養最可貴之處。

繪畫雖然有長遠的歷史，但是繪畫的自覺，及藝術的自律性，卻是在歲月的更迭中逐漸才能完成。師大美術系羅芳教授認為國畫可使人與自然合而為一，當我們因繪畫而接近自然時，心靈的自覺是美的再現，行為的自律是關懷自然的體驗。畫作重視寫生的羅教授，因繪畫而熱愛自然生命，每至郊區寫生的傳神專注，讓學生欽服不已。

「繪畫的藝術，使人臻於至善，國畫中的山水景物，幻化成美的感覺，不僅能陶冶情性，亦可助人抒發摯情，使畫者能表達心中思想，而觀賞者能引起共鳴，有移風易俗之效，接近國畫的

人，絕不可能有吸毒之癮。」

酣暢淋漓的情致，是羅芳教授獨有的神韻。人如其畫，觀其畫，只見隱重厚實的線條，敏捷的表達出她真摯的情懷，寄情於畫，人何有憂愁呢？

先人何其睿智，通過繪畫將所看到人與自然的關係，以水墨含歙淳潘的表達出來，在此關係中人的主體性不自覺的融入自然而求得安頓。孔子的「仁者樂山，智者樂水」，在追尋山水當中，同時也滿足了追尋者美的要求，無怪乎羅芳教授的舉手投足之間，皆洋溢著一股自然情韻！

氣韻生動

中國的藝術精神，由唐代水墨及淡彩山水的出現而完成了它自身性格所要求的形式。但發展的高峯，乃出現於十世紀到十一世紀百餘年間的北宋時代。自此無論在意識或作品上，山水畫取代了人物畫，而居我國繪畫史上之主流地位。審究其因，除了長期醞釀而臻成熟的技巧之外，政治、宗教影響的因素也爲主因之一。山水畫不同於人物畫易受束縛，如十世紀的荊浩、關仝、董元、巨然、李成、范寬所完成之畫作，與政治距離愈遠，則所寄託於自然者愈深，而所表現於山水畫的意境也愈高，形式也愈趨完整。

山水清淡之風，鼓蕩著文人超越的心靈，托山水竹木的繪畫，來抒發對景物的慕戀。鑑賞國

畫之時，除了推重逸格之外，時代之流更不能忽視，如「嶺南三傑」高劍父、高奇峰、陳樹人在民國初年所提倡的國畫革新，主張「吸收歐亞藝術新潮，結合我國畫特質」。將西洋畫的透視、色彩、光線、素描等技巧，引用於作品中，來表現光暗、空氣、三度空間及物體的質感來。諸多畫家在時代的潮流中接受了西洋畫的技巧和觀念，給傳統國畫注入清新的生命力。

嶺南畫派耆宿趙少昂先生，受此觀念的影響，可由其創作觀來欣賞他獨特的畫風。

• 對大自然景物默察與領會，自然發生妙理。

• 以最簡單筆墨得其形神兩似，象富有生命及文藝思潮與詩意。

• 保持國粹六法，而外充以解剖學、透視學、物理學及光學等，博覽古今中外，融會貫通。

• 明乎造物，擷其精要，扼抒獨運，乃能出神入化。

• 師承有自，刻意創作，發前人所未發，造成一己面目，抱殘守缺，雖有可寶，余不取焉。

• 不失乎美，斯為美術，其標奇立異，導人於不正者，入於魔道。

• 胸襟廣濶，始能包羅萬有，其狹窄者，成就必不大。

• 筆、墨、色、紙知其性質，善於御用，乃能揮灑自如。

天地萬物，取之不盡，用之不竭，如天時之風雨明晦，朝曦暮靄，花木之四時榮枯，魚鳥之游樂飛鳴，人之喜怒哀樂，蟲之振翼伸翅，山之雄崎峭拔，水之飛流乎優，獸之吼嘯啼號，無不充滿畫料，要能聰明者善用之矣，不必斤斤於古本也。

趙少昂放情於自然情境之中，涵泳於心，形諸筆墨，無怪乎徐悲鴻於其一九四四年成都之個

展時，贈詩云：

「畫派南天有繼人，趙君花鳥實傳神；

秋風塞上老騎客，爛漫春光艷羨深。」

以國畫來表明己身的精神，由得到淨化而生發的純潔生機，並非一定要有如少昂先生或大

千、悲鴻大師等人不朽之創作才可擁有，只要能藉畫作就可以讓精神得到解放，又何拘泥於作畫

者或賞畫之人呢？

孕育渾然的母性美感

執教於師大美術系的王友俊教授最能由自然的山水中找到真實飽滿的自我。

「臺灣的山水中阿里山的雲煙樹草，深得我心，尤其山上的樹型極有個性，很能讓我發揮水

墨的美感。但是當我登上了黃山之後，留連之情，又豈是彩筆所能表達得出。黃山可謂集眾山之

美的大成，置身其中，胸襟寬快，望山石曲折，隨物賦形，盡水之變，神逸飄然，頗有『今生遊

此，誠不虛行』的慨歎了。」

坐落於臺北市中心的王宅，在公寓的頂樓建築一座別致的庭園「迓月」，靜居燕坐，明窗淨

几，幽情美趣，油然而生。和王教授閒談畫趣，欣賞他精緻作畫，讓人想到清朝惲格題畫中的話來：

> 須知千樹萬樹，無一筆是樹。千山萬山，無一筆是山。千筆萬筆，無一筆是筆。有處，恰是無⋯⋯無處恰是有，所以為逸。

側重寫生的王教授，肯定臺灣四十年來的藝術成果，尤其讚歎兩岸交流之後，對藝術生命的再探索、自省，將滙聚成一股新的洪流，為中國繪畫造就另一高潮。開放大陸觀光之後，我們發現大陸的藝術家，在文人寫意畫的傳統基礎上發展變異融入新機而取得極高的成就，齊白石、黃賓虹、張大千，可為此風氣之先驅，而范曾等人則據此建立起水墨寫實主義的繪畫。這種新文人畫的倡導者認為，傳統的文人畫是民族繪畫中較高層次與較有個性的繪畫語言，與中國本土文化精神的結合，因此極為重視主體意識的表現，在藝術意象的創造中善於遺貌取神，又能注意發揮筆墨與心理同構的作用。

范曾等新文人畫家繼承得之，實有助於現代美術賦予民族形態，並提升文化的品味，這股由破而立的力量，正是推動中國繪畫以革新的精神向著本土文化邁開實際的步伐，他們大步前行的勇氣，怎不值得我們喝采！

民國七十九年十二月間，范曾以一位知名的藝術家奔赴法國，引起極大的震撼。撇開感情的

問題不談，這位江蘇南通范姓第十二代詩禮傳家的子孫，本著對藝術的狂熱，十九歲時轉入中央美術學院攻讀美術史，他經常利用年節假日到北京圖書館查資料、做筆記，博覽羣籍，無酒可飲，無茶可喝，一天只有五個饅頭充饑，這段食不裹腹的歲月奠定了范曾紮實的美術基礎。十年文革，范曾心靈備受摧殘，因惡性貧血而住院，但不忘藝術的他，連在醫院也不停地作畫，輸血之時爲了不影響作畫，他向護士小姐說：

「從腳上扎針，我要寫字。」

腳上的痛苦換來雙手的自由，〈白描瑣談〉八千字的文稿，就是如此寫成的。

一九八一年范曾爲故鄉狼山廣教寺製作十八高僧，揭幕儀式上的一席話，可說明藝術正是抒發人性至愛至情的表徵。

「愛人民從愛父母開始，愛祖國從愛家鄉開始。爲個人而驕傲是可鄙的，而爲我們民族驕傲，則是我們每個人的本分，……我藉廣教寺一塊寶地，所要傾訴的，無非是我對中華民族的一片深情，我所能奉獻於江東父老的，僅有最童眞的一顆赤子之心。」

現代藝術在中國要生根、開花、結果，不光是依靠某些理論家的慷慨陳詞，也非某些藝術家努力不懈就可完成，它取決於整個現實文化的開放程度，以及社會經濟發展和社會欣賞層面的擴大，以及每一位社會人士對藝術前途的樂觀和信心。

關懷鄉土、熱愛人生，應該是擁抱藝術的第一步！

生命光輝交會的剎那

音樂家巴哈說過：「藝術是世界的語言，翻譯是多餘的，藉由藝術，心靈與心靈是可以互相接觸溝通。」

以筆墨洗煉眞性情卅餘載的畫家余承堯，經過了一段漫長時間的孕育，才如竹枝五十年開花的崢嶸，以藝術的畫筆擎起了追尋人生眞諦的火把，如此不爲名利「游於藝」的智慧，正說明了藝術是心靈溝通最好的橋梁。相信「一勤天下無難事」的承堯先生，認爲只要能掌握毛筆，畫圖並非難事，他以一顆平常心和自然的態度來面對眞實的人生，既無強求，就無失意，活得快樂而充實，就是眞的生活，我們的子子孫孫皆能透過承堯先生的畫作，體會出這分不戀棧紅塵浮象的豪情才智。

手執畫筆，恣情自然，透由修養的工夫來畫，我們本無心於藝術，卻不期然地會歸於今日所謂藝術精神之上，承堯先生孤寂卅載的繪畫生涯，不就是最好的註腳。可是自我的肯定，生命的充實，卻又不是僅有藝術家方能專享獨有，只要生活中有畫，它的意義就存在了。

西人曾有言：「心境愈是自由，愈能得到美的享受。」藝術就是在科學道德兩者之上，能自由活動，發揮自我的思想意識。尤其科技文明愈發達，人被限制束縛的也愈多，我們被安放在缺

乏、不安和痛苦的狀態中，時常有矛盾、閉塞、挫折的沮喪，而藝術的美可幫助我們從被壓迫的危機中，回復人原始的生命力和活潑性，無怪乎接觸的藝術家，對自己的生命力充滿了自信和喜悅，師大王友俊教授詼諧地說：

繪畫使我不畏年老，因為畫家愈老愈有價值。

人生誰無老，誰又真正不畏老，但能使人在暮年之日，猶能有喜悅之感，恐怕要以繪畫的藝術工作者為首了。

「花能解語還多事，石不能言最可人」，中國人觀物有情觀，透過傳統的繪畫，應該是最佳表現的途徑。朋友，今日不作畫，不賞畫，豈不虛度人生這一遭？

石之美者

——玉 的 世 界

徜徉於先民古文物的精華天地中，

不論上溯舊石器時代的種種石器、音器，或是殷周的饕餮青銅、

乃至唐宋的字畫、陶瓷，以及明、清的清明上河圖……等等，

無一不映現著一股專屬於中國獨有的美感，

唯有依存著這分美的傳承，

方使人在文化的歲月中，尋繹出一張張智慧的臉，

而每一張祖先們泛映光彩的臉龐裏，

都訴說著一段動人的往事，

「玉」就是在一連串故事當中，

最耐人尋味，也最具有韻致的一張臉。

如果對玉石有興趣的人，一定會走過臺北市的建國玉市，這兒只有週末和週日一天半的營業時間，人潮洶湧，只見賣售玉石的攤子，一個擠簇一個的並列著，萬頭鑽動，老少皆有，不論識與不識者，光見著琳瑯滿目的玉器擺飾，購置的慾望自然的源生而出，買她一個又何妨呢？中國人不是說玉可以避邪嗎！

賞玉的人，在暈黃的燈泡下，仔細地端詳手中拿的玉器，希望看出個端倪來，再決定價錢是否合適，這兒的玉器，單就玉鐲而言，有二百元一只的，也有七萬元一只，數目懸殊的使每一張賞玉的臉，在燈光的映照下，顯得專注而謹慎，就算是買一只二千元的玉鐲，都要審慎再三比價，怕的是贗品，而心底更企盼因著自己的識貨和運氣，能買到一只上乘的玉器，不論收藏或裝飾，都是一件令人雀躍萬分的事啊！

臺灣本土的玉條件欠佳，難入行列，若要賞得精玉，非要精緻的收藏家不可，當然故宮博物院為我們提供了一個最有價值的賞玉環境，流連此中，不禁讚歎鬼斧神工的玉師手藝，更為中國玉石文化，湧現由衷的仰羨，玉在中國，不僅年歲長遠，更有一個動人的故事。

良緣美玉

說文：「石之美者。」玉，根本為石，古書上說玉是：「烈火燒之不熱者，真玉也。」玉因

質地美惡不同，故有精、美、好、凡、次之分。幾千年來，玉石與人類因緣甚濃，一部紅樓夢中，玉也扮演著極重要的角色，尤其有關玉的靈性之說，更讓玉充滿著迷人蕩漾的色彩。

古人以玉爲君子立德之尊，品味甚高。說文：「玉有五德，潤澤以溫，仁之方也，䚡理自外，可以知中，義之方也，其聲抒揚，專以遠聞，智之方也，不撓而折，勇之方也，銳廉而不技，絜之方也。」仁、義、智、勇、絜五德，使得先民以玉專作禮器以爲君象。因此，玉品分爲兩種，一有君象，一爲君象之外並有君子象，君爲人君，君子爲君之臣，用玉佩比之，卽象徵以玉比德，取其崇高聖潔之意。

歷史的輝澤

有關帝王與玉的傳說不少，古籍《夷堅志》記載有：宋高宗因避狄至海上，遺失一個玉印，後爲明州一書生赴省城應試時，船過曹娥江，向漁夫購得一尾七、八斤重的巨鯉，剖腹烹煮時，得一小玉印，溫潤潔白，刻兩篆字，後因盤纏匱乏，不得不變售於商賈，爲提舉購得，佩於腰間。某日，高宗見其腰佩之玉印，問其所由，提舉回報所得經過，高宗聞後歎曰：「此我故物，京師玉冊言，鐫德基字甚工，建炎己酉，避狄於海上，誤墜水中，今四五十年矣，不謂復落吾目。」此段文字，使美玉失而復得之故事，傳爲千古美談。

民國四十八年，考古學家發現二里頭遺址以來，除了銅器之外，尚有玉器的發現。據出土報告上描寫玉器的情況時稱：「在大坑內，銅戈、銅戚分置於中部的東西兩側……在銅戈、銅戚附近各有一堆散亂的綠松石片（大約是鑲嵌所用），玉柄形飾放在正中……在小坑內，除玉鏟形器在南端外，……玉鉞、玉戈、綠松石飾、……等，均放在北面。坑內西北邊有排列整齊的綠松石片。」二里頭文化所出土的玉器，就是商代早期的玉器工藝，無論在創作或製造上，都有相當的藝術水準，無論是在研磨、切削、勾線、浮雕、鑽孔、拋光以及玉料運用和創作造型，發揮得適切而精緻，比昔時我們所想像的都好。

地下出土的資料，驗證了諸多我們對先史時期歷史的認知，釐清了歷史中許多不容易解釋的問題，使我們從模糊的概念中，逐一地與先史以前的社會與文化銜合一起，也把我國不及五千年的傳統歷史時限，推溯到更久、更遠的時間。河南偃師二里頭等地，自民國四十八年以來，三十多年來的發現，使介於龍山文化和早商文化之間的古代文化，揭開了謎底，是一處相當具有典型與代表性的遺址，是以考古界把這一類型的文化稱為「二里頭文化」。其間出土的「青玉獸面紋柄形器」，線條的流暢、舒展，細緻精琢，而其他先後出土的玉器如玉璋、玉圭、玉管、戚璧、綠松石、……等，都印證出我國玉器工藝悠久的歷史，也充分展現了早商時期製作玉器的玉工們創作的才能，這批遠古時代的文物，使我們在緬懷祖先的智慧才情中，也加深了中華民族優越的自信心。

中國以外的地方，有玉器文化的地方，並不太多。早期玉器出土的地點，一般而言，只有在亞洲的貝加爾湖、波斯、印度、大洋洲的紐西蘭以及南北美洲等幾個國家，這些地區的玉器出現的時間都晚，而且延續的時間也不長。眾所周知，人類在一萬年以前的舊石器時代，尚不能製做精細石器，進入新石器時代以後，打磨精細的石器，才逐漸的出現，在選擇石材，打磨琢製的過程中，偶然會發現在選用的石材中，有比一般細石器更美的彩石，這些彩石質地細膩堅硬，色彩富麗，將它製成生產工具或祭祀用器或裝飾品，即是廣義的玉石器。後來和闐玉又為人發現，新石器時代曾出土過玉器的著名文化圈，有紅山文化、大汶口文化、龍山文化、大溪文化、河姆渡文化、崧澤文化、良渚文化、石峽文化，以及前文所談及的二里頭文化等。

瑩絢麗的和闐玉器，使玉的製作，逐漸走向成熟的時代。從目前各個文化圈出土的玉器來看，晶歷史更迭、歲月流轉，玉器由遠古時代的象徵意義，逐漸演變成為玩賞，或賦予倫理的涵義。當我們由出土的玉器古物，欣賞那夔紋玉佩飾、玉獸面紋琮，儘管許多皆屬祭祀禮器之類，但已毫不令人懼畏、惶恐或崇拜，而只能讓我們觀賞再三，油生驚訝、讚歎和撫愛之情。

一種全新的審美情趣，使我們的觀念、情感和想像，徜徉於玉器的世界裏得以解放，對世間現實生活予以肯定，玉石的輝澤和造型成為藝術的典範之一。

生命的長河

「玉不琢，不成器。」古人以人比擬玉，強調成功者必須經歷磨鍊考驗，否則難以成材成器。

單就玉而言，琢，須借助於水和砂作介質，此砂之硬度大於玉的礦石細砂，稱爲「解玉砂」，反覆研磨，才有形狀可成。從收藏家所重視「良渚玉」來說，已有細密的琢玉機。例如出土的良渚玉器刻劃的繁縟花紋極爲細緻，極可能是用一種硬度較高的細石器所琢成。《詩經·鶴鳴》：「它山之石，可以攻玉。」正是此一寫照。

玉質、雕工、造型與紋飾是鑑賞古玉的四大要則，琢磨成器的玉石，彷彿透過了時光隧道，傳來了上古時代遙遠而有力的呼喚，用手、用臉頰來親睨玉石，好似先民的情愛融入了我們的體內，尤其當我們目光投注於賞玩的玉器時，玉雕藝術源遠流長的生命猶如一條長河，由史前時代的源頭，流到商周的古樸純厚，再由春秋戰國的精緻華麗，流到了漢代的自然生動，而宋明的精巧雅緻、圓潤渾厚，盛淸時的嚴謹精良、富麗堂皇，都爲長河的命脈衍生醉人的蕩漾神彩。

今人欲由典籍中尋繹玉器的研究理路，西元一八八九年吳大澂出版的《古玉圖考》，對百年來的古玉研究有開啓先河之功。吳氏生於淸道光十五年，卒於光緒二十八年，江蘇省吳縣人，官至廣東、湖南巡撫，喜收藏骨董，尤好玉器，他將自身及友人的藏品，以線繪圖的方式表現，並加以考訂其器名與用途，方撰成《古玉圖考》一書。吳氏雖力圖作一位好的收藏家和考據學家，

但由近代大量出土的古玉器文化和學者積極輔證研究，不難發現吳氏仍收購不少假骨董。稍晚的黃濬、盧芹齋兩人，眼光功力較吳氏為佳，其曾經手將大批古玉售予外國骨董商，也是精美古玉大量流散國外的關鍵人物。

近年來國人觀光旅遊者漸多，當我們遊歷國外的歷史博物館時，是否會感慨千年古玉流放於外的悲歎？尤其民國初年古物盜掘盜賣風氣猖獗，精緻古物大量流入異邦，七十年來，國人珍惜文化遺產的情緒，仍是低落，購買者不乏以投機牟利的心理來面對文化產物，中國文化資產毫無保障可言，盜寶、賣寶、買寶的短視心態，將使我們逐漸喪失應該享有欣賞、研究先民智慧藝術的心靈，而一個不懂珍視自己祖先文化財產的民族，又如何贏得國際間的尊重及仰慕呢？

故宮典藏的文物，使我們以身為一個中國人為榮、為傲，而流失於海外眾多的古器物，又讓每一個中國人的心情感到如何呢？

附篇：玉篇淺說

出　產

玉，佩帶時利人之精神，能消鬱結。體屬金，金受火剋，多產於西方，新疆各地之山皆產玉，所產之玉非皆全好，和闐諸處，雖有產玉，但為各地集散之處，所售的玉，非一地產，回族居處，山中產翠，即所謂祖母綠，然色不甚綠，質地輕鬆，不及雲南所產的結實厚重。

名　目

玉有古今新舊之別，新玉眾人皆知，琀玉則是入土重出之玉，因出自棺中，為含殮之器，古人大多以水銀殮葬，因為水銀性活易流，遇玉則凝滯，因而以玉塞之，故琀玉和舊玉不同，前者殮葬之器，後者為入土重出之玉。

玉　色

玉約略有九色：

元如澄水曰璧。（璧，音今，玉韻，黑玉，本草，琥珀千年者爲璧，狀似元玉。）

藍如靛沫曰碧。

青如鮮苔曰璘。（璘，青白，玉篇，音筆，玉管。）

綠如翠羽曰瓐。（瓐，音盧，博雅，碧瓐，玉名。）

黃如蒸栗曰玵。（玵，音玵，集韻，美玉也。）

赤如丹砂曰瓊。

紫如凝血曰璊。（璊，音門。）

黑如墨光曰瑎。（瑎，音諧，黑石似玉。）

白如割肪曰瑳。（玉以潔白爲上，白如割肪者又分九等。）

赤如斑花曰瑛。（瑛，音英，白者如冰，半有赤色。）

上述爲新玉、古玉自然之原色。而舊玉則因入土年久，地中水銀沁入玉裏，相鄰的松香、石灰以及各種有色物質，隨之浸淫，故入土重出之玉，無不沾有顏色。如玵黃、玵青、純漆黑、裹

皮紅、鸚哥綠等。

除此尚有雜色之玉，總名爲十三彩，又有各種巧沁，有出人意料之外的花色。還有一種玉在土中，與香物爲鄰，年久受沁，沾其香，爲稀世之寶。

辨僞

玉生於石，質地有好有壞。舊玉與石，最難分辨，如屬眞舊玉，體質必溫潤沉重，精光內含，若是石類，則輕脆鬆弛，賊光外浮。也有人將新僞舊，無色僞色，若用火煨，必有裂痕，色亦不悅目。

盤功

凡三代以上舊玉，初出土時，質地鬆軟，不可驟盤，若要復原，玩玉者用文工，骨董商多用武工，灰提法不爲玩玉者所取，而以人氣滋養，光亮出於自然，寶光悅目。能復原之玉，皆爲純而美之玉，若質非純玉，何來通體如寶石之晶瑩明潔，如非美玉，質地良好，久在土中，玉性消失，非朽爛卽乾枯，已成死玉。

總之，今人談玉，可以分中西貫通和保守國粹兩派，前者多引用外國人之說，後者多參照《玉紀》等書籍，不過個人的學養和情性，應該是賞玉玩玉者最應具備的要件。

——摘錄清陳性愿《玉紀》

悠悠天地

——「林本源園邸」流行的時代精神

只要是中國人的宅第，無論如何也要有橫額的寬區或者是長形的對聯，來烘托居住處所的光彩。坐落於板橋市中心的「林本源園邸」就是一所最典型的表徵，這座被列為國家二級古蹟的大宅，在相連錯落的建築當中，不難由鑲嵌於大門上的橫額或兩側間的對聯中，體會出住宅主人的精心巧思，更可藉此表現出林家傳統治家的精神，今日看來，別具有一番意義。

俗稱「林家花園」的「林本源園邸」，以橫額和對聯來映襯庭園中的景致，頗饒風韻，把文章之美及山水之麗，完全交融於此，由於建築物的年代久遠，建築物上的對聯，已不復可見，倒是橫額因為所題的位置較高，風雨較不易侵蝕，大多保存良好。

橫額對聯

「山水是地上之文章，文章是案頭之山水。」

如果要深入觀察，感受一百五十年前的林家建築，實在不容易。整體而言，林家花園和三落舊大厝、五落新大厝，合而為林氏三大建築。如今，三落舊大厝已配合花園復舊的工程，在民國六十四年至七十四年間分段整修，目前為林本源祭祀公業祠堂，每天早晨的六點到八點對外開放，供附近民眾做晨間活動，其餘時間，都是大門深鎖，而清晨進入廣場運動的人，仍然見不到大厝正廳內的擺設情形。這座具有歷史性的建築內容，只有林氏子孫在年節祭祖時，才會開啓深鎖的大門。

至於五落新大厝，更為可惜，已於民國七十年七月拆除了這棟一百年歲月的歷史建築，鑲嵌著「光祿第」的正門，如今只能由發白的照片中尋訪，聳立在這棟大厝的高聳建築，是一棟十層樓的林家花園廣場大廈。歲月悠悠，景物遷移，傳統與現代的情結，究竟如何才能化解開來？矛盾的何止是我呢？

「讀畫」、「眠琴」、「碾茶」、「煮酒」最是耐人尋味，在林家花園內的來青閣上，一塊塊長形赭紅的方磚，堆砌成一棟氣勢雄偉的古典建築，而主人的雅致，藉這四塊刻著行書的橫匾，表露無遺，好一個懂得生活情致的林氏主人！

除了來青閣的風雅之外，像方鑑齋題的「浸月」、「蒔花」，可表露出這棟建築與明月、花草的關聯性；而香玉簃所題的「襲香」、「籠翠」橫匾，不就使人望文生義，感受到簃前花園中百花怒放，香氣襲人的情趣嗎？而定靜堂「山屛海境」意指遠眺觀音山狀若屛風，觀音山下波光

如鏡。「廻廊曲引」，暗寓經由廻廊引導，必能引人入勝。若重意境經營的觀稼樓，所題的「小橋度月」以反喻的筆法，將小橋與月亮點寫得活潑玲瓏，煞是可愛。此外如月波水榭的「拾級」亦有一語雙關之妙，明示主人除了庭園漫步之外，也嚮往著仕途或商場上平步青雲、扶搖直上之意了。

五落和三落的橫區或對聯必不同於開放的林家花園，來訪者，可由額聯中的字揣摩出宅第主人心中情境，也可明白這些建築到底是正堂或是亭臺樓閣，中國建築的橫額對聯，實在妙趣無窮。

大家在佈置自己府宅之時，不妨也以心中所嚮往之情境，以額聯表白，不也是讓參訪之友人或後世之子孫，明白自己的人生境界很好的一種途徑嗎？

亭臺樓閣

到過聯合報系休閒渡假中心「南園」的人，一定讚歎建築師漢寶德精心規劃的南方蘇州庭園，小橋流水，亭臺樓閣，無不以婉約取勝，以氣質過人。而林家花園的樓臺建築，除有相同情韻之外，更有一分歷史濃郁的情愫，徜徉其中，歲月彷彿在訴說著前人智慧何其精緻典雅，而才情更非今人所能相擬。時代應是長江的後浪推前浪，為何現代化的建築當中，找尋不到那分屬於

中國獨有的風格？走訪林家花園的人，最難堪的大概是周遭櫛比相鄰的華廈大樓，像鴿子籠的排列四週，映入眼簾，不甚協調。當我拿起相機，想攝取中國式的美感時，刻意地將四周高樓建築除去，否則將是一幅殺風景的畫面啊！想到這裏，不禁慨歎南園身置羣山萬壑之中，何其有幸！

方鑑齋、來靑閣、觀稼樓、定靜堂、汲古書屋等數個景區和蜿蜒的廻廊、假山池塘、庭園綠草相互輝映，流連徘徊，不忍離去，思古之幽情，緩緩地湧自心底深處。在所謂現代化的建設當中，要尋訪一絲絲的中國情懷，林家花園的可貴性，尤爲彰顯。

仰望灰濛濛的天空，不禁爲板橋感到慶幸，能夠使得林家祖先擇此而居。林家傳至平侯時，生有五子，分別掌理「飲、水、本、思、源」五記，意卽要子孫飲水思源，不要忘本，而老三國華和老么國芳傑出優異，以「本源」合稱，於咸豐三年（西元一八五三年）興建三落舊大厝，接著國華子維源於光緒十四年（西元一八八八年）完成巨資的五落新大厝。林家花園則繼此五年的浩大工程，花費五十萬兩銀子，於光緒十九年（西元一八九三年）才全部竣工。板橋地區因林家而成爲一個具有文化歷史的地方，否則除了擁擠的街道，和喧嚣的人潮，眞不知要使人忘情於何處？以文化爲標的，已經是世界的潮流，最近來臺講演的日本學者森啓認爲，文化最新的解釋，是創造一個適合人類居住的環境，因此美麗的居家環境必須是具有感性的生活空間，和歷史古蹟爲鄰，在生活中有文化活動可以參與，這才算是幸福的條件。過去的日本，曾經慨歎：「我們是經濟大國，但是，我們並不幸福。」昔時日本的遺憾，竟然重現在今天我們的生活感受中，諷諭

之情，無可言喻。

臺灣普通民屋的建築通常都就地取材，具有鄉土材料的特色，竹材是最易取得的材料，但是較富有人家的住屋都採用石材為牆礎、柱礎與臺基，柱子則採用本島的楠木、樟木或紅檜、檸木，當然福州來的福杉更廣受喜愛。下半部則用紅磚砌成，而屋裏石灰處脫落的地方，還可以看到黃黃的土塊混雜著穀殼，我們頑皮地用手去挖，洞是愈挖愈大，當然讓大人瞧見了，免不了又挨一頓罵。比較考究的房子就全部用紅磚砌成了，而且一定排列著規律而有韵致的圖案，常見的是一豎一橫或一縱一橫，除了有助牆面結構力學的均衡以外，更有美觀的韵律感，林家花園就是典型的實例。母親是鶯歌人，她告訴過我說：

「我們小的時候，林家花園就是我們遠足的地方，老師帶著我們到板橋，好高興，好高興！」

母親年歲已邁，回憶起求學那段時光遠足的樂趣，記憶猶新，如影歷歷。林家花園牽繫着久遠的情感，尤其是設計者將名家書畫刻烙於牆壁上，一方面表現了主人的風雅，一方面也顯示了林家收藏的豐富，目前這些字畫保留得最完整的是朱子的「四時讀書樂」，其餘有些僅留些許，實在可惜。單就此刻有字畫的牆飾，濃郁的藝術氣息，令人留連忘返，駐足於牆前，吟哦讀誦，不忍離去。

古詩：「欄干十二曲，垂手明如玉。」西洲曲中彎曲的欄干，有其廻旋之美。而林家花園的

廻廊更是美不勝收。尤其有陽光的時刻，廻廊各式的圖案，有斜曲型式、彎曲形的、直線形的、

交錯呈格子形的，在陽光的照射下，呈現各種不同的圖案，錯綜迷離，煞是好看，爲景物的空間

添加了深遠的感覺，使主體更爲突出，匠心獨運，令人嘆爲觀止。

最近幾年，現代化的浪潮幾乎淹沒了舊有的古蹟，昔日林家因經商有成，子孫又居官爵祿，

所使用的建材當然都是上等之質。如三落大厝燕尾式屋頂，據傳是府第內有人當官或中舉，才能

採用此式。走訪林家花園方鑑齋的房間裏時，正有三名師傅在補修陳舊的舉牌，上浮刻著「廣西

南寧府正堂」、「幫辦全臺墾撫事務」、「誥授榮祿大夫」……無怪乎三落舊大厝的正門鑲掛著

從五落大厝移過來的「光祿第」匾額。林家花園的一景一物，不僅在訴說著過往歲月的種種，更

在凸顯林家歷代祖先輝煌的成就。如果全都拆建成摩天大廈，情何以堪。

雖然林家花園的亭臺樓閣只有一百多年的歷史，可是它讓我們爲木匠手工藝的精巧歎爲觀

止，鏤雕的窗格，形式與圖案的繁複，千變萬化，屋頂、山牆、梁柱、斗拱……的形式，由於

築屋者巧思設計，種類衍生極多，其寓意除了美觀雅緻之外，更包含有民俗的文化內容，保留古

蹟，等於保存了一部活的歷史書籍。

維護歷史古蹟的前提，必須和眼光、時間競爭，搶救要及時，決策也不能遲疑。也許林家花

園的保存樣式，已有部分失眞，五落大厝也不復存在，但是沒有今日的林家花園，所有林家的建

築，也許只能留爲文化建築的圖樣和記錄，保護古蹟，眞是已到了「今天不做，明天就會後悔」

的地步了。

廻廊壁飾

　　臺灣民宅構築的裝飾，普通人家的住屋牆面約分兩部上半部塗白色石灰，今日我們雖然慨歎林家花園未能和周邊的建築景觀相互輝映，身置園中，尚有遊園之趣，但一登上小山，或拾級而上來青閣，可是林家花園畢竟在千般辛苦中保存下來了，只見一棟棟模型似的樓房，極不襯景，比起一些禁不起歲月摧殘的古老市區而言，畢竟是為不幸中之大幸了。

　　臺北市政府都市計畫處，為了謀求臺北早期發展地區的文化延續和再發展的新出路，最近特別委託臺大建築與城鄉研究所規劃研究室，進行一項「臺北市古蹟與歷史性建築及其附近地區發展管制與維護制度」的研究。負責這項研究的總主持人臺大教授劉可強認為，舊社區的開發，除了透過改善古蹟，並結合新的社區生活和商業發展，來謀求新的出路外，在規劃研究初期，必須廣徵民意，才能讓地方文化得到延續。

　　而臺北縣政府民政局禮俗文物課的江課長，除了一再強調，林家花園是北部地區保有最完整的中國傳統庭園建築之外，並希望民眾勿以六十元的門票為昂貴的價錢。

「由億載金城、紅毛城、林家花園這些歷史古蹟當中，我們可以看出臺灣南、北開發的歷史，而林家花園更可使後人考察當時富貴人家的生活情形。」

所以六十元可以買到一份回顧歷史的情趣，何樂而不爲呢？

「文化資產保存法」最近在會診修正，我們對於先民的智慧結晶，應以尊重珍惜的態度來維護，儘管各家說法不同，對於文化資產的認同不一，無論如何，一個大的前提共識一定要有，那就是「我們經濟富有，但是我們精神更要充裕！」

六十元買一張門票，欣賞古色古香的林家花園值得呢？還是吃一碗牛肉麵划算呢？希望不要再讓江課長爲難了。

藝術文化通常與政治、經濟發展不一定能謀得平衡點，有時候甚至會讓人懷疑文化藝術與社會條件究竟有無聯繫。民生凋敝、社會苦難的時候，卻可以出現藝文高峰，政治強盛、經濟繁榮之際，卻反而萎縮，同樣一個社會、時代、階層也可能截然不同。不過可以觀察出的一個規律是某些藝術的內容因較少依賴於物質條件，正好作爲黑暗現實的抗衡對象，例如文學、繪畫等。林家花園的建築，固然需要花費不少，但珍惜護愛之情，卻仰賴於心靈對精神的渴望，才能獲得。

早已陳迹的古典建築，爲什麼仍能感染著、激勵著今天和後世呢？即將邁入廿一世紀的現代人，爲什麼要一再回顧和欣賞這些古迹斑斑的印痕呢？

林家花園雖然是過去輝煌的歲月，代表著昔日生活的富貴面，然而緬懷先人的哲思美感與歸屬，卻是朝向未來的。

附篇：歷史的鏡頭

板橋，當時平埔族原稱「擺接」，昔爲凱達格蘭族山胞擺接社所居，於乾隆中成莊，莊西有滴子溝（娘子圳）架起一座木橋通往新莊以便交通，以閩南音，因名枋橋，民國九年改稱板橋。

板橋因距新莊只有兩公里，得水陸交通便利之賜，所以能迅速繁榮成市。

板橋的開闢始祖是在雍正四年自大甲北上的林成祖，然使板橋聲名大噪的應推林本源家，林家渡臺始祖林應寅，在乾隆四十三年（西元一七七八年）自福建漳州龍溪渡海來到新莊，二傳平侯發跡。平侯曾回大陸仕官多年，回臺後，以大租戶方式大事開墾今臺北、桃園、新竹等地，嘉慶年間，又應同鄉吳沙之請，開闢三貂嶺路，獲得噶瑪蘭（今宜蘭）的大片土地。道光二十七年（西元一八四七年），以長途跋涉、收租不便，在板橋建弼益館爲租館，是爲林家板橋建宅之始。

林平侯有五子，分領「飮、水、本、思、源」五記，其中三子國華、五子國芳合曰「本源」。林家遷居板橋，其來有自。當時漳泉械鬪如火如荼，林平侯卽因新莊爲泉州人勢力範圍，在嘉慶元年遷至大嵙崁（今桃園大溪）。咸豐三年（西元一八五三年），國華、國芳又應板橋、士林漳州人的請求，乃在板橋與建三落舊大厝，落成後舉族遷居此地。光緒十四年，國華子維源又先

後關建五落大厝及花園。林家盛時，極熱心地方公益，曾獲頒「積善餘慶」、「尚義可風」等牌匾。林國芳且捐建慈雲寺，是板橋十三莊漳州籍移民最崇敬的一座廟宇，屢受漳泉械鬥之累，被猛岬泉州人渡溪燒毀，一直到光復後才得重建。

林家花園創建於光緒十四年至光緒十九年始完成（西元一八八八—一八九三年），爲國華之子維源所擘劃，面積約五千餘坪。園內有「汲古書屋」，約二十一坪；「方鑑齋」，約三十坪，前有水池與戲臺，相傳爲維源與文人墨客周旋之處；「來青閣」爲兩層樓建築，約一百坪，爲林家招待賓客之地，亦爲貴賓下榻之處；「香玉簃」，約二十四坪，爲觀賞陸橋與定靜堂間百花之所，每至秋間，有紅、白、黃等菊花盛開，供人觀賞；「觀稼樓」，爲一兩層建築，光緒三十三年（西元一九○七年）倒塌，今代之以小亭；「月波水榭」呈雙菱形相連，四周水池遶繞，是婦女垂釣作樂的魚池；「定靜堂」爲花園中最大的建築物，約一百五十六坪，爲林家招待賓客、開盛大宴會之處；「榕蔭大池」在定靜堂西，池北有仿林家故里漳州山水敷設之假山，池旁有「梅花鄔」、「釣魚磯」、「海棠池」、「雲錦淙」等景。

林家花園被評定第二級古蹟理由：

1. 林本源與臺北社會經濟發展有密切關係。

2. 林家園邸爲北臺碩果僅存之古式庭園。

3. 園內設施頗能表現清末我國庭園設計之水準，對當時富人之休閒生活有解釋作用。且規模

大，卽使江南庭園亦少有與之匹敵者。

4.原五落大厝已拆除，僅存三落大厝及花園，花園部分雖整修，惟均經詳細考證，材料仍保留二分之一以上原物，彌足珍貴。

5.綜上，於歷史意義、建築及庭園本身之文化價值上觀之，均甚具重要性。

林家花園的珍貴是事實，然後人珍惜的態度才是保存長遠的唯一方法，其工程計動支一億五千餘萬元，施工日期為一千零十三日，耗費龐大，應有其代價才是。

附

錄

楊三郎與臺灣美術運動之研究

壹、緒　論

一、研究動機

歷年來研究當代藝林精英之專著，不乏少數。然就臺灣地區四十年來之美術成長與社會背景之關聯性作詳實研究者，可謂不多。如〈林玉山繪畫藝術之研究〉（師範大學美術研究所論文）、〈廖繼春之研究〉（師範大學美術研究所論文）❶等專論，此外王德育〈劉國松繪畫中圓之意象〉❷，

❶　陳瓊花碩士論文〈林玉山繪畫藝術之研究〉，民七十四年五月。王素峯〈廖繼春之研究〉，民七十六年六月。

❷　王德育〈劉國松繪畫中圓之意象〉，「中華民國美術思潮研討會」論文。由行政院文化建設委員會主辦，臺北市立美術館舉行新畫發表會。

以及甫出版的《臺灣美術全集——陳澄波專卷》❸，此等論著爲近些年來頗爲正式的個人研究文集，而各美術館爲配合藝術家個展，亦出版有專輯評論文字，或附錄於畫册之中，或專文付梓。

總之，研究臺灣美術家及美術史已逐漸爲人重視，許多人士已覺察到今天社會的變遷中，與臺灣藝術家個人之心血及努力推行的美術運動，有著密不可分的關係。

一九九一年由行政院文化建設委員會主辦，臺北市立美術館承辦的「中華民國美術思潮研討會」，會中宣讀十篇論文，就當代美術思潮提出諸多學術理論之探討，雖有匆促之感，但各界熱愛藝文人士反應熱烈，更盼望能有類似活動較常舉辦❹。

❸《臺灣美術全集——陳澄波專卷》，藝術家出版社，民八十一年二月二十三日於臺北市立美術館舉行新畫發表會。

❹「中華民國美術思潮研討會」發表論文十篇，〈日據時代臺灣官展的發展與風格探釋——兼論其背後的大衆傳播與藝術批評〉（王秀雄）、〈解嚴前後臺灣地區美術創作主題的變遷——從「雄獅」與「藝術家」二雜誌的畫展報導所作的分析〉（蕭瓊瑞）、〈韓國現代美術的形成與發展〉（李逸）、〈臺灣地區美術館與當代藝術之互動〉（連德誠）、〈論禪宗在中西美術表現上所起的作用〉（陳英德）、〈五〇年代臺灣的文化政策及其時代氛圍〉（黃才郎）、〈藝術本土化與現代化思潮之研究〉（呂清夫）、〈臺灣地區當代藝術本土風格語彙的衍變〉（陸蓉之），〈劉國松繪畫中圓之意象〉（王德育），民八十年，文建會主辦，北美館承辦。

〈從現代主義到後現代主義——試論四十年來繪畫之文化脈絡〉（郭繼生）、

主司全國藝文活動的行政院文化建設委員會，於十週年（一九九一年）之時，主委郭為藩以從

政黨員身分，出席中國國民黨中常會時，報告「改善國內藝文展演環境的努力」，除舉出過去成

果之外，並說明未來戮力以赴的五項工作❺：

一、早日讓「文化事業獎助條例」完成立法程序。

二、普遍修建小型劇場表演場所。

三、鼓勵私人與建美術館及博物館。

四、草擬藝術人員任用條例草案。

五、籌辦大型國際展演活動。

郭主委以社會學、教育學之專業素養，語重心長指出：「外來時髦的次文化體系乘勢而入，

如排山倒海，難以抗拒，即使是中流砥柱的中華固有文化體系亦受到撼動，一般國民無論在生活

方式或觀念態度上，漸有捨『本』逐『外』的傾向，因此，推展中華文化復興運動有事實上的必

要。」❻文建會成立十年有一，就推動文建的績效來看，雖無如預期目標的成果，但至少提供

國人面對文化的期待和建議。立法委員陳癸淼所提出的固本方案，堪稱歷年來國會議員當中第一

位以文化事務為政治訴求，而且是針對當前文建病症者。「固本」並非落伍，文建工作的固本，

❺ 《民生報》，民八十年十一月七日，十四版文化新聞。記者林英喆特稿。

❻ 《中央月刊》，民七十九年十二月，第二十三卷第十二期，頁五六。

應該是關心到生活中所擁有的精華面、發展中的優秀面，誠如李總統登輝先生於八十年除夕談話中所言，他治國之本，乃是希望全中國人都是受人尊敬的國民。

研究當代美術史料，自然是懷著一顆虔敬的心，向臺灣第一代美術家致以最誠摯的敬意，也是對文化建設期以高度的要求，我們希望楊三郎的藝術精神以及他所效力的美術運動能於臺灣美術史料中留下最真實的記錄，或許在浩瀚的人類史上，這僅是小小的一點，但對臺灣這三百年來應該是一個不小的漣漪。

二、研究目的

基於上述可知，所謂的美術運動是隨著整個新的文化運動而展開的，嚴格來說，它是一羣知識分子的運動。因為在知識分子的本質裏，流動著與社會息息相關的意念，他們的視野和關懷的層面比他人都更深入和廣潤，而且外來的訊息較他人更先吸收，如臺灣第一代美術家，在封閉貧窮的環境裏，以堅毅的精神遠渡重洋，到日本、法國等地，西方的思潮，湧動於他們的血脈之中，自然其所推動的文化運動，牽動的影響力必更長遠而深入。

具體而言，本研究有下列各項目的：

㈠經由文獻資料，分析楊三郎個人的美術精神，及其推動美術運動的影響性。

㈠編訂楊三郎年度生平，以參照臺灣美術史互動的關聯性。

㈡比較臺灣第一代美術家不同努力方向的影響層面。

㈢分析不同美術社團長時期發展下來，或存或失，所造成互動的因素。

㈣探討學者專家、社會各界人士、畫廊、藝術等相關人士對本研究之意見。

㈤透過日據時代及光復後四十多年來環境變遷，分析當代臺灣美術與楊三郎的關係，深入研究，以爲充實美術史研究參考之輔證資料。

三、研究方法

研究臺灣美術運動的歷史，在國內已蔚成一股風氣，前輩畫家之活動事蹟，不僅其藝術受到肯定，在美術史上的定位，其意義更重於畫家本身的藝術成就。因爲他們堅忍執著爲藝術奉獻的熱誠，方使得臺灣在局勢最惡劣的情況下，仍有至眞、至善、至美的藝術作品，提供同胞們心靈美感的天地。

本研究以藝術家楊三郎與臺灣美術運動之關係爲論文主旨，結論如下：

㈠楊三郎是維繫臺陽美術協會與推動官辦省展的靈魂人物，而此兩個美術組織對臺灣美術運

㈡楊三郎個人之藝術成就，有其代表性存在。

㈢楊三郎沉穩的畫風、內歛持重的性格，爲臺灣前衞風潮襲吹之畫壇，樹立緩步前行的安定力量。

㈣由楊氏八十餘載的藝術生命過往來看，使人體會前輩畫家的藝術成就，固然肇因於本身過人之才華，但堅忍勤學的意志力，才是奠立其成功最主要之關鍵，開啓後人之求知學習態度，實有莫大意義。

㈤楊三郎之作品、個人美術館之成立，以及致力的美術運動，充分地顯露他的感情、個性、及生命追求的價值所在。

我們研究楊氏的藝術生命，不僅可算是研究臺灣美術史，也可說是臺灣歷史的一部分了。而世人若有其他評論得失之處，尚祈就楊氏所處之時代背景、社會環境、給予客觀而持平的意見。

貳、楊三郎的生平背景

一、家世與家庭

動有深遠的影響力。

楊三郎，西元一九〇七年十月五日生於艋舺的書香世家，其誕生處為臺北的網溪❼。其父為臺灣北部著名的士紳，善詩詞並且精園藝，網溪即為著名的蘭菊花園圃所在。據楊氏本人所云，自幼便善塗鴉，時常在黑板、牆壁、紙張上，塗抹他想到以及能畫出來的事物。

一九一五年，楊三郎進入艋舺之學校❽就讀，小學三年級時，舉家遷居至大稻埕。由於每日上下學必須來往於大稻埕與萬華之間，因而路過臺北市博愛路一家兼營畫材生意的小塚文具店，此處二樓設有「京町畫塾」，由旅臺日本畫家鹽月桃甫免費教授油畫，受業學生以日人為主。該店一樓櫥窗陳列鹽月的油畫作品，色彩強烈鮮艷，深深吸引楊氏，自此更加堅定習藝的心志，一心想成為一位油畫家。

這個心願並沒有受到家人的支持，父親希望他放棄繪畫，但意志已堅的楊氏，一方面規避雙親要其投考師範學校之要求，一方面升進臺北未廣高等小學❾，並且勤學日文，存儲旅費，準備伺機東渡日本，實現藝術家的美夢。

❼ 網溪原名網尾寮溪州，即今日之永和市。

❽ 日據時代之小學，即今臺北市老松國小。

❾ 原址為今臺北市福星國小。

二、學藝背景

一九二二年三月五日,楊氏私自離家出走,從基隆港搭乘商船稻葉丸,赴日獨闖繪畫的天地。

關於他離開臺灣的經過,在自述〈跑不完的路〉一文中曾如此描述:

……到了高等小學畢業,深深覺得這種無師學畫,終不是辦法,心裏很想跑到平素憧憬的日本,設法進入專門教畫的美術學校,正式接受美術教育。於是有一天,將這希望告訴家嚴,可是他怎麼也不肯應允。但是我並不因挫折而灰心……。於是秘密地糾合了同志,決定潛赴日本,縱使家人不肯接濟,也寧願半工半讀。於是在十六歲那一年二月,一個寒冷的早上,籌備已告完竣,暗地收拾了行李和自製的畫箱,離開了有生以來從未離開過的老家,由基隆搭日本輪船「信濃丸」赴日。

「我出走之後,家人大為驚惶,父親馬上打電報到輪船給我,囑抵達日本覓定住宿之後,務必從速通知。我接到電報時,感激之餘,不禁潸然淚下。這時候同船出走的還有志願做音樂家的

游再與君。」

後來游再與在大阪找到了職業，楊三郎則到京都準備進美術學校。一九二四年四月，他通過了入學考試，進入京都美術工藝學校，同班還有一個臺灣學生，就是陳敬輝[10]。

為了專心研習油畫，楊氏由京都美術工藝學校轉入關西美術學院的洋畫科。從投身研習繪畫的過程中，可看出楊三郎從少年時代，即有不畏艱難闖蕩自己理想前程的勇氣。同時由於個人以及戲劇化的起程，使他走向了與同時代其他臺灣美術青年不同的求學途徑。一般來說，日據時代跑第一線的臺灣美術家，大都進入臺北師範得到了繪畫的啓蒙，要不然就是與來臺的日本畫家如石川欽一郎或鹽月桃甫等結緣，經過他們的介紹鼓勵，然後進入東京美術學校專門研習。楊三郎則自闖出了一條特殊的途徑，影響了他往後的畫風與從事美術運動的作風[11]。

三、其人及個性

⑩ 謝里法《日據時代臺灣美術運動史》，藝術家出版社，臺北，民六十八年，頁一六六～一六八。楊三郎〈跑不完的路〉，《臺北文物》季刊，第三卷第四期，民四十四年三月五日，頁七三～七六。

⑪ 林惺嶽〈老而彌堅——透視楊三郎的繪畫生涯〉，《楊三郎回顧展》，臺北市立美術館，臺北，民七十八年，頁一一。

一九四一年加入「臺陽美協」為會員的陳春德（一九一五—一九四七）。於一九四〇年出版的《臺灣藝術》元月號，有一篇用日文所寫的〈私のらくがき〉（〈我的塗鴉〉），藉散文的體裁來描寫「臺陽美協」的五位畫家，真可謂入木三分。今將楊三郎部分中譯如下：

說是釣魚釣魚的，連魚影子也沒見他釣回來過，年歲越大，楊佐三郎對釣魚越是著迷。春天的陽光一照過來，便站也不是，坐也不是，拿起魚竿就往外頭跑。這時候，上門拜訪的，若碰上的是楊大嫂；

「又走了？」

「是啊！」

問的簡單，答來也簡單。不論什麼時候，「是啊！」底下該接著說的「釣魚去了。」照例被省去。

若是連大嫂也不在，晃啊晃出來的是他的小寶貝：

「爸爸氣叫，氣叫魚……。」

只要爸爸又不見了，小腦袋裏便想到他快釣到魚帶回家來。

確有那麼一回，聽到說，他從小基隆釣到了不少鱔魚，這話倒真令人不敢相信。向來就沒有親眼見到過當他拉起魚竿是連鈎帶魚拋上岸來的。這回若真有本事釣到鱔魚，他的

技術可要進步得叫人吃驚。那麼鱔魚呢？再認真一追問，倒像是沒有帶回家來的樣子，該不會在小基隆就煮來吃掉了吧⋯⋯

聽他說來，釣到魚也罷，釣不到魚也罷，漁翁自有漁翁的境界，靜心等著魚來上釣，人生樂趣自在其中。儘管這麼說，老楊心裏還是盼望著真能釣到一條真魚。⑫

目前已居八七高齡的楊氏，身體硬朗如昔，唯耳背，故交談時須極大聲音，否則就透過夫人許玉燕女士的傳介，仍可彼此傳達聲息。陳春德筆下的楊氏執著所愛，夫人亦成全其所愛，事實上在一生的藝術生涯中，夫婦倆亦是如此相扶相持。

只要和楊氏較接近的人，就不難覺察他個性剛直，脾氣火爆，但是對朋友豪爽熱情，感情豐沛。

夫人許玉燕憶及年輕歲月時，笑語地談著：

「當年風氣很保守，夫婦總是一前一後的外出，而我和老師（楊氏）訂婚以後，就手拉手一起走著。有個流氓看不慣，要動手打老師，我就以手上竹製的絲綢傘子，重重地打了那流氓，他連回手都沒有，可見那時流氓還是有他們的行規的。」

⑫ 同⑩，頁一六四。

許女士堅強的個性，方足以成全楊氏全心全力投入藝術的國度，尤其臺陽美協成立之後，會員們大都聚集於楊氏家中，聚會、創作、聯誼，若無楊氏熱情坦誠，許夫人以夫為尊，臺陽是很難於物質艱困時期成長迄今的。

雕塑家蒲添生談及楊氏性格時，認為「楊先生是位很有霸氣的人。不過這也難怪，如果缺少了這分霸氣，要如何組織美術團體呢？」⓭

優裕無慮的家境，父親楊仲佐於臺灣園藝界的聲望，加上楊氏執著藝術的熱誠，以及夫人全力的支持，楊氏交遊廣闊、慷慨好客的天性發揮地更為透澈，尤其是當他學成返國，家世地緣的配合之下，楊氏成功地拓展到上流社會及文化圈的社交人際脈絡，此皆奠下了日後致力於臺灣美術運動有力的根基。

叁、楊三郎的習畫過程

一、留日時期（A.D.1922—1929）

⓭
蒲添生口述，民七十九年二月專訪蒲添生於臺北市林森北路家宅中。

近代史上日本與西歐世界的接觸，發軔於日本孝明天皇嘉永六年（一八五三），美海軍提督馬太‧培里率領四艘黑船出現在東京灣口的浦賀。然而在此之前，日本美術已深受西歐影響，是故一八六八年明治維新之後，隨著江戶、德川幕府鎖國政策的廢除，日本與西歐接觸頻繁。二百五十年的鎖國政策導致日本科學技術落後，因而明治政府大規模引進西歐文明，但在美術方面則探雙向交流的型態。一方面日本美術家被西洋繪畫表現法吸引，大量攝取西方繪畫技巧。另一方面，西方美術家猝然發現東方世界的美，企圖將此種異族風格表現到作品上來，因為不同文化彼此刺激，日本與巴黎之間乃產生豐富多樣的交流活動。十九世紀末至二十世紀初，日本受到印象派及後期印象派影響至鉅。

日本輸入的西方繪畫技法除了寫實主義的遠近及明暗法之外，還包括全部的油畫創作觀。明治時代西方繪畫輸入日本的歷史，可概略分成三階段：一八七六年成立工部美術學校，為第一與第二階段之分界點。一八九六年東京美術學校成立西洋畫科，為第二與第三階段之分界點。前者因財政困難及全國性傳統美術復興運動激烈展開而關閉，而成立於明治二十二年（一八八九）的東京美術學校，至一八九六年力邀留法的黑田清輝（Seiki Kuroda, 1866-1924）為該校西畫科的教授，恰好趕上印象派的風潮，回國後倡導明治美術協會的黝暗色調，致用明亮的色彩，令當時日人耳目一新。

〈跑不完的路〉文中有楊三郎深刻的自述，陳言當時赴日習藝的決心與膽識。楊氏乘船於一

九二二年抵達東京，進入京都美術工藝學校習工藝，因感乏自由發揮，故於一九二四年轉入關西美術學院和黑田從太郎、田中善之助習畫。此二人有別於日官方之二科會、春陽會之團體領導人，強調創新，爲在野派之前衛藝術家，在藝壇頗具影響力。

楊氏留日讀書期間，一九二二年至一九二九年載譽返國，彼時歐洲於美術上「達達主義」盛行，對固有形式有不同之深思反省，然楊氏創作形式仍保有固定的學習經驗，繪畫風格不同於當時的形式，可能的因素有二：

(一)自我教育成長。

(二)身體力行的毅力。

一九二七年，旅居臺灣的石川欽一郎、鄉原古統、木下靜涯、鹽月桃甫等日本畫家建議，於四月正式成立臺灣展覽會，十月舉行第一屆的「臺展」。楊仲佐先生立即通知京都的楊氏，恰巧其甫由東北旅行返日，帶回於哈爾濱寫生作品「復活節的時候」，寄臺參展榮獲入選，爲官方購藏，得七十五元。此次榮選，打開了楊氏與家族的隔閡觀念，家人肯定其在藝術上仍可以功成名就，光宗耀祖。

「這幅畫居然僥倖入選，而且由政府訂購。作品由日政府訂購的事，在當時對畫家而言是一件光榮的事。我由於這一次的入選，不但激起我參與臺灣美術的動機，也從此和臺灣美術運動結上不了緣。多年辛苦，於此稍得酬慰，心裏頭的喜悅實在無可言喻，家嚴和家人，更是舉家歡慶

若狂，他們也才開始理解我的美術生活。」⑭

赴日第五年，「臺灣風光」入選關西美展，此為楊氏於日展出的第一幅作品，實為懷鄉之作。

楊氏以全部的生命熱力，投入日本的藝術環境，從京都美術工藝學校到關西美術學院畢業，這段時間深受日本美術風潮之感染。課堂研習，觀摩展覽，加上京都迷人的風光，使楊氏不僅迷戀戶外寫生，也自然承受此時由歐洲流傳到日本的外光派奧妙，然而楊氏亦深刻體會出油畫在日本仍不是發源之處，對油畫的專情，使其萌發了遠赴歐洲巴黎一窺西方藝術發源殿堂之奧妙的決心。

二、旅法時期（A.D.1932－1935）

一九二九年楊氏由日畢業返臺，於臺北三重埔找到了一間畫室，每天早上於父親經營的菸酒配銷所幫忙，下午便返畫室作畫。每年帶著作品赴日請教先輩名家，楊氏自己以謹嚴而勞苦的態度來學畫，以拚全精神、獻全生命來研究和學習事務。

畫壇一帆風順的楊氏，竟於第五屆臺展落選，為促使其赴法習畫的直接動力。

⑭
⑩
同
，
頁
一
六
八
。

「……到了第五屆『臺展』，我本也是以特選為目標的，而且也作過這種努力，然而事竟出人意外，我的作品竟然落選。因為當時我出品的畫，是在北投溫泉地帶製作的，誰知道這幅畫竟因亞鉛化白變了色，我在事先又對這方面絲毫沒有研究過，以致造成了這次的失敗。

然而落選竟成為我求再度崛起、進一步研究的動機。……決意赴法進修就是在這時候。我於是在慈父與愛妻的激勵和諒解之下，離開臺灣赴法深造。那時我的大兒子才出生十九天……。」⑮

一九三一年搭船赴法，同行的有小他四歲的畫家顏水龍於馬賽的碼頭迎接他們，共赴巴黎。

彼時立體主義所衍生的新興繪畫流派籠罩著巴黎，楊氏仍沉穩地留連於美術館的觀摩研究，以及風景寫生。尤其依是柯洛尋求寧靜感覺的作品，特別抓住楊氏藝術的心靈。楊氏畫作當中，有些看不到清楚的線條，表現水影、雲煙，蘊含柯洛的真樸、簡潔、寧靜，以自然為主，師法自然的藝術真趣。由楊氏作品中，不難感受其作品中許多景物是可以從風景圖片看到的，但是景象背後有許多不同的呈現，說明藝術師法自然之後的領悟心境，即為其觀察人生的真諦。因而可以說楊三郎旅法時期，受柯洛影響極大，而在繪畫技法的探討上，亦模仿莫內、塞尚，藉由有形的技法來探討藝術家內心世界的自然寧靜之氛圍。

⑮
同⑩，頁一六八。

然而我們無法斷言某人作品形式似某人，就說承襲自某人。事實上任何一位藝術家的創作皆融入自我的思想人生理念，楊氏亦不例外。一九三二至一九三五年，楊氏留歐對其繪畫有深入長遠的影響。返臺時，帶著一百多幅作品，一九三三年時，他「塞納河畔」並曾入選法國秋季沙龍。巴黎浪漫的天地，歐洲藝文的情趣，楊氏以二十五歲的少壯年齡置身此地，感受之強烈應可想而知，是以返臺之後的作品，仍可感染到留歐時之情感。

旅日期間奠定下楊氏繪畫的基礎，以及忠於藝術的精神態度，但是留歐三年更激發沉潛於楊氏血脈中湧動的藝術靈魂，是歐洲的藝術天地使楊氏獲得新生，成為貫穿他一生藝術生命的架構。

三、返臺後的耕耘歲月（A.D.1936—迄今）

留法返國，楊氏由於家世、地緣、時代背景，以及慷慨熱誠的性格，簇擁個人的藝術成就登上峯頂，而他本人亦頗能把握機會，發揮各項有利於美術運動的因素，終至使他在臺灣美術史上留有一席之位。

一九三三、三四、三五年，楊氏於臺展連榮特選，並與李石樵齊獲第九屆臺展西洋科推薦級畫家。而一九三五年間，繪畫亦於日本得到肯定，躍登為「春陽會」會友，同年五月，第一屆臺

陽展也由楊氏等人創組成立，於臺北市教育會館（昔美國文化中心）舉行。

楊氏不僅個人的藝術生命得到國內外的認同肯定，其扮演臺灣美術運動家的角色，亦廣獲熱烈回響，其以藝術家立足於社會的地位，不容忽視，數十年來，仍屹立長青。在作品上，楊氏留法期間，置身文化氣息濃郁的土地上，成為一位重寫生的寫實畫家，繪畫呈現普遍性而無個我突兀的風格，但也因為如此，更具有親和性，廣為愛好者所接受，其影響力反較其他畫家更為有力，此可由日後「府展」、「省展」中的作品得到證實。

有人認為楊氏作品數十年來一成不變，「不變」，就是他的風格。形式與技法醞釀成畫家作品的風格，楊氏執著自己理想，隨著年齡與智慧的增長，可以看出調和的個性中所表現的平衡、虛實、天真的特色。楊氏一生中所追求的自然、寧靜，實難以個人之好惡來論斷其畫作之優劣。畫家吳隆榮即肯定楊氏不變之風格是藝術生命沉穩持重的表現，變與不變之間，即如蘇東坡〈赤壁賦〉中所言「自其變者而觀之，則天地不能以一瞬，自其不變者而觀之，則物與我皆無盡也。」凡天地之間，物各有主，如果要說楊氏作品是「美術運動」階段裏探求西洋繪畫的初步典範，或有不十分恰當的地方，但他的確是鋪下了第一道臺階，使人人皆能舉步登階而上，他的這些功勞自然襯托了個人在畫史上的地位。一位畫家就是這樣而建立起來的！

⑯ 同⑩，頁一六九。

肆、楊三郎對臺灣美術運動之貢獻

一、臺陽美術協會的靈魂人物

一九五四年十二月十五日「美術運動座談會」由黃得時任主席邀請楊氏等美術家假臺北市文獻委員會辦公室舉行。與會者一致公認臺灣的新文化運動有文學、新劇、音樂、美術、……等，光復之後以美術活動最爲熱烈。會中楊肇嘉認爲：

「我國美術的歷史，自滿清倒臺之後，迄光復爲止，因爲國家不斷在動盪中，無法加以保護，所以只有供人鑑賞，卻沒有創造，只有保有唐宋元明清等一兩千年來的優越美術。古代文物上的筆法彩色始終不能超過，這實在是很痛心的事。」⑰

此語當是針對延續中國傳統藝術文化有感而發的，然而日據時代旅日返臺的美術家熱中支持臺灣美術運動是不爭的事實。熱愛克服了貧乏的物質環境，專業的畫藝弭平了惡劣的政治環境，

⑰《臺北文物》，第三卷第四期，民四十四年三月，頁五。

當天的座談會一致肯定臺陽展歷史悠久，展出作品優秀，其中有關臺陽展部分如下：

黃得時：臺陽會是在什麼時候成立？

楊三郎：民國二十三年（日昭和九年）留日留法研究的畫家很多返臺，由李梅樹、陳澄波、李石樵、陳清汾、廖繼春及我主倡，在是年十一月十日假鐵路飯店舉行臺陽美術協會成立大會，翌年的民國二十四年（日昭和十年）五月四日在教育會館開了第一屆展覽會。

民國二十五年（日昭和十一年）開第二屆展覽，這時候曾因日當局要求李石樵的裸體畫撤回，成為社會問題，日治安方面和社會人士紛起爭論。

黃得時：爭執的理由在那裏？

李石樵：因為這張裸體畫，裸體的女人是倒臥的，日治安方面說站立著是可以的，但倒臥的卻不成。

黃得時：臺陽美術會簡稱「臺陽展」，不但是本省最大的民間美術團體，同時歷史也最悠久最有成就，創立當時當別有意圖？

楊三郎：沒什麼意圖，不外是互相切磋琢磨的研究團體，可是輿論方面卻不然。他們另眼相待，以為是反抗「府展」而設立的。赤島社也曾發生過同樣問題，被視為反官方的，所以舉辦第一次展覽會時，日官方不肯借給會場使用。

李石樵：臺陽會是純然站在藝術上的立場而鬥爭的。臺陽展的作品，因為都是在日本有權威

的一流展覽會展覽過的作品運回參加展覽，所以在成就上都比較府展優秀。

王白淵：「臺陽展」反日只是日人的看法，實在它本身並沒有這種意識。

黃得時：今年爲止，共開過幾次展覽會？

楊三郎：一共十七屆，此間停歇一年，這是在二二八事件的那一年⑱。

黃得時：這一團體裏有幾個畫派？

王白淵：差不多網羅著臺灣的各派。

黃得時：「臺陽會」自成立以來，已達十七、八年，此間苦心奮鬥，實在並不是容易的事。

呂基正：活動中心都是集中在楊三郎先生處。

楊三郎：創設當時，同人雖然很多，可是大家都很忙，沒有工夫從事會務，參加展覽的籌備工作的人也很少，維持經費除了愛好美術的社會人士捐助之外，都由會員分攤負擔。印刷、會場

⑱二二八事件受難畫家有臺陽會創辦人陳澄波，其於一九四五年曾擔任嘉義市各界歡迎國民政府籌備會副主任委員，嘉義市自治協會理事。一九四六年，膺選嘉義市第一屆參議會參議員。一九四七年三月二十五日早上七點多，任「和平使者」的陳澄波、柯麟等四位參議員被押送槍決。臺北市立美術館於民八十一年二月一日至三月一日舉行「陳澄波作品展」，藝術家出版社於民八十一年出版《臺灣美術全集──陳澄波專卷》。其子陳重光於父親受難後，四十五年來，首度公開沉痛心情，感觸良深的說「畫框之外的世界如此詭譎，竟可以毀壞畫中美好安寧的世界。」此和陳氏生前嘗言：「我，就是油彩！」形成鮮明的對映。

等費用必須支出的，無法節省之外，諸如設備、佈置或開移動展等工作，都是由會員自己動手。在地方開移動展時，膳宿大概也都由該地方的會員負擔，而且有愛好者不斷援助鼓勵，才能夠維持繼續不斷，有今日的成績。

本來臺陽展是有收入場費的，這本可稍供費用的補助，到了第十五屆時，竟因此受市稅捐稽徵處罰款，所以後來就索性廢了入場收費。

呂基正：光復後還有一件值得提起的事，就是臺陽的出品曾參加四十二年開於菲島馬尼拉的國際博覽會美術部，頗得好評。

黃得時（主席）：對臺灣的美術運動，誰最有貢獻？

呂基正：臺陽會可以說在過去貢獻最大。

林玉山：畫家中年紀在四十以上的人，都是支持過這一運動的人⑲。

楊夫人許玉燕女士回憶臺陽美協成立情景：

「一九三四年楊先生從法國留學歸來，適逢李梅樹先生來訪，談論畫事和發展情況，一致認為應積極地籌組畫會並且舉辦美展，才能提倡藝術創作風氣。」

⑲　支持臺灣美術運動者，於民國初年前後出生之藝術家不乏其人。其中不僅是從事美術工作者，亦有數位臺灣出身之先覺者如蔡培火、楊肇嘉、歐清石、游彌堅、謝東閔等諸先生之鼎力支柱。

許女士還談到一段趣聞：

展覽時，若遇楊先生出國寫生，會務時常由我擔任，每逢展出時大家都期待有更成功的結果。展覽會前，大家都會聚集在我家一段相當長的時間，作畫、切磋畫藝。陳澄波先生都習慣帶著自己的棉被來，被戲問：「難道不嫌煩嗎？」他回答說：「有牽手的味，才睡得著。」

一九四二年第八屆臺陽展籌備期間，大家仍照往例，聚集在家中，有三位畫家同擠在一張床上睡，林之助先生以輕鬆風趣的筆調將它速寫下來，配上陳春德先生的文章，圖文並茂的刊載在《臺灣新民報》上，當時臺灣總督小林先生看到之後，特地打電話到家裏來，嘉許大家對藝術的熱情。⑳

筆路藍縷，創業維艱，臺陽美協的畫家們克服種種困難，追求美術創作的熱誠令人感佩，而楊三郎的熱誠大方，夫人許玉燕的全心配合，未嘗不是支撐臺陽展得以持續不墜的主因。臺陽美協屢遭議論，實肇因於成員組織堅強，形成對「臺展」的打擊，而此並非成立之初所

⑳　同⑰，頁一一～一五。專訪許玉燕女士，民七十八年十二月二日於臺北縣永和市博愛路楊宅中。

想像得到的。創辦成員八位畫家皆係臺展中堅畫家，陳澄波、李梅樹、李石樵、廖繼春、顏水龍等五人係帝展派，陳清汾（留法）係二科展派，楊三郎為春陽會派，立石鐵臣係國展派。他們於日本畫壇上均有相當地位，因而一般日人及臺展幹部對這批青年畫家時常無端攻擊，但是卻造成了省籍的知識分子及本省人主辦的《臺灣新民報》、《昭和新報》等民族主義之熾燃，不僅鼓勵和支持，並且和日本官僚主義者鬥爭。可見，以臺陽美術協會為中心的臺灣美術運動，也就是藝術史上臺灣民族主義運動展現的一環。我們可由其成立之聲明書見諸端倪：

「這次我們以同人之鼎力，擬組織洋畫團體臺陽美術協會。在臺灣已有臺灣美術展覽會，繼續舉行八屆展覽會，為臺灣美術界貢獻甚大，我們為欲更進一步來普及美術思想，以期美術家之進步發展起見，同志聚集相謀，決組織此協會，此乃不但是本省一般人士之要求，亦是我們同志必然之要求。

本協會，除為我們同人互相切磋琢磨之機關外，呼籲全省，以公募展覽會，為新進美術家能有自由發表之機會，並且欲使其能成為一般人士精神生活之資，故相信我們真摯之努力與本協會之發展，定對本省之文化，有莫大之貢獻。

但，只靠我們區區之力量，絕對不能達成如此重大之使命，於是冀望全省之美術愛好者，隨時賜教指導，以期產生明朗健全之美術。」

楊三郎曾明確說明臺陽美協立會的精神純粹是「互相切磋琢磨的研究團體」。然而因為此一

實力堅強的美術團體，雖然成員一致以聲明書中所言，希望充實全島之美術風氣，提振精神生活，卻因整體的時代環境所牽動，實際上在政治、文化中仍扮演著影響的角色，臺陽美協提供了殖民時代的臺灣知識分子，有一個可以自我發表的創作園地，面臨殖民政府和民族主義人士之雙方期許中，臺灣第一代的畫家們，勇氣、擔當和膽識，都是令人喝采的。而楊氏大力創舉，熱心推動的支撐力，無疑的為此美術組織凝塑成一股堅實的力量。也由於畫家們始終秉持為藝術而藝術的精神，方使臺陽美協能行遍千山萬水，直走到今天。

臺陽美術協會之所以可以成為臺灣最大、歷史最長之美術團體，不僅歸功於前輩畫家忠誠的藝術精神，其中數位臺灣出身的先覺者如蔡培火、楊肇嘉、歐清石、游彌堅、謝東閔等諸先生，不論公、私各事務，均給與極大的關懷和支柱。故藝評家王白淵於臺灣美術運動史中曾列舉臺陽展歷屆展覽內容，今整理如下：

二、臺陽展成立迄今之概況（A.D. 1935～迄今）

(一)臺陽美協展覽概況表

屆別	時間	地點	展出人數作品	內容
1	1935.5.4～5.12	臺北市教育會館	入選人：39人 入選作品：56件	1.入選：陳春德「殘雪」、陳德旺、蘇秋東「海」等三件，陳德旺「美上蔣物」等三件……。 2.會員：楊三郎「廣州西橋」等七件、陳清汾「後花園」等四件、李石樵水龍「室內」等三件、李繼事「横濱郊外」等五件、廖繼春「少女」、陳澄波「綠蔭」等五件、立石鐵臣「在古城」等九件、李梅樹「水牛」等七件、楊佐三郎、山田東洋會友、楊肇嘉、吉田吉、秦嬌包丸。 3.推薦陳德旺、山田東洋會友、楊肇嘉、吉田吉、秦嬌包丸三人。 1.入選：吳棟材「庭」、許聲基「外人商會」……等。

2	1936.4.26～5.4	臺北市教育會館	入選作品：67件
			2.會員：楊三郎「閒立所見」等六件、李石樵「春」等六件、陳清汾「早晨之熱海」等五件、劉啓祥春「友人」等三件、陳澄波「觀音眺望」等五件、李梅樹「風景」等十件。 3.推薦林克恭、蘇秋東爲會友、臺陽賞子許聲基。 4.李石樵裸婦作品爲瓶民政府所禁止展出。
3	1937.4.29～5.3 5.8～5.10 5.15～5.17	臺北市教育會館 臺中公會堂移動展 臺南公會堂移動展	入選作品：73件（公開審查發表聲明書）
			1.會員：楊三郎「山地姑娘」等十件、李石樵「裸婦立像」等四件、洪瑞麟「群衆」等十一件、陳澄波「新綠」等六件、李梅樹「安」「野邊」等七件、廖繼春「臺南公園」等四件。 2.推薦許聲基、水洛光博爲會友、臺陽賞子于越勾浪右衛門、陳春德。

4	1938.4.29~5.2	臺北市教育會館	62件	1.黃土水遺作石膏、木雕等五件，陳植棋油畫遺作六件。 2.會員：楊三郎「靜物」等四件、李石樵「外房風景」等七件、李梅樹「母子」等三件、廖繼春「新綠」等四件。 3.陳德旺、洪瑞麟因藝術意見不同而退會。
5	1939.4.28~5.2 5.6~5.8 5.13~5.14	臺北市教育會館 臺中移動展 臺南移動展	67件	1.會員：楊三郎「靜物」等五件、李石樵「老母之像」等五件、陳清汾「淡水風景」、李梅樹「姊妹」等四件、陳澄波「兩密宮」等六件、廖繼春「窗邊少女」等四件。
6	1940.4.27~4.30	臺北市公會堂（中山堂）臺中、彰化移動展	46件	1.會員：楊三郎「某上靜物」等六件、李石樵「屋外靜物」等三件、陳清汾「庭之習作」等三件、「露臺」、李梅樹「夜色窗邊」等三件、陳澄波「牛角湖」等

次	年月日	地點	件數	內容
				四件、郭雪湖「秋江冷豔」等四件、陳敬輝「朱衣」、林玉山「南國之春」、呂鐵洲「春滿餞臺輦」、村上無羅「阿里山春色」等三件。 2.增設東洋畫部（國畫部）林玉山等六人加入。
7	1941.4.26～4.30	臺北市公會堂 臺中、彰化、臺南、高雄移動展	東洋畫部：15件 西洋畫部：43件 雕刻部未公募	1.會員：楊三郎「敎會堂之路」等四件、劉啓祥「肉店」等五件、郭雪湖「福胡」等四件、浦添生「鳳」等三件、陳夏雨「髮」等八件……。 2.增設雕刻部、陳夏雨、浦添生、飯島臺雄加入。
8	1942.4.26～4.30	臺北市公會堂	東洋畫：6件 西洋畫：49件 雕刻部未公募	1.會員：楊三郎「窗邊靜物」等三件、陳春德「黃昏」等五件、劉啓祥「裸婦」等二件、李石樵「老人」等四件、此外東洋畫部、雕刻部皆有展出作品。 2.特別陳列列日本帝國藝術院會員藤井浩

9	1943.4.29~5.5	臺北市公會堂	東洋畫：7件 西洋畫：49件	稻作後」。 1.會員：東洋畫林玉山「雨洲先生」、李之助「蜩蝶」、呂鐵洲「農日」遺作等九件、及西洋畫。 2.臺陽賞受予許桃川「母子像」等三件、大木製勵賞于山口蓬「子猿」、鄭世璠。 3.推薦會員四郎為會友。
10	1944.4.26~4.30 （十週年紀念）	臺北市公會堂	東洋畫：13件 西洋畫：56件 雕刻部：10件	1.展出會員、會友、會指定作家、招待出品(臺展或府展二回以上之入選者)。 2.楊三郎於興南新報三月七日發表〈一步一步的前進〉、描寫過去十年間的苦鬥與努力、及將來展望。 3.社會各界給予數關及介紹十年有成。
	太平洋戰爭熾烈，暫停一切美術活動			
11	1948.6.18~7.26	臺北市中山堂	國畫部：15件 西畫部：47件 招待入選作品	1.會員：楊三郎「新線」等五件、劉啟祥「南方的港」等二件、李石樵「洋蘭」等五件……。

編號	時間	地點	會員作品	概況
12	1949.5.22～5.29	臺北市中山堂	國畫部：16件 西畫部：55件 雕塑部：5件	2.因為光復展，各界反應熱烈。 3.會員顧夏兩因意見不合，退會。作品從此不易見，甚憾。 1.會員：楊三郎「斜陽」等四件、李石樵「淡水風景」等五件、陳澄波「西湖風光」等三件、陳慧坤…… 2.會員增加熊火城、許深州、陳慧坤……等7人，由13人增至20人。
13	1950.3.25～4.25	臺北市中山堂	國畫部：27件 洋畫部：67件 雕塑部：1件	1.會員：楊三郎「淡水春曉」、「河邊春色」、「草上靜物」、「河邊坡」、李石樵「朝陽」、熊火城「草春」、「洗衫春來」……等 2.本省依國際慣例，定三月二十五日為美術節，臺陽以此時展覽，頗具意義。
14	1951.5.5～5.15	臺北市中山堂	國畫部：27件 洋畫部：73件 雕塑部：3件	1.會員：楊三郎「夕陽」等五件、劉啟祥「風景」等三件、陳德旺「風景」等五件、李石樵「新橋」…… 2.張萬傳、陳德旺、洪瑞麟三人，重歸

				言好為會員之一。
15	1952.5.4～5.12	臺北市中山堂	國畫部：43件 洋畫部：65件 雕塑部：8件 會員作品	1.臺陽獎：第一名、第二名、第三名。 國畫部：林阿琴「元宵」等二件、王清三、陳石柱。 西畫部：張義雄「紅太」等二件、李澤藩、鄭世璠。 雕塑部：楊英風「思鄉」、楊景天。
16	1953.6.13～6.27	臺北市中山堂	國畫部：58件 洋畫部：107件 雕塑部：7件 會員作品	1.會員：楊三郎「眼裡夕陽」等五件、陳德旺「風景」等五件、廖繼春「百合」等五件、李石樵「花」……
17	1954.7.24～8.1	臺北市福星國小大禮堂	國畫部：53件 西畫部：83件 雕塑部：5件 會員作品	1.會員：楊三郎「河邊」等三件、洪瑞麟「美人蕉」等四件、廖繼春「水浴」等三件、呂基正「楠子園」等三件…… 2.頒發入選優秀作品于臺陽獎。

18	1955.8.13~8.22	臺北市福星國小大禮堂	1.盧雲生、張義雄、李澤藩、張啓華入會。
19	1956.8.10~8.20	臺北市福星國小大禮堂	
20	1957.8.21~8.27	臺北市福星國小大禮堂	
21	1958.5.24~5.28	臺北市頒腸路新聞大樓	
22	1959.5.9~5.17	臺北市新聞大樓	1.蔡草如、鄭世璠、陳英傑入會。
23	1960.5.25~5.29	臺北市新聞大樓	
24	1961.6.7~6.11	臺北市新聞大樓	1.何肇衢入會。
25	1962.6.8~6.17	臺北市藝林畫廊西寧南路161號五樓	
26	1963.6.26~6.30	臺北市省立博物館	

編號	日期	地點	備註
27	1964.5.1~5.5	臺北市省立博物館	
28	1965.5.19~5.23	臺北市省立博物館	1.詹浮雲、陳銳、董登堂、王五謝、陳壽臻、曾得標、陳峯生、謝榮福、林天瑞、顏傳鑑、詹益秀、廖修平、劉文崇、黃顯東、陳銀輝、陳瑞耀、蔡蔭棠、劉耿一、許玉燕、唐士、黃靈芝入會。 2.許玉燕為楊三郎之妻。
29	1966.5.25~5.29	臺北省立博物館	
30	1967.6.7~6.11	臺北省立博物館	
31	1968.5.23~5.26	臺北省立博物館	
32	1969.7.18~7.22	臺北市日新國小	
33	1970	臺北省立博物館	
34	1971	臺北省立博物館	
35	1972.6.21~6.25	臺北省立博物館	1.吳隆榮入會。
36	1973.9.13~9.19	臺北省立博物館	1.施亮、張金發入會。

37	1974.9.12~9.17	臺北省立博物館	1.潘朝森、許武勇、沈哲哉入會。
38	1975.8.21~8.24	臺北省立博物館	1.張炳堂、吳炫三、陳景容、李焜培、陳國展、林智信入會。
39	1976.9.16~9.19	臺北省立博物館	
40	1977.9.6~9.11 9.16~9.18 9.23~9.25	臺北省立博物館 臺中文化中心 高雄市議會	1.賴武雄、蘇峯男、何恆雄為會友。
41	1978.10.21~29	臺北省立博物館	1.蒲浩明入會。
42	1979.8.21~8.29	臺北省立博物館	
43	1980	臺北省立博物館	
44	1981	臺北省立博物館	1.黃守正、蘇嘉男、郭清治為會友。
45	1982	臺北省立博物館	
46	1983	國立歷史博物館	
47	1984	國立歷史博物館	
48	1985	國立歷史博物館	1.呂燁生、施華堂、劉耕谷、劉俊禎、陳在南、黃守正、郭石柱、郭清治

49	1986	國立歷史博物館 基隆市立文化中心	曾茂煌、黃金泉、倪朝龍、鐘有輝為會友。 蘇嘉南為會員。 1.陳石柱、呂浮生、施華堂、劉耕谷、黃守正、陳在南、曾茂煌、戴璧吟、李鑑吉、倪朝龍、鐘有輝、劉俊禎為會友。
50	1987	歷史博物館 臺中市立文化中心 高雄市議會	
51	1988	省立臺中美術館 臺北縣文化中心	
52	1989	國父紀念館 臺北縣、臺中縣 文化中心	
53	1990	國父紀念館 臺北縣、臺中縣 文化中心	

備註：本研究係以楊三郎與美術運動為主旨，故內容皆以楊氏為主。

(二)臺陽展歷年所授予之獎

臺陽獎、植棋獎、福爾培因獎、威爾涅獎、大木獎、市長獎、省教育會獎、西區扶輪社獎、臺陽礦業獎、峯山獎、肇嘉獎、櫻花獎、國華廣告獎、國泰人壽獎、葛達利獎、特別銀盾獎、林本源中華文化獎、金牌獎、銀牌獎、銅牌獎、佳作獎等。

(三)臺陽展歷年舉辦之場地

臺北教育會館（前美國新聞文化中心）、臺北中山堂、臺北福星國民學校、臺北新聞大樓、臺北藝林畫廊（西寧南路一六一號五洲大樓五樓）、省立博物館、國立歷史博物館、臺北日新國小、臺中、彰化、臺南、高雄等地舉辦巡廻展。

(四)臺陽展出版之紀念畫集

第二十五屆　第二十五屆紀念畫刊。

第三十屆　第三十屆紀念彩色畫集。

第三十一屆　黑白畫集。

第四十屆　第四十屆紀念彩色畫集。

第四十五屆　第四十五屆紀念彩色畫集。

第五十屆　第五十屆紀念彩色畫集。

第五十一屆　第五十一屆紀念彩色畫集。

第五十二屆　第五十二屆紀念彩色畫集。

第五十三屆　第五十三屆紀念彩色畫集。

第五十四屆　第五十四屆紀念彩色畫集。

臺陽美協會現有會員六十四人。

五十七載歲月的臺陽美協，雖是由大多數留日歸臺的畫家，在參展與畫會的經營理念下，得以持續成長，但楊氏堅持、熱誠的個人風格，與之有密切的關聯。而歷來研究日據時期臺灣美術運動者，均能注意「殖民統治」與「民族運動」兩種力量，彼此激盪、衝擊，產生對創作的影響。當然由臺灣社會本身所包含的特質觀察，也能提供我們瞭解臺灣美術運動的諸般現象[21]。

[21] 王白淵(1902—1965年)，早年留日，入東京美術學校，有興趣於文學，常有美術評論見諸報章。戰時曾因抗日被日政府拘捕。不久返中國，曾於上海美專任圖案系課程，對雕刻家羅丹研究頗深。光復後入新生報社任編輯，出有詩集《棘之道》。其〈臺灣美術運動史〉見《臺北文物》，民四十四年，頁一二一～三八。

藝術文化不會成長於貧瘠的社會土壤上，回顧歷史，臺灣第一代的美術家所致力於一的臺陽展，其影響有下列六點：

一、啓發民眾對美展的關心與興趣。

二、提升藝術家的社會地位。

三、塑造了民間展覽的代表性。

四、引發民族意識，使本土觀念萌生茁長。

五、培育了臺灣第一代美術家的歷史價值。

六、負有臺灣美術史傳承的地位。

三、省展

(一)傳播藝術的官辦組織

日據時代臺灣舉辦官展美術活動雖僅十六屆，但對臺灣美術史而言，極具關鍵性之影響。一九二七年由臺灣教育會主辦的「臺灣美術展覽會」（簡稱臺展）成立，之後每年舉辦，直到第十屆的一九三六年。一九三七年日本侵華，中日戰爭爆發，臺展停辦一年，至一九三八年臺灣官展

美術活動，直接由臺灣總督府文教局主辦，稱爲「臺灣總督府美術展覽會」簡稱「府展」，至一九四三年共舉辦六屆。一九四三年太平洋戰爭日本敗退，前後共十六屆的官展美術活動，在此情狀下收場。

歷屆官展的審查委員其欣賞的藝術品味與風格，無形中必影響美展的方向及風格的發展。日據時期，無論日本與臺灣，入選官展是畫家登龍門唯一的途徑。於官展獲獎，等於得到一張傑出畫家之證明書，對日後於藝壇發展有重要的影響力。

此時於官展活躍的臺籍畫家如東京美術學校的顏水龍、陳植棋、陳澄波、廖繼春、張秋海、王白淵、郭柏川、李梅樹、李石樵、廖德政等人，不論技術、學養俱佳。以及關西美術院的楊三郎，東京文化學院的劉啓祥，帝國美術學校（今武藏野美術大學）的洪瑞麟。除此仍有臺北師範校友和石川私人學生的倪蔣懷、葉火城、李澤藩、楊啓東、藍蔭鼎等人。這些活躍追求藝術的心靈，把他們於學校中所學習的，以及在社會環境裏所體會的藝術思想，強烈而鮮明地塑造成個人的創作風格，同時也彙聚成一股帶動臺灣美術運動不斷進行的風氣。

總之，官展的整體表現風格或流派，雖脫離不了日本畫壇的制約，但是無論東洋畫與西洋畫，均創作了富有地方特色與充滿個性的傑出作品。官展塑造了臺展型的東洋畫，也建立了臺灣西洋畫的藝術氣候，使得臺灣美術往新方向發展，因此，就臺灣美術發展史來看，實是重要之里程碑。而且官展也培育臺灣第一代前輩的權威性畫家，及至光復日人撤退後，這些第一代的前輩

畫家就負起教育的工作，培育了臺灣第二代的畫家❷。

(二)省展成立經過

一九四五年臺灣光復，國民政府派遣行政長官公署由陳儀率領，進駐臺北，負責一切接收事宜。音樂家蔡繼焜當時任少將參議，不僅組織戰後第一個龐大的交響樂團，也表現對美術活動的高度關切。透過他鼎力推薦，使臺陽美術協會的核心人物楊三郎，得以晉見陳儀長官，並當面提出官辦美展的建議，即時獲得採納。行政長官公署乃禮聘楊三郎爲文化諮議，並慨然撥出經費，交與楊諮議全權籌辦臺灣美術展覽會，同時指示教育處配合協助。

楊三郎乃火速通知昔日並肩推動美術的「臺陽」夥件，共同組成「臺灣美術展覽會」的籌備委員，並聘請臺陽美協的領導班底美術家們爲審查委員❷。

「全省美術展四十年回顧」展覽時，評議委員楊三郎撰文回想四十年前：

「臺灣雖然光復，但戰火洗劫的傷痕並未全面復原。所有較具規模的文化活動，仍停留在冬眠蟄伏的狀態，尤其是整個畫壇一片沉悶死寂。曾經在美術活動龍騰虎躍一時的畫家們，不是淪

❷ 蕭瓊瑞《臺灣美術史研究論集》，伯亞出版事業有限公司，民八十年，頁十九。

❷ 王秀雄〈日據時代臺灣官展的發展與風格探釋──兼論其背後的大眾傳播與藝術批評〉，中華民國美術思潮研討會，行政院文化建設委員會主辦，臺北市立美術館承辦，頁二十六。

落於現實的困境，就是退避索居自處。我本人亦因不堪忍受戰後的混亂及悲涼的世態，退居到淡水的海邊，過著與世無爭的日子。也許美神特別眷顧臺灣，特別賜予島內一個重振美術的良機。……獲得了省政當局的支持，得被禮聘爲諮議，並決定由政府出資，全權委託本人籌辦全省美術展覽會。當時的教育處長范壽康先生，特別指派秘書張呂淵先生負責與我聯絡與協助的事宜。

……

第一步的工作就是召集籌備委員會，通過全盤的考慮，及參考國際美展及日本畫壇的先進制度，我決定延攬日據時代美術運動中卓然有成的畫家來共襄盛舉，審查委員也就由這些班底組成。接著立即公開徵求作品，馬上獲得熱烈的反應，參展的作品源自而來，總共達三百十二件之多。經過評審委員分門別類（當時作品展覽分三個部門──國畫部、西畫部、雕塑部）的慎重評審，遴選出一百件作品，萬事俱備，展覽會乃在民國三十五年十二月二十二日假臺北市中山堂隆重舉行。」[24]

全省美術展覽會由美術家楊三郎、郭雪湖兩位長官公署諮議分別負責協商籌劃，由長官公署主辦，推行政長官、省主席爲當然會長，教育廳長爲副會長，首屆審查委員名單如下：

國畫部：林玉山、郭雪湖、陳進、林之助、陳敬輝。

[24] 林惺嶽《臺灣美術風雲四十年》，自立晚報出版，民七十六年十月，臺北，頁四十七～四十八。

洋畫部：陳澄波、陳清汾、楊三郎、廖繼春、李梅樹、李石樵、劉啓祥、藍蔭鼎、顏水龍。

雕塑部：陳夏雨、蒲添生。

名譽審查委員：游彌堅、李萬居、陳兼善、王潔宇、周延壽。

出品及入選：國畫部出品一百零二件，入選五十四件，人員四十八名。雕塑部出品二十五件，人員十八名，入選十三件，人員九名。

部出品一百八十五件，人員九十八名，入選三十三件，人員二十九名。洋畫

本屆展覽會中，楊三郎以審查委員身分出品「殘夏」等三件，和其他審查委員作品均為動人傑作，廣獲熱烈回響。而審查完竣後，國畫部、洋畫部及雕塑部均向各界發表審查感想，對於本省美術界將來之問題一致認同，臺灣遠隔我國文化五十年，所感受的美術教育必然受到日人之壓制和審查，不能自然創作，不能自由發揮民族性，因而希望在精神上、技術上各方面精益求精，繼續研究，務求恢復過去漢、唐、宋、元、明時代之盛況。希望藉省展之激勵，使民眾認識我民族特有之藝術，再創將來新文化㉕。

(三)省展發展狀況

楊氏為全省美展之投入，可媲美於臺陽美協之經營。

㉕ 楊三郎∧回首話省展∨，臺灣省教育廳出版，民七十四年，頁二。

「在創設當初，我就極力爲後進著想，我與郭雪湖先生主張省展售票，讓觀衆花點錢買票進場，使每屆展出都能籌得一筆經費，以選購年輕優秀畫家的作品。我還記得我們二人曾經共同推托一輛人力車，載運省展購藏的年輕畫家的作品，親自送到省教育處去。審查委員兼工友的辛苦，回想起來甚覺苦後有甘，回味無窮。」㉖

「省展」顧名思義乃「省級」美展，在過去是唯一官辦的美展，目前未必如是。中堅輩的畫家們對省展提出一個情感濃厚的建議，他們認爲過去省展是光復後臺灣唯一具有權威的美術展，由於它的存在，燃起藝術家創作的鬥志，可以刺激藝術家自我的研究，於美術風氣之提升，貢獻良多。賴傳鑑身爲省展中堅作家，認爲建立團體展的權威條件有三：(1)健全的制度。(2)公正的評審。(3)堅強的中堅作家陣容。任何團體展只要具有此三個條件，自然有權威性，而條件中三者不能缺一。針對「省展過去制度不能說健全，評審不能說絕對公正，但過去省展得以有過一段輝煌的時期，是因中堅作家在支持省展。很多人以爲改組後的省展一直走向沒落之途，問題出在評審委員的聘請，當然這是重要原因之一。但最重要的是省展一直沒有建立健全的制度，遭受中堅畫家的輕視與排斥。」㉗

㉖ 王白淵〈臺灣美術運動史〉，《臺北文物》季刊，第三卷第四期，民四十四年三月，頁四十二～四十三。

㉗ 同㉔，頁三。

《雄獅美術》雜誌於「老畫家談今昔」文中曾有如下記載：

問：省展成立之初的評審制度爲何？二十八屆改制後有何不同？各有何利弊？

楊三郎：省展創辦以來，制度皆仿照臺展，直至第廿八屆起，原有評審委員改爲顧問、評議委員。評議委員由各學會推薦，造成非畫家、美術專家也有機會成爲評議委員，國畫部可以推薦西畫部。評議委員由各學會推薦，教授、國際美展得獎人、中山基金會得獎人才可以受推薦等弊端。畫家的意見不再受到重視，評審制度失去昔日的權威與公正立場，致使中堅分子不再提供作品參展。

李梅樹：省展成立之初，由楊三郎、郭雪湖任主任，聘請臺展、府展優秀畫家。設第一、二、三名，連續獲三次者得被推薦爲無鑑查。評審制度大體沿襲臺展舊制而略加改變。改制後，取消審查員，老畫家或任顧問或任評議委員。若有進一步的表現則聘爲審查員。

從前省展，本人與楊三郎、李石樵等爲籌備委員，現在則由社會團體負責籌備工作。昔時是出身臺展、府展的資深畫家始得爲審查委員，外人要加入必須重新開始，而如今連一些從未出品，對省展的經過、水準一概不明的大學教授也可擔任。最糟的是，省展培育出的二十餘位中堅畫家都不願再出品，轉去參加臺陽展，致使省展淪爲一般所謂的「學生展」。

問：二十八屆以前的省展也有人評爲「師生展」，您的看法如何？

李梅樹：但是這是不太可能發生的。省展每次評審有二十幾位審查委員，衆目睽睽下，如何能因爲師生感情而隨意打分數呢？

楊三郎：只要達到一定的水準，即使被稱為師生展也沒有什麼不名譽的。

問：針對目前省展制度，個人有何具體可行的改善意見？

李梅樹：略。

楊三郎：1.建立權威的評審制度。

2.希望政府當局更重視美術的推動，使一般老輩、中堅、年輕畫家有信心出品。韓國政府招待獲全國美展第一名的畫家赴歐旅行的措施值得我們借鏡。

問：參加團體展，或自己專心作畫，何者對年輕畫者較適宜？

楊三郎：年輕人應多參加團體展，即使評審制度有缺失，也要把作品提出，一方面增加觀摩機會，一方面藉以刺激評審當局改善制度。作品如果不幸落選，不必急於抨擊評審制度不公。最好是靜下心來徹底檢討自己的作品。我想同一水準的作品才可能受人事因素的影響，傑出的作品不應該被滄海遺珠。這種經驗我也曾經有過，第三屆臺展我的作品獲特選，但第四屆出品的「老藝人」則慘遭落選。受了這次打擊，我決定赴歐深究，任何成就都不是僥倖可得的。

問：請問對省展今後的展望？

楊三郎：文化建設是國家建設重要一環，期望政府給予美術界實質的鼓勵與獎勵⓴。

⓴ 賴傳鑑〈不堪回首話省展〉，《雄獅美術》雜誌，八十三期，臺北，頁一○○。

已擁有四十八屆歷史的省展，雖然屢遭批議，然對於臺灣美術界人才的培育及創作風氣之提振，是鐵一般的事實。評議委員之一的林玉山論及省展的營運業績有三多優點：一、部門分類之多。二、參展作品件數之多。三、巡迴展覽區之多。陳慧坤亦肯定省展數十年來之成績是有目共睹的：「藝術的活動與視野不斷的在擴大，藝術的理論與技術不斷的在充實，藝術的意義與境界也不斷在提升。」㉙

不論批評或肯定，皆希望此一官辦的美展活動，能如當年創立之時楊三郎、郭雪湖等前輩美術家之宗旨，尤其楊氏於過程中提出自己經得起評審的考驗，這耐分力和韌性正是目前年輕一代所應致力修持之藝術風品。制度的缺失可以集思廣益的改進，但主觀意識的排斥或反對，就非從事創作者之福了。面對省展，需要有一套更完善的制度來保障藝術創作的智慧，但也更需要各界給予一片更寬廣的天地來涵容，方能使省展趨向真、善、美之境界。

伍、結　論

㉙
林秋蘭整理〈臺展、府展、省展——老畫家談今昔〉，雄獅美術雜誌出版，八十三期，頁八十七～八十八。

一、臺灣美術史的定位座標

回顧總是甜蜜的，楊三郎認爲先進們要建立這甜蜜的境地，總是歷盡艱難，吃盡苦頭。臺灣的先進們在日人把持的局面下能夠樹立民族主義美術的陣地，當然並非是一件容易的事情。光復後，美術運動在楊氏等前輩畫家大力鼓吹之下，官、民展分別延續迄今，提供了相當自由創作的藝術園地。一生以西洋畫爲創作的楊氏，將臺灣西畫追逐流行，由抽象畫、新寫實主義、……各種派別的表現歸之於不安定的情況，此係臺灣缺乏良好的參考而來。不同於國畫有良好的傳統根基，如故宮博物院收藏名家之作，就是最佳之師承。而西畫方面，畫家旣少刺激，參考品也不多，因而他鼓勵創作者最好是出國，到國外去看人家作品㉚。然而在衆多享有盛名的臺籍畫家中，和傳統淵源頗深，年輕一輩的畫家在追求新事物時，難免和傳統的表現觀念有所衝突。一九五七年東方畫會、五月畫會的成立，年輕的一代挾持新思想、新觀念，以及在國外繪畫大展獲獎的榮譽，加上文化界聲援的力量，大力抨擊這些老畫家食古不化，未能與潮流配合，甚而批許有每況愈下的趨勢。同爲臺陽美協發起人之一的李石樵曾自述：

㉚ 林玉山〈省展四十年回顧感言〉。陳慧坤〈省展的回顧與前瞻〉，臺灣省教育廳出版，民七十四年，頁八，頁五。

我過去是被捧得為「天才畫家」，現在被說得一無是處，過去的榮耀正是我的枷鎖，大家都說我的思想有日本的毒素，我們臺籍畫家都是在嚴格的學院訓練及制度嚴整的帝展、府展逐步建立地位，然而時代的轉換，這些反成了我的負擔。③

藝術是經得起歲月的錘鍊的，一九五七年參展第一屆「五月畫展」的畫家郭東榮、陳景容等人於一九九二年復發起重組五月畫會。雖然早年畫會成員今多分散海外，因再辦展覽，或許有不同意見，但由現任國立藝專美術科主任郭東榮表示，「五月畫會」重組，純粹是為了研究繪畫，不再為了反對任何既有展覽或畫會。藉此恢復一個相互激勵研習西洋繪畫的藝術團體，每年吸收師大藝術系優秀畢業生二名，每年五月舉行展覽。郭東榮說：「更重要的意義是：我們也要將棒子交給年輕人。五月畫會中斷了二十餘年，今年起再出發，可將傳承也恢復起來③。」當年猛於抨擊的浪潮，今日已激起美麗的浪花。

一九九二年二月下旬《藝術家》雜誌製作「臺灣美術全集」，出版第一輯陳澄波專輯。尚有楊三郎、陳進、林玉山、郭雪湖、廖繼春、李梅樹、顏水龍、劉啟祥、李石樵、李澤藩、黃土

③ 楊三郎〈臺灣繪畫的回顧〉，《臺灣文獻》，民四十七年，頁三○三～三○五。

③ 白雪蘭《李石樵繪畫研究》，臺北市立美術館印行，民七十八年，頁四十四。

水、陳植棋等人。這一套美術全集的眞正意義即在肯定畫家的成就，楊氏等人從日據時期爲臺灣美術奮鬥奉獻的心力，歷經潮流變遷，終致塵埃落定，個人在臺灣美術史的定位，焉然可現。

總之，楊三郎的藝術特質含括了濃烈的社會性與羣衆性，其生命價值彰顯著人類對美的自然世界一份眞誠熱切的追求，無怨無悔，數十年如一日。

二、藝術的成就與貢獻

藝術家可貴的生命除了表現豐沛的創作能力之外，更要有承先啓後的功效。楊三郎八十餘載的生命歲月，如一座橋梁，將前一代的藝術觀念，經由自己研究之後加以闡揚發揮，提供後人更寬闊的創作空間。這股精神正是臺灣美術運動中最可貴的地方。

批評人士認爲楊三郎畫風保守，一成不變，無創意，表現之文化性不夠。一九八九年臺北市立美術館分析其繪畫風格時，將楊氏繪畫形式分成兩方面探究：

(1)題材：風景、人物、靜物。

(2)技法：色彩、筆觸線條、構圖。

肯定其參展獲獎之成就，如日本「春陽獎」，臺灣美術界之「臺展」、「府展」、以及法國之「秋季沙龍」，並促成臺灣省美術展與「臺陽畫會」舉辦之「臺陽美展」，對近代美術風氣之

影響，甚為深遠。而其作品本身除能掌握動、靜之間的禪意外，在繪畫的精神上亦具有下列三個特質：

1. 追求蘊含在自然界之靈性——樸素、自然、禪。
2. 關懷人情——與「人」相關之人、事、景、物，能見人所見，描繪其所能感受而見之者。
3. 心靈深處之唯一——靜觀自得③。

　　楊三郎個人的藝術成就在嚴格訓練，自我探研中持續努力，也獲得國內外肯定。而個人投注美術運動的魅力和熱誠，使得光復後在西潮衝激下的臺灣美術運動，得以沉潛的運作著，腳步平穩而實在，穩定中求取發展。西方繪畫思想家塞尚、畢卡索、康丁斯基、蒙德金安、保羅克利、杜象、恩斯特等人，其創作不但展現了可資研究與分析的蛻變過程，而所留下的談話、筆記、日記、書信、文字理論著作，皆有理路可尋，成為本世紀評論家極重要之參考文獻。故可明白，西方當代美術呈現創作走在評論之前的現象，只是扮演著本土傳統的改革者，而改革觀念的來源，是受了西潮的啟發，在臺灣美術史上，即是將西方的新繪畫觀念，透過理論引介及創作的吸收，移植到中土來，以期對本土傳統注入再生的活力，這批前衛革新的美術家，他們的努力是頗具有時

③黃寶萍，《民生報》，民八十一年二月十八日，十四版。

代意義的❸。

可惜的是在臺灣第一批直接反應西方藝術新潮的時代前鋒們，並不甘自限於腳踏的土地上，他們要以「中國美術傳統」，甚至整個「東方畫系」的革命後繼者自居。因此，西潮移植的工作，同時牽動著兩個重大的問題：一爲對西方美術潮流的認識與吸收，二是對中國傳統美術的反省與體驗。如何整合這兩大問題，加以有效之運作，落實於創作之中，才是最重要的事實❸。

在現代風潮洶湧之中，楊三郎主導之臺陽美協，及當年倡議官辦的省展，以看不見前進的腳步緩步的向前邁進。缺失是不可避免的，但是臺灣第一代的畫家們集體的努力，經過漫長時間的研究與考驗，耐力與熱愛是感人的。絕非是因循八股，了無創意，主觀狹隘，片面分歧的藝術理念❸。

楊三郎爲臺灣美術運動所付出的心力，是一位忠實藝術家對時代的貢獻。尤其是一九九一年落成的「楊三郎美術館」以自宅自資與建五層樓的建築，對外免費開放的方式，更顯現楊氏對美術未來的信心與勇氣。

❸ 李祁鳴主講，楊三郎的繪畫風格，當代美術家研究系列講座之四，臺北市立美術館視聽室，民七十八年十二月十六日下午二時卅分。

❸ 林惺嶽〈臺灣美術運動史〉，雄獅美術雜誌印行，一七四期，頁一六〇～一六一。

❸ 同❸，頁一六一。

「繪畫好比琢玉，一定要用心思才能磨得好，琢得出色。一幅畫要怎樣才能脫俗感人，筆觸

怎麼做，筆畫如何簡，色彩怎樣上，都需要花心思，費精神的。」

楊氏此語正道出自己努力的心境，也正是為人尊敬的主因。在臺灣美術運動史上，楊三郎有

其應有的地位及藝術的價值，是無法抹滅的。民國八十一年楊氏榮膺文建會頒贈「文化獎」，肯

定其於臺灣美術史卓越之成就與影響，為楊氏耘耘藝術歲月的精神，再一次的禮讚和喝采。

引用及參考資料

(一) 專 書

謝里法著　《臺灣美術運動史》　藝術家出版社　臺北　民七十四年

謝里法著　《重塑臺灣的心靈》　自由時代出版社　臺北　民七十七年

《臺灣省通志稿卷文學藝術篇全一冊》　臺灣省文獻委員會編纂組　民四十七年

陳瓊花著　《林玉山繪畫藝術之研究》　師大美研所　民七十四年

王素峯著　《廖繼春之研究》　師大美研所　民七十六年

王秀雄著　《美術心理學》　三信出版社　民六十四年

王秀雄等著　中華民國美術思潮研討會論文十篇　行政院文建會主辦　臺北市立美術館承辦　民八十一年

（一）

《臺灣美術全集——陳澄波專卷》　藝術家出版社　民八十一年

楊三郎等著　《楊三郎回顧展》　臺北市立美術館　民七十八年

蕭瓊瑞著　《臺灣美術史研究論集》　伯亞出版事業有限公司　民八十年

林惺嶽著　《臺灣美術風雲四十年》　自立晚報出版　民七十六年

林玉山等著　《省展四十年回顧》　臺灣省教育廳出版　民七十四年

白雪蘭著　《李石樵繪畫研究》　臺北市立美術館印行　民七十八年

石守謙等著　《中國文化新論藝術篇——美感與造形》　聯經出版事業公司　民七十二年

李澤厚著　《美術、哲思、人》　風雲時代出版公司　民七十八年

李澤厚著　《美的歷程》　元山書局出版　民七十三年

王福東著　《煮字集，作為一個臺灣畫家》　雄獅圖書股份有限公司出版　民八十年

郭繼生編　《當代臺灣繪畫文選》　雄獅圖書股份有限公司出版　民八十年

霍斯特・伍德瑪・江森（Horst Worldemar Jason）著　唐文娉譯　《美術之旅》　桂冠圖書公司　民七十八年

（二）期刊

林英喆撰　《民生報》　民八十年十一月七日十四版

黃寶萍撰　《民生報》　民八十一年二月十八日十四版

《中央月刊》 第二三卷第十二期 民七十九年十二月

王白淵等撰 《臺北文物》 第三卷第四期 民四十四年三月

賴傳鑑等撰 《雄獅美術》雜誌 八三期

林惺嶽撰 《雄獅美術》雜誌 一七四期

李旣鳴講演 臺北市立美術館 民七十八年十二月十六日

書名	著者	
文學之旅	蕭蕭	著
文學邊緣	周玉山	著
文學徘徊	周玉山	著
種子落地	葉海煙	著
向未來交卷	葉海煙	著
不拿耳朵當眼睛	王讚源	著
古厝懷思	張夢機	著
材與不材之間	王邦雄	著

美術類

書名	著者	
音樂人生	黃友棣	著
樂圃長春	黃友棣	著
樂苑春回	黃友棣	著
樂風泱泱	黃友棣	著
樂境花開	黃友棣	著
音樂伴我遊	趙琴	著
談音論樂	林聲翕	著
戲劇編寫法	方寸	著
戲劇藝術之發展及其原理	趙如琳	譯
與當代藝術家的對話	葉維廉	著
藝術的興味	吳道文	著
根源之美	莊申	著
扇子與中國文化	莊申	著
水彩技巧與創作	劉其偉	著
繪畫隨筆	陳景容	著
素描的技法	陳景容	著
建築鋼屋架結構設計	王萬雄	著
建築基本畫	陳榮美、楊麗黛	著
中國的建築藝術	張紹載	著
室內環境設計	李琬琬	著
雕塑技法	何恆雄	著
生命的倒影	侯淑姿	著
文物之美──與專業攝影技術	林傑人	著

財經文存	王作榮	著
財經時論	楊道淮	著

史地類

古史地理論叢	錢　穆	著
歷史與文化論叢	錢　穆	著
中國史學發微	錢　穆	著
中國歷史研究法	錢　穆	著
中國歷史精神	錢　穆	著
憂患與史學	杜維運	著
與西方史家論中國史學	杜維運	著
清代史學與史家	杜維運	著
中西古代史學比較	杜維運	著
歷史與人物	吳相湘	著
共產國際與中國革命	郭恒鈺	著
抗日戰史論集	劉鳳翰	著
盧溝橋事變	李雲漢	著
歷史講演集	張玉法	著
老臺灣	陳冠學	著
臺灣史與臺灣人	王曉波	著
變調的馬賽曲	蔡百銓	譯
黃　帝	錢　穆	著
孔子傳	錢　穆	著
宋儒風範	董金裕	著
增訂弘一大師年譜	林子青	著
精忠岳飛傳	李　安	著
唐玄奘三藏傳史彙編	釋光中	編著
一顆永不殞落的巨星	釋光中	著
新亞遺鐸	錢　穆	著
困勉強狷八十年	陶百川	著
我的創造・倡建與服務	陳立夫	著
我生之旅	方　治	著

語文類

文學與音律	謝雲飛	著
中國文字學	潘重規	著

滄海叢刊書目 (一)

國學類

中國學術思想史論叢(一)～(八)	錢　　穆	著
現代中國學術論衡	錢　　穆	著
兩漢經學今古文平議	錢　　穆	著
宋代理學三書隨箚	錢　　穆	著

哲學類

國父道德言論類輯	陳立夫	著
文化哲學講錄(一)～(五)	鄔昆如	著
哲學與思想	王曉波	著
內心悅樂之源泉	吳經熊	著
知識、理性與生命	孫寶琛	著
語言哲學	劉福增	著
哲學演講錄	吳　怡	著
後設倫理學之基本問題	黃慧英	著
日本近代哲學思想史	江日新	譯
比較哲學與文化(一)(二)	吳　森	著
從西方哲學到禪佛教——哲學與宗教一集	傅偉勳	著
批判的繼承與創造的發展——哲學與宗教二集	傅偉勳	著
「文化中國」與中國文化——哲學與宗教三集	傅偉勳	著
從創造的詮釋學到大乘佛學——哲學與宗教四集	傅偉勳	著
中國哲學與懷德海	東海大學哲學研究所主編	
人生十論	錢　　穆	著
湖上閒思錄	錢　　穆	著
晚學盲言(上)(下)	錢　　穆	著
愛的哲學	蘇昌美	譯
是與非	張身華	譯
邁向未來的哲學思考	項退結	著
逍遙的莊子	吳　怡	著
莊子新注 (內篇)	陳冠學	著
莊子的生命哲學	葉海煙	著
墨子的哲學方法	鐘友聯	著

— 1 —